Cinquanta Sfumature di Cinema

Cinquanta Sfumature di Cinema

Massimo Bordoni © 2021

Massimo Bordoni

Cinquanta Sfumature di Cinema

Cinquanta Sfumature di Cinema

Prefazione

In questo volume sono raccolti cinquanta articoli, scritti e diffusi on-line in occasione di particolari anniversari riguardanti diversi film famosi o di culto, e su alcuni importanti personaggi della storia del Cinema. Il taglio è di tipo storico divulgativo, anche se non mancano riferimenti all'intrinseco valore artistico e linguistico del mezzo cinematografico. Per ogni articolo è riportata la data di diffusione, quasi sempre coincidente con quella del relativo anniversario, e il motivo delle ricorrenze. Quest'ultime riguardano sia le prime uscite in sala che gli anniversari dei premi internazionali importanti (Oscar miglior film e film straniero, Palma d'Oro di Cannes, Leone d'Oro di Venezia) ricevuti dalle celeberrime pellicole ivi recensite.

Ricordare film e personaggi di questo spessore, nell'era della totale contaminazione dei linguaggi audiovisivi, significa ripercorrere alcune tappe fondanti della storia della settima arte, luoghi ideali da dove tutto è cominciato e tutto è poi transitato. E dove tutto ha avuto un senso estetico e poetico di notevole impatto personale come sociale, facendo del cinematografo l'arte e lo spettacolo principi del Novecento.

Si spera il volumetto possa essere uno stimolo per rivedere belle cose già viste, riandando con la memoria ai momenti sognanti trascorsi in sala come nel salotto di casa. Oppure per scoprire cose mai viste prima, magari constatando con i propri occhi come il cinema di tanti anni fa non sia affatto obsoleto, superato al pari di una tecnologia dismessa, ma sia ancora oggi validissimo. Sempre capace, ora come allora, di intrattenere e affascinare il pubblico di ogni età e cultura, peculiare magia dell'immortale spettacolo chiamato Cinema.

Bergamo, novembre 2021

L'Autore

Cinquanta Sfumature di Cinema

27 maggio 2010
Trentennale dell'uscita in sala di
***Shining* (Stanley Kubrick, 1980)**

Ricorre in questi giorni il trentennale dell'uscita di *Shining* di Kubrick. Girato tra il maggio 1978 e l'aprile 1979 sul monte Hood nell'Oregon (Usa), per gli esterni, ed in Gran Bretagna per gli interni, per intero ricostruiti in studio, il film uscì nelle sale nel maggio del 1980. Il soggetto, tratto dall'omonimo romanzo di Stephen King, narra una storia semplice, con pochi personaggi in una situazione stilizzata, che si svolge tutta o quasi nello stesso ambiente, quindi vicina al rispetto della legge aristotelica delle tre unità: di tempo, di luogo, di azione.
Lo scrittore Jack Torrance (Nicholson) viene incaricato con la moglie ed il figlio Danny di fare il custode invernale in un deserto hotel di montagna, l'Overlook, dove anni prima un altro custode è impazzito sterminando la famiglia. Il piccolo Danny è dotato di poteri extrasensoriali, ha delle visioni sul passato e sul futuro, lo "shining" appunto (infelicemente reso col termine "luccicanza" nel doppiaggio italiano; trattandosi di cinema, sarebbe stato più adatto il termine "veggenza"). Queste alla fine lo aiuteranno a salvare se e la madre quando anche il padre Jack impazzirà e tenterà di ucciderli.
Storia semplice, si è detto. Ma come spesso accade quando si tratta di grandi registi, la storia volutamente semplice non è, se non ad un livello superficiale, il testo del film, ma il pre-testo per fare dell'altro. Che nel caso di Stanley Kubrick, autentico genio della settima arte, è un qualcosa di molto vicino al cinema assoluto, cioè ab-soluto in senso etimologico: non-legato, sciolto, a nulla subordinato (se non a sé stesso). E' semplicemente un horror d'autore.
"Il cinema opera ad un livello più vicino a quello della musica o della pittura che a quello della scrittura, i film offrono l'opportunità di veicolare concetti complessi e idee astratte senza servirsi in modo tradizionale della parola" sosteneva Kubrick a proposito di *2001: Odissea nello Spazio* (1968), idea che può essere estesa a tutto il suo cinema. Per questo *Shining* è una sorta di unico, lungo ed angusto

labirinto visivo. La metafora è perfino ovvia, resa dal regista con la solita geometrica precisione. Man mano che il film procede, l'Overlook Hotel diviene sempre più una sorta di immenso, intricato cervello umano. Lì, dentro i suoi saloni e corridoi Jack Torrance incontra i fantasmi che lo esortano al crimine. E sempre lì, negli stessi meandri suo figlio Danny ha gli "shining", durante i quali vede e rivede le figlie del vecchio custode fatte a pezzi, vede e rivede un lago di sangue sgorgare dalle pareti ed inondare il corridoio fino a coprire tutto, anche lo sguardo della macchina da presa (ed il nostro).

Il Kubrick di *Shining* è uno dei più ispirati di sempre. Le carrellate a precedere o a seguire i personaggi nei meandri dell'Overlook Hotel ricordano quelle sul colonnello Dax (Kirk Douglas) che avanza nelle trincee piene di fumo e soldati in *Orizzonti di Gloria* (1957): stessa è la forza visiva, simile l'impatto emotivo. Indimenticabili, in particolare, quelle a pedinare il piccolo Danny che pedala sul triciclo nei corridoi dell'hotel. Con questo film Kubrick porta il genere ad una riflessione visivo/cinematografica sul male e sulle sue radici, che qui affondano nel nostro inconscio. Ne risulta un efficacissimo esercizio visivo di pura tensione ed inquietudine, risultando ad esse funzionali anche la sinistra colorazione degli ambienti ed i motivi geometrici (labirinto) di tappeti e pareti.

Il film ha in sé anche, in veste remota, il tema del gioco del (o sul) doppio e delle (sulle) simmetrie speculari (sempre a coppie di due le luci nelle stanze dell'hotel), che meglio sarà sviluppato dal regista con nella sua ultima fatica, *Eyes Wide Shut* (1999).

In ultima analisi siamo di fronte ad una sorta di lezione sullo sguardo cinematografico, sulla sua intrinseca forza e sul suo innato connotato voyeuristico: la tensione tipica del genere nasce per lo più dallo sguardo (cinematografico) che Kubrick mette sulle situazioni narrate, sul come egli ci mostri, ci faccia guardare cose e persone di per sé neutre o quasi.

Si noti anche la scelta, inusuale per un film degli anni '80, di girare con il frame in formato 4/3, cioè quello tra i disponibili che più si avvicina al quadrato: infatti un labirinto sta meglio in un quadrato che in un rettangolo.

Il genere horror classico, e di più quello moderno nelle sue svariate

contaminazioni col thriller e con la fantascienza, è forse quello da cui maggiormente si è attinto per la produzione di sequel e/o remake (si ricordi, ad esempio, la saga dei numerosi *Alien* e *Halloween*, sèguiti per lo più sgangherati dei bellissimi film originali firmati, rispettivamente, da R. Scott e J. Carpenter). La ragione risiede certamente nell'innato fascino attrattivo che il genere esercita sullo spettatore.

Di *Shining*, ad oggi, esiste solo un remake improprio: una serie televisiva a puntate uscita in Usa nel 1997 col patrocinio dello stesso King, desideroso di un qualcosa di più fedele al suo testo letterario. Bontà sua. Da parte nostra, speriamo che a nessuno venga mai la balzana idea di realizzare un remake vero e proprio del capolavoro di Kubrick (oppure, peggio ancora, un sequel): risulterebbe solo d'imbarazzo a tutti, per le ragioni suddette e innumerevoli altre. Tra queste risiede, certamente, il fatto che non esiste oggi un attore in grado di interpretare il personaggio di Jack Torrance con la stessa istrionica consapevolezza del Nicholson di allora. I grandi film rimangono tali, nella storia come nella nostra memoria, anche perché confezionati in esemplare unico.

Cinquanta Sfumature di Cinema

25 giugno 2010
Cinquantesimo anniversario della Palma d'Oro
di Cannes a *La Dolce Vita* (Federico Fellini, 1960)

Cinquant'anni fa *La Dolce Vita* di Federico Fellini vinceva la Palma d'Oro alla XIII edizione del Festival International du Film de Cannes, che era già allora la rassegna europea più prestigiosa. Film discusso, splendido e dissacrante, amato ed osteggiato, origine di neologismi e di innumerevoli citazioni, *La Dolce Vita* è senz'altro da annoverare tra quelle poche pellicole italiane che hanno fatto epoca. Con immagini degne di un quadro barocco Fellini, con un bianco e nero lucente ed in formato panoramico, dipinge un caleidoscopio di personaggi in un mondo lussuoso e frivolo, affascinante e vuoto. Il principale di questi, il giornalista Marcello (Mastroianni) a caccia di scoop notturni nei locali della Roma "bene", gli serve da guida, da pretesto per collegare tra loro i sette diversi episodi di cui il film si compone. Ne risulta una rappresentazione quasi allegorica del deserto che sta sotto la superficie di una vita creduta "dolce", una impietosa ma a-moralistica descrizione del fascino del banale, che si conclude comunque senza condanne per i personaggi ed i loro valori (o non-valori).
Il quel 1960 era in gara a Cannes anche *L'Avventura* di Michelangelo Antonioni, che contese la Palma d'Oro a *La Dolce Vita* fino all'ultimo. La giuria, presieduta da Georges Simenon, si divise equamente tra i due film, ma alla fine pare sia risultato determinante il voto del commediografo Henry Miller, decisosi dietro pressioni dello stesso Simenon, grande estimatore ed amico di Fellini. Frattanto, gli altri autori già affermati erano in sala con film di spessore, come *Il Generale della Rovere* (Rossellini, 1959), *Rocco e i Suoi Fratelli* (Visconti, 1960), e *La Ciociara* (De Sica, 1960), che valse alla Loren, oltre all'Oscar, anche il premio per la miglior attrice allo stesso Festival di Cannes del 1961.
Ma a spopolare in quegli anni era la commedia, genere da poco tempo rinato, in parte di derivazione neorealista, e destinato a diventare ben presto il genere nazionale. Che infatti venne

ribattezzato "commedia all'italiana" dopo che il film di Pietro Germi *Divorzio all'Italiana* (1961) vinse un inatteso Oscar per la migliore sceneggiatura, firmata dallo stesso regista con Ennio De Concini e Alfredo Giannetti. Celeberrimi sono suoi i titoli principali, che denominano film impressi a fuoco nella memoria collettiva del nostro paese: tradizione vuole che tutto cominci con *Pane Amore e Fantasia* (1953), e poi ... *I Soliti Ignoti* (1958), *La Grande Guerra* (1959), *Una Vita Difficile* (1961), *Il Sorpasso* (1962), *I Mostri* (1963), e scusate se è poco.

Questo cinema era il risultato della proficua collaborazione tra sceneggiatori, registi ed attori di primissimo livello, cui si deve in solido la paternità autoriale di tutta la commedia italiana. Vi hanno lavorato registi che ricordiamo come bravissimi artigiani della messa in scena cinematografica, anche molto abili nel delicato compito di trarre il meglio dagli attori diretti: Dino Risi, Mario Monicelli e Luigi Zampa su tutti, e poi Luigi Comencini, Steno (Stefano Vanzina), Antonio Pietrangeli, Mauro Bolognini, Nanni Loy e molti altri. Poi gli sceneggiatori, letterati e scrittori di ampia cultura che hanno saputo dare alla commedia struttura compiuta e contenuti profondi, ricordiamo i principali nelle figure di Age e Furio Scarpelli, Ettore Scola (poi passato alla regia) e Ruggero Maccari, Leo Benvenuti e Piero De Bernardi, Rodolfo Sonego, Sergio Amidei, Ennio Flaiano. Quindi gli attori, dei quali basti elencare i nomi dei cinque "moschettieri": Alberto Sordi, Vittorio Gassman, Ugo Tognazzi, Nino Manfredi e Marcello Mastroianni.

Questa della commedia era la parte più rilevante del cinema italiano, una sorta di zoccolo duro. Ma nel panorama produttivo nostrano c'era anche lo spazio per altro. Proprio allora, dal 1960 in poi, esordivano nella regia di lungometraggi fiction – si direbbe oggi – intellettuali, scrittori e documentaristi di varia estrazione sociale e culturale (sia in senso ampio che specifico), come Pier Paolo Pasolini, Ermanno Olmi, Marco Ferreri, Elio Petri, Paolo e Vittorio Taviani, Bernardo Bertolucci, Marco Bellocchio, Valerio Zurlini, Damiano Damiani, e tanti altri. Autori che assimilavano la trasgressione linguistico/formale della nouvelle vague francese, portandola però nel solco della tradizione. Tutti comunque

accomunati da una caratteristica fondante: l'idea, moderna, che il cinema è il cinema, è lavoro di elaborazione linguistica, è sguardo che mostrare e racconta, e non è mai la ricerca di un consenso facile al botteghino. Ed i produttori erano con loro, tant'è vero che tutti i registi citati hanno potuto percorrere lunghe e prolifiche carriere.
Cos'è successo da allora ad oggi? Nel maggio del 2007 Quentin Tarantino, intervistato dal settimanale Sorrisi e Canzoni Tv, si dichiarava dispiaciuto per lo scadimento del cinema italiano contemporaneo, dicendo che non sapeva trovare una ragione del perché esso sfornasse ora (quasi) solo film del tipo "ragazzo che cresce, ragazza che cresce" e del tipo "vacanze per minorati mentali". Ovviamente si indignarono in molti degli "addetti ai lavori", i quali meglio farebbero, se ancora capaci, a rispondere con i fatti (in primis la signora Lina Wertmuller, la più indignata di tutti). Va anche detto che il cinema a target popolare di puro intrattenimento, basato sulla riproposta di personaggi di grande appeal nati alla radio o in tv, c'è sempre stato e non è uno scandalo; si ricordino, per esempio, i film balneari della coppia Tognazzi-Vianello, a volte trasformata in terzetto con l'allegra aggiunta di Walter Chiari. Erano i produttori medesimi, però, i primi a sapere che queste proposte dovevano costituire solo una ristretta parte del cartellone, perché il pubblico, giustamente, pretendeva anche dell'altro. Appunto: i produttori.
Della catena virtuosa registi-scrittori-attori-produttori di cui si è detto, è forse oggi proprio quello dei produttori l'anello debole. I grossi pare non si pongano problemi di qualità, e fanno affari. Quei pochi che puntano (o vorrebbero puntare) su progetti di cinema validi anche sotto il profilo dei contenuti e dello stile, fatalmente trovano difficoltà sul piano degli incassi, e giocoforza non riescono nell'intento di creare delle reali opportunità per i giovani autori. A queste condizioni, un nuovo circolo virtuoso non si può mettere in moto.
In tutto ciò c'entra anche un fenomeno che è non solo italiano: ovunque si assiste al progressivo ritorno (regresso) al cinema attrattivo, visivamente shoccante, di puro intrattenimento, distribuito come un prodotto industriale di largo consumo, fenomeno che da noi

ha forse assunto un carattere più esteso.
Quindi, che fine ha fatto il buon medio cinema nostrano, popolare e di qualità al contempo? Se partiamo dalla considerazione che il neorealismo italiano è stato un momento di svolta per tutta la storia del cinema – dato che l'intera modernità della settima arte discende in buona parte da quello – come si spiegano i cine-panettoni e le fiction tv prodotte negli ultimi due decenni, sia dalla Rai che da Mediaset, cioè quei film per la tv a puntate di bassissima qualità sotto ogni profilo: per storia, sceneggiatura, recitazione e, soprattutto, per messa in scena?
L'eziologia di tutto ciò si può forse rintracciare nella vertiginosa crescita della programmazione tv (e della pubblicità) avvenuta negli anni ottanta, in concomitanza con la diffusione nazionale dei network privati. Infatti, come profetizzava lo stesso Fellini all'epoca di *Ginger e Fred* (1986), si è assistito da allora alla progressiva de alfabetizzazione del pubblico degli audiovisivi in genere, dovuta a questa sorta di bombardamento mediatico-visivo proveniente dalla tv. Cioè, come appunto egli sosteneva, "le continue interruzioni dei film trasmessi dalle tv private sono un vero e proprio arbitrio e non soltanto verso un autore e verso un'opera, ma anche verso lo spettatore. Lo si abitua a un linguaggio singhiozzante, balbettante, a sospensioni dell'attività mentale, a tante piccole ischemie dell'attenzione che alla fine faranno dello spettatore un cretino impaziente, incapace di concentrazione, di riflessione, di collegamenti mentali, di previsioni, e anche di quel senso di musicalità, dell'armonia, dell'euritmia che sempre accompagna qualcosa che viene raccontato (…). Lo stravolgimento di qualsiasi sintassi articolata ha come unico risultato quello di creare una sterminata platea di analfabeti.". Infatti, il fulcro del problema forse è proprio questo: una platea di cretini impazienti ed analfabeti cinematografici (di ritorno) è il target perfetto per le "vacanze per minorati mentali". Il cinema di massa diventa così un mero prodotto di consumo, sorbito come fast food in un centro commerciale: fino a che i nostri grandi produttori e distributori punteranno solo a questo, temo che resterà poco spazio per una rinascita qualitativa ed autoriale del cinema italiano.

2 novembre 2010
Trentacinquesimo anniversario dell'assassinio di Pier Paolo Pasolini (1922 – 1975)

"Non so perché, ma non ero mai stato nel posto dove è stato ammazzato Pasolini". Con questa frase Nanni Moretti introduce il suo omaggio a Pier Paolo Pasolini alla fine del primo episodio di *Caro Diario* (1993). Segue un lungo ininterrotto sguardo sullo squallore dell'idroscalo di Ostia, sulla strada che lo percorre e anche più in là, fino al luogo dove è stato trovato il corpo straziato del poeta, la mattina del 2 novembre 1975, giusto trentacinque anni fa. La musica che accompagna la sequenza morettiana ha i toni struggenti della sapiente improvvisazione, quindi adatta a trasfigurare in sublime quello che di desolante la macchina da pesa ci mostra, riproducendo così il prediletto tra i caratteri poetici ed estetici del Pasolini regista: la sacra rappresentazione della povera gente.

Ma Pier Paolo Pasolini non nasce regista. Quando nel luglio del 1961 termina la lavorazione del suo primo film, *Accattone*, ha già trentanove anni, alle spalle una cospicua attività letteraria come poeta, romanziere e saggista, ed una decina d'anni di frequentazione degli ambienti cinematografici romani. Per il cinema ha scritto soggetti e sceneggiature girate da altri, tra cui spiccano i lavori per Mauro Bolognini (*Giovani Mariti*, 1958, *La Notte Brava*, 1959, *Il Bell'Antonio*, 1960) e la collaborazione ai dialoghi de *Le Notti di Cabiria* (F. Fellini, 1957).

Le sue prime opere filmiche, il citato *Accattone*, *Mamma Roma* (1962) e il corto *La Ricotta*, che compone con alti tre episodi il film *RoGoPaG* (1963), rappresentano una lucida trasposizione al cinema della materia della propria ispirazione letteraria: quel sottoproletariato urbano vitale, autentico e destinato alla crudeltà, in perenne tragica lotta col mondo sia della borghesia che con quello del proletariato più propriamente detto. Così gran parte della critica è portata a soffermarsi, non senza ragione, sul raffronto tra il Pasolini scrittore e quello regista, indicando nel secondo una diretta

propaggine visiva del primo. Non si può negare lo stretto legame tra la sua attività di scrittore e poeta e quella di regista, ma già nelle opere di letteratura, in particolare nei romanzi degli anni cinquanta, troviamo un Pasolini più visionario che non affabulatore. Il suo cinema nasce infatti più dalla pittura che non dalla letteratura. Egli stesso sosteneva che "il mio gusto cinematografico non è di origine cinematografica, ma figurativa. Quello che ho in testa come visione, come campo visivo, sono gli affreschi di Masaccio, di Giotto.", ed anche che "(…) i film di Charlot, di Dreyer, di Ejzenstein hanno avuto in sostanza più influenza sul mio gusto e sul mio stile che non il contemporaneo apprendistato letterario".

Buttatosi nell'avventura cinema privo di una preparazione specifica per la regia, Pasolini ha da subito adottato un approccio sacrale alla tecnica ed allo stile (per sua stessa ammissione), ricavandone un cinema fortemente simbolico, dove la musica e la pittura religiose e rinascimentali gli sono dapprima servite per rappresentare, in quelle figure da strada, un'intera umanità.

Più tardi il suo interesse si è spostato verso la rilettura di alcuni miti della letteratura classica, come in *Edipo Re* (1967) ed in *Medea* (1970), e poi ancora verso la messa in scena di alcune grandi opere letterarie, come nei tre film che compongono la cosiddetta "trilogia della vita": *Il Decameron* (1971), *I Racconti di Canterbury* (1972) e *Il Fiore delle Mille e Una Notte* (1974). Ma la costante espressiva è stata sempre quella di un cinema che nasce come rievocazione della grande pittura italiana, una rilettura che al regista è servita da lente di ingrandimento per meglio scoprire il mondo e le cose del contemporaneo.

Pier Paolo Pasolini credeva nell'imprescindibilità dell'impegno civile e politico per un intellettuale. Sosteneva di amare il mondo e la vita ma di odiare la società borghese, di essere per la morale contro il moralismo della società italiana borghese e postfascista, appiattita dal consumismo come nemmeno il regime seppe fare. La coscienza di questo impegno è stato lo spirito con cui ha intrapreso la sua carriera cinematografica: sfruttare un mezzo di produzione di cultura di massa (il cinema) per mettere in contraddizione dall'interno l'etica borghese corrente, ipocrita e falsamente democratica. Per singolare

forse emblematico destino, ricorre proprio nella solennità cristiana dedicata alla commemorazione dei defunti l'anniversario della scomparsa di Pasolini. La morte lo ha colto poco prima dell'uscita del ferocissimo *Salò o le 120 Giornate di Sodoma* (1975), stroncandolo barbaramente con una violenza simile a quella con cui in vita era stato attaccato sul piano giuridico, ideologico e morale. Artista fuori da ogni "parrocchia", orgogliosamente incapace di compromessi, Pasolini è stato in questo senso una personalità di elevata moralità intellettuale, una di quelle figure del novecento culturale italiano di cui, nell'odierna "bananas" nostrana, si sente la mancanza.

Preme infine sottolineare un ultimo aspetto, che l'odierno appiattimento culturale nel campo della divulgazione cinematografica affatto non contempla. Cioè che va annoverato tra i suoi meriti anche quello di aver provato – con risultati sorprendentemente alti – a strappare il personaggio Totò al codice del borghese italiano medio, culturalmente inerte, volgare e persino aggressivo, con cui l'attore napoletano era normalmente proposto al pubblico. Con Pasolini, Totò non è più il teppista che fa sberleffi alle spalle altrui, diventa invece indifeso e poetico, un personaggio colmo di dolce umanità che non fa boccacce alle spalle di nessuno, un Totò/Jago disincantato che spiega ad un Otello/Ninetto (Davoli) che cosa siano le nuvole, dicendo che esse semplicemente ci mostrano la "straziante, meravigliosa bellezza del creato". Così ci piace pensare che ora Pier Paolo Pasolini conosca tutto delle nuvole, ed abbia tra di esse infine trovato pace. Lieve gli sia la terra.

Cinquanta Sfumature di Cinema

9 dicembre 2010
Sessantesimo dell'uscita in sala
di *Psycho* (Alfred Hitchcock, 1960)

"Mi dicevo: con *Psycho* voglio fare un piccolo film piacevole; non mi sono mai detto: girerò un film che mi farà guadagnare quindici milioni di dollari." Così si esprimeva Alfred Hitchcock a proposito del suo film di maggior successo, uscito nelle sale nel novembre del 1960, giusto cinquant'anni fa. Nella sintetica affermazione, tratta dal celebre libro-intervista di Francois Truffaut, si trova già tutto del film: un perfetto esercizio di pura suspense cinematografica (piccolo film) su un soggetto all'apparenza giallo-poliziesco, genere di innato fascino ben noto al grande pubblico (piacevole), perciò destinato – il film – a prendere il volo al botteghino indipendentemente dalla volontà dell'autore. Alla immensa fama di *Psycho* ha poi contribuito molto, nel corso degli anni, la televisione. Ciò nonostante, trovo quest'ultima molto irritante quando definisce Alfred Hitchcock "il maestro del brivido". Sempre mi domando cosa c'entri questo con l'abilità artistica visiva di un regista cinematografico. Ma è risaputo: la televisione è per sua natura costretta spesso a semplificare ogni cosa, anche banalizzando. Invero sir Alfred Hitchcock è stato uno dei più bravi e prolifici registi di tutta la storia del cinema; come tale, per meriti inequivocabilmente conseguiti sul campo, è semmai definibile maestro di Cinema. E la struttura del suo "piccolo film piacevole" lo dimostra ampiamente.
Marion (Janet Leigh) è impiegata in un'agenzia immobiliare di Phoenix. Un giorno all'ora di pranzo incontra il fidanzato Sam (John Gavin) in un motel, discutono del futuro. Rientrata in ufficio, viene incaricata dal capo di depositare in banca 40.000 dollari in contanti. Decide quindi di rubare il denaro e fuggire in auto alla volta della California, dove Sam la attende. Alla sera del secondo giorno, sorpresa da un temporale, fa sosta al motel di Norman Bates (Anthony Perkins). Questi abita nella casa a fianco del motel con la madre. Quando porta la cena alla cliente, si intrattiene con lei lamentandosi dell'anziana madre, invalida che non può lasciare sola.

Poi Marion si prepara per la notte, entra nella doccia e qui viene accoltella violentemente. Dopo che si ode la voce fuori campo di Norman incolpare la madre, lui accorre in soccorso di Marion, ma trovatola ormai morta, pulisce con cura tutta la stanza e ne fa sparire il corpo e l'auto nel vicino stagno.
Nel frattempo a Phoenix hanno scoperto il furto e la scomparsa di Marion, la sorella Lila (Vera Miles) si reca in California da Sam, che a sua volta non ha notizie. Un detective assunto dall'agenzia di assicurazioni (Martin Balsam) prima raggiunge Lila e Sam in California, poi scopre la sosta di Marion al motel di Norman. Non riuscendo a parlare con la madre, coperta da Norman, si introduce di nascosto nella vecchia casa e qui muore accoltellato. Non vedendo più tornare il detective, Lila e Sam rintracciano il motel. Arrivati sul posto, scoprono dallo sceriffo (John McIntire) che la madre di Norman è morta da dieci anni. Così, mentre Sam distrae Norman, Lila si infila in casa ed arriva a scoprire il cadavere mummificato della madre. Nel frattempo Norman, liberatosi di Sam, arriva alle spalle di Lila brandendo un coltello, è truccato da donna ed in stato di crisi per sdoppiamento della personalità. Norman esita e Sam, ripresosi, arriva appena in tempo per evitare l'omicidio. Al distretto di polizia uno psichiatra (Simon Oakland), dopo aver interrogato Norman, spiega che il ragazzo è stato per anni vessato dalla madre egocentrica e possessiva, fino ad uccidere lei ed il patrigno col veleno. E ora Norman, oppresso dal senso di colpa, fa rivivere inconsciamente la figura della madre tramite delle crisi di sdoppiamento della personalità, durante le quali il lato femminile (materno) della sua psiche tende a sopprimere tutte le altre figure femminili che si avvicinano all'altro sé stesso, Norman.
Per la prima volta nella carriera, Hitchcock lega la paura ed il suspense ad una storia psicanalitica da manuale, con sdoppiamento della personalità e complicazioni edipiche e sessuofobe, dove l'inizio noir del film è solo un ingegnoso pretesto. Ma, intreccio a parte, pare abbastanza chiaro come Hitchcock in questo film giochi con gli spettatori come il gatto gioca col topo: se lo può permettere solo chi abbia una profonda conoscenza dei meccanismi artificiosi del cinema, solo chi si sia formato all'accademia del racconto per pure

immagini quale è stato il cinema muto degli anni venti. Far morire la presunta protagonista dopo meno di metà film significa infatti trasgredire alle regole auree del racconto filmico classico, a meno che si sappia (e l'autore lo sa) che il vero protagonista del film non è questo o quel personaggio (neanche Norman lo è appieno), ma la suspense stessa, ovvero quel meccanismo di cronometrica precisione ed immenso fascino visivo che, introducendo elementi ambigui e misteriosi nella vicenda, suscita nello spettatore un'attesa carica di tensione ed emozione.

Aprendo una finestra sul cinema di Hitchcock, un corpo di opere vasto ma stilisticamente abbastanza compatto, la prima cosa che si nota è la sua adesione quasi totale ad un solo genere: il giallo, che nella sua variante cinematografica più spesso è definito thriller. Cosi la critica ha per anni relegato Hitchcock tra i registi commerciali e di genere, quindi sottovalutato, quando non ignorato o addirittura sbeffeggiato. Dalla sua rivalutazione critica, inaugurata sul finire degli anni cinquanta dai "giovani turchi" della rivista francese *Cahiers du Cinema*, è emerso invece un aspetto fondamentale: Hitchcock è stato innanzitutto "uno dei più grandi inventori di forme di tutta la storia del cinema". Dentro il predominio (fittizio) della narrazione di genere, Hitchcock disegna tutti gli elementi formali (colori forti e irreali, bianco e nero di taglio espressionista, scenografie visibilmente finte, profondità di campo eccessiva o totalmente assente) al fine di smentire la leggibilità del racconto e spostare il focus del suo cinema dall'azione allo sguardo. Si può arrivare a dire che la sua intera opera, al di sotto del racconto, abbia per tema il cinema stesso. Il cinema nella sua essenza di sguardo, di doppio, di contrasto tra punti di vista, di specchio rivelatore inteso come mezzo espressivo che scopre e poi copre di nuovo (ri-velare).

E così, come *La Finestra sul Cortile* (1954) e *Vertigo* (1958) sono i capolavori visivi, *Notorius* (1946) ed *Intrigo Internazionale* (1959) sono gli intrecci più riusciti basati sui migliori pretesti narrativi della carriera (quello che Hitchcock definiva *MacGuffin*), *Gli Uccelli* (1963) è quella visionaria riflessione sull'angoscia che rappresenta il testamento cinematografico del suo autore, *Psycho* è il grande successo, il film di Hitchcock che tutti conoscono.

Ciò non di meno, l'importanza e la bellezza del film risiedono nel fatto che la suspense ed il mistero in esso presenti sono assoluti, perfetti per costruzione e purezza, sciolti sia dalle circostanze narrative con cui inizia la vicenda, che dalla sottotrama edipico-psicanalitica che le sostituisce dopo la scomparsa improvvisa della presunta protagonista. Con *Psycho* è il cinema stesso nel suo farsi pura tensione ad essere il vero soggetto-oggetto del film: esso rimane pertanto iscritto nella storia come mirabile esempio di arte per il solo gusto dell'arte. Firmato Alfred Hitchcock, inimitabile immortale maestro di Cinema.

16 marzo 2011
Ottantacinquesimo compleanno
di Jerry Lewis

Jerry Lewis compie oggi ottantacinque anni. Nasceva infatti il 16 marzo del 1926 a Newark, nel New Jersey, quel buffo spilungone dai tratti scimmieschi destinato a diventare il più importante attore comico americano del secondo dopoguerra, quindi un regista ed autore cinematografico di notevole talento ed inventiva, definito dal Godard critico dei *Cahiers* come "il solo, ad Hollywood, a non entrare nelle categorie, nelle norme, nei principi, il solo a fare film coraggiosi, (…) e c'è riuscito grazie alla sua genialità".
La prima parte della carriera di Jerry Lewis è indissolubilmente legata al nome di Dean Martin. Nati, rispettivamente, Joseph Levitch e Dino Crocetti, l'uno ebreo figlio di attori di varietà e l'altro semisconosciuto cantante di stile "confidenziale" di origini italiane, essi trovano insieme la strada del successo grazie soprattutto alla folle verve comica di Jerry. I due si incontrano per la prima volta nel marzo del 1945 in una centralissima via di Manhattan, presentati da un comune amico. Le prime apparizioni insieme su di un palco avvengono al night club *Havana-Madrid* di New York, nel marzo 1946. Ma sono casuali, brevi show improvvisati alla fine dei rispettivi numeri, poiché i due vengono scritturati ancora separatamente. La coppia va in scena ufficialmente per la prima volta al *500 Club* di Atlantic City, la notte tra il 24 ed il 25 luglio 1946. Il successo è subito notevole, tanto che l'insolito sodalizio diventa ben presto l'attrazione principale del panorama dello spettacolo americano negli anni della ripresa post-bellica. Un matrimonio artistico che durerà per dieci anni esatti, dal già citato esordio di Atlantic City fino allo show di addio al *Copacabana* di New York, la sera del 24 luglio 1956.
In mezzo, oltre agli show televisivi del *Colgate Comedy Hour* ed agli spettacoli nei night club della costa est, ci sono soprattutto sedici film girati insieme – *Il Nipote Picchiatello* (N. Taurog, 1954) e *Artisti e Modelle* (F. Tashlin, 1955) da ricordare come i migliori – ed una

profonda sincera amicizia che durerà, tra luci della ribalta, malcelati orgogli e lontananze forzate, fino alla morte di Dean Martin, avvenuta nel Natale del 1995.

Jerry passa i primi anni del dopo Dean recitando in alcuni film non molto ispirati, per lo più frutto dei compromessi necessari a sistemare le code dei contratti rimasti ancora aperti alla Paramount, sottoscritti dalla coppia prima della separazione. Si tratta di sei film, tra cui spiccano *Il Delinquente Delicato* (D. McGuire, 1957) ed *Il Balio Asciutto* (F. Tashlin, 1958), nei quali Lewis si segnala per un affinamento mimico e recitativo del proprio personaggio, che nondimeno appare spento e privato della carica esuberante ed anarchica tipica dei migliori film della coppia.

In questa fase nulla farebbe presagire ad un esordio di Jerry alla regia, che invece è rimarchevole ed avviene nel 1960 con *Ragazzo Tuttofare*. Il film, girato in tre settimane e montato nel seminterrato dello stesso albergo dove è ambientato, si compone di sole gag comico-visive ed è apertamente dedicato a Stan Laurel. Infatti il fattorino d'albergo protagonista del film si chiama Stanley, e non parla per tutto il film. Quando alla fine gliene viene chiesta la ragione, egli candido risponde: "perché nessuno me lo ha chiesto".

Rappresenta, questo, l'inizio del suo riscatto artistico dopo la fine della coppia. Lewis ha poi scritto e diretto in proprio altri dieci film, continuando anche a recitare in pellicole di altri registi, tra cui quelle dirette dall'amico Frank Tashlin rappresentano le sue migliori interpretazioni senza il vecchio compagno Dean: *Dove Vai Sono Guai* (1963) e *Pazzi, Pupe e Pillole* (1964).

Nella filmografia del Lewis autore e regista spiccano i temi del doppio, del travestimento, dello scambio di ruoli tra uomo e donna, della lotta con gli oggetti e del corpo del comico che diventa esso stesso un oggetto tra gli oggetti; tema, quest'ultimo, tipico del genere comico classico, quello del cinema muto e delle comiche *slapstick*.

Per Jerry Lewis il cinema è il regno dell'immaginario, apertamente privo di referenti reali o realistici: il cinema è il cinema. La sola regola che pare adottare è quella della centralità del personaggio, cui lo stile classico della sua regia si adatta perfettamente. Il suo cinema in fondo non è altro che una messa in scena del disordine, in cui

l'ordine apparente dato dallo stile classico è solamente funzionale ai giochi di sdoppiamento suddetti.

Così troviamo le migliori opere del Lewis regista in *L'Idolo delle Donne* (1961), nel quale ammirevole è il gioco di smascheramento della finzione cinematografica; *Le Folli Notti del Dottor Jerryll* (1963), unanimemente considerato il suo capolavoro, dove il tema del doppio è sviluppato diffusamente e con voluta ambiguità; *Tre Sul Divano* (1966), in cui il gioco dei travestimenti si trasforma nel gioco della caricatura del vero. Il cinema di Jerry Lewis è, in ultima analisi, tutto un unico grande gioco.

Nel 2009 Jerry Lewis è stato insignito del premio Oscar alla carriera per motivazioni umanitarie, premio secondario per uno che negli anni migliori della carriera è stato l'indiscusso re di Hollywood. Vista la signorilità e la sincera commozione con cui accolse un riconoscimento in realtà poco lusinghiero (avrebbe dovuto ricevere l'Oscar alla carriera vero e proprio), non si può non ammirare le sue qualità umane. Gli vogliamo bene e sempre gliene vorremo per l'onestà intellettuale con cui negli anni ha affrontato il suo lavoro, per la spudorata sincerità della sua ispirazione comica, perché è rimasto un po' bambino e un po' matto come molti di noi, ma non si è mai vergognato di mostrarlo e di costruirci sopra una parabola artistica importante come poche altre, perché ha avuto il primo infarto a meno di quarant'anni per eccesso di affaticamento, sul set de *Il Cenerentolo* (F. Tashlin, 1959), solo per il dovere di onorare fino all'ultima goccia di sudore il dono divino del proprio immenso talento.

Cinquanta Sfumature di Cinema

12 maggio 2011
Quarantacinquesimo anniversario della Palma d'Oro di Cannes a *Un Uomo, Una Donna* (Claude Lelouch, 1966)

Da autentici adoratori delle immense potenzialità che la settima arte offre ad un qualunque cineasta dotato di minimo buon senso, conosciamo il film del pur bravo Claude Lelouch *Un Uomo, Una Donna* come la quintessenza dei luoghi comuni sulle storie d'amore – letterarie, teatrali o cinematografiche che esse siano. Anzi: il film non è neanche una storia d'amore, ma appena l'incipit della medesima, di essa è solo un lacrimoso preambolo, spalmato tra tempi rarefatti e flashback furbastri, fotografato secondo estetica da spot pubblicitario. Ciò nonostante, *Un Uomo, Una Donna* si aggiudicò la Palma d'Oro al Festival di Cannes del 1966, vale a dire il premio al miglior film in concorso. Cui si aggiunse, l'anno successivo, l'Oscar per il miglior film straniero. Premio, quest'ultimo, che per comprensibili ragioni desta molto meno stupore del primo.

La storia è così riassumibile. Anne (Anouk Aimèe) è una giovane di recente vedova a seguito di incidente, che lavora nel mondo del cinema. Jean-Louis (Trintignant) è un pilota automobilistico, anch'egli vedovo, per giunta di moglie suicida. I due si incontrano al villaggio di Deauville dove i rispettivi figli frequentano il locale collegio. Scocca la fatidica scintilla. I due si rivedono a Deauville, si separano, ancora si ritrovano. Alfine la loro relazione pare avviata, suggellata da un romantico incontro sotto l'immancabile pensilina ferroviaria. Baci abbracci e lacrime (di lei, ovviamente). Fine del film. Amen.

Due ragioni, una storiografica ed una critica, ci inducono (o costringono) oggi a ricordare il più celebre dei film di Lelouch, che coincide con una delle più celebri love story della storia del cinema. Innanzitutto, perché ricorre in questi giorni il quarantacinquesimo anniversario della sua sorprendente vittoria a Cannes (maggio 1966). In secondo luogo perché, se pur a tratti tanto zuccheroso da offendere lo spirito con cui i fratelli Lumiere concepirono *Le Cinematographe* – il prefisso del termine deriva dal greco *kinema*, cioè "movimento"

– esso dimostra, con il suo enorme successo, quanto il mezzo cinema sia di per sé un miracolo capace di ipnosi collettive. Non risulta che possano tanto il teatro, la letteratura e la pittura, tanto meno la scultura. Solo la musica vi si avvicina. Ma quasi mai offrendo il proprio innegabile fascino ad un pubblico universale come quello del cinema. Se ne deve dedurre che, in qualche modo, il codice delle immagini in movimento sia il più trans-culturale e trans-epocale di tutti.

La folgorante deduzione impone una divagazione di carattere linguistico. Io non conosco il tedesco: mai potrei leggere (decodificare) un romanzo come *Der Steppenwolf* di Hermann Hesse nel suo codice originario. Per conoscerlo ho bisogno di traslarlo (tradurlo) nel mio codice. Già faccio fatica con testi nella mia lingua, quando scritti anche solo cento anni prima della mia nascita. Invece un film come *Das Kabinett des Dr. Caligari* (R. Wiene, 1920), manifesto dell'espressionismo tedesco circa coetaneo del romanzo di Hesse citato, mi pone difficoltà al più trascurabili, che non mi impediscono di leggere quell'opera d'arte nel suo codice originario, senza la necessità di traslarla (tradurla) in un altro codice a me noto. Se la cultura di un popolo si dovesse paragonare ad un grosso iceberg, la parte emersa di tale iceberg si chiamerebbe linguaggio: un altro essere umano lo riconosco di cultura diversa dalla mia principalmente se lo sento parlare una lingua diversa da quella che io comunemente parlo e comprendo. Con questo non intendo affatto sostenere che allora gli si debba sparare: il discorso qui è di tutt'altra natura. Si vuole evidenziare come, per le immagini, le barriere culturali siano molto labili. Al limite, per esse, tali barriere non esistono. Un volto ride o piange nello stesso modo in ogni parte del mondo, e così lo ha fatto in ogni epoca della storia. L'immagine di questo ipotetico volto può fare il giro del mondo senza bisogno di traduzioni.

Così il successo di un film come *Un Uomo, Una Donna* non deve affatto sembrare scandaloso, né tantomeno usurpatore di un qualche diritto altrui: un linguaggio trasparente e popolare è quello che ha sdoganato il cinema delle origini, trasformandolo in breve tempo da fenomeno da baraccone ad industria dello spettacolo e

dell'intrattenimento. Un cinema siffatto è stato poi trasversale a tutte le epoche ed a tutti i paesi. È rimasto sempre più o meno uguale a sé stesso, arrivando a noi parallelamente al cinema delle avanguardie, a quello d'autore e dei movimenti, a quello della modernità e del suo superamento.

L'anniversario offre quindi un ulteriore motivo per riflettere sull'innata forza del media cinema, che ha trovato storicamente il modo di contenere in sé tutti i registri. Il film di Lelouch infatti, pur girato in piena epoca rivoluzionaria della *nouvelle vague* e con tecniche innovative, riflette comunque i caratteri del cinema di sempre, quello che onestamente risponde al bisogno di conforto narrativo ed emotivo del grande pubblico. Non è lo spettatore con eccessiva fame di zucchero che perde: ancora e sempre è il cinema a vincere, come superbo veicolo di istanze, sia visive che narrative, al tempo stesso sia alte che popolari.

Cinquanta Sfumature di Cinema

**5 ottobre 2011
Cinquantesimo dell'uscita in sala di
Colazione da Tiffany (Blake Edwards, 1961)**

Usciva cinquant'anni fa negli Usa (5 ottobre 1961) un piccolo film destinato a diventare uno dei più visti e conosciuti dell'intera storia del cinema. Un autentico *cult*, se non assoluto, di certo relativo al sotto-genere della commedia sentimentale: *Colazione da Tiffany* di Blake Edwards. Tratto dall'omonimo romanzo di Truman Capote, il film doveva essere una commedia sofisticata con vaghi accenni di denuncia sociale, priva di lieto fine. Infatti il romanziere aveva previsto di affidare il ruolo della protagonista, la signorina Holly Golightly, a Marylin Monroe, e la regia al semi-esordiente John Frankenheimer. Facile esprimersi a posteriori, ma oggi ci rallegriamo che i vertici della Paramount Pictures imposero, invece, un regista di prim'ordine tra gli adepti della *screwball comedy* ed un'attrice di tutt'altro tipo. L'incantevole immagine di Audrey Hepburn – allora trentaduenne – nei panni dell'eccentrica, graziosa e sbarazzina Holly, basta da sola a giustificare l'immensa fama del film.

La materia del romanzo era, a tratti, troppo scabrosa per una commedia hollywoodiana di quegli anni. Lo sceneggiatore George Axelrod la ammorbidì, astraendone con arguzia lo spirito ribelle ed indifeso della protagonista, attorno alla quale il bravo Edwards mise in scena una commedia che, prima di scadere in eccessivo sentimentalismo, arriva a toccare con intelligenza le corde del sarcasmo e del non-sense. Questi ultimi soprattutto, oltre alla già omaggiata immortale immagine della Hepburn, contribuirono al grande successo del film.

Holly Golightly è una giovane ragazza spontanea, di fascino semplice, un po' eccentrica, che vive a New York. Frequenta l'alta società facendo la prostituta d'alto bordo, cercando così una sistemazione ai suoi cronici problemi di soldi, possibilmente con un ricco matrimonio. Arriva nel suo palazzo il giovane Paul Vasrjac (George Peppard), affascinante scrittore in crisi di ispirazione, mantenuto da una ricca donna più anziana di lui. Tra i due nasce

un'intesa, l'estroversa Holly coinvolge Paul nelle sue mattane. Lui, assecondando il nascente sentimento per la ragazza, trova il modo di rimettersi a scrivere e riscattarsi dall'amante padrona. Lei si sforza di non corrisponderlo: sotto l'apparente spensieratezza, nasconde la tristezza di un'infanzia dura e senza affetti, che Paul prima intuisce e poi trova confermata nei racconti del dottor Golightly, allevatore texano ex marito e benefattore di Holly. Dopo alterne vicissitudini (tra cui la morte dell'amato fratello di Holly), i due si ritrovano per l'immancabile lieto fine, sancito dal celeberrimo bacio sotto la pioggia battente di New York.

Come detto, il film è una versione addolcita del sagace romanzo di Capote. In esso, lo scrittore Paul Vasrjac – figura vagamente autobiografica – rammenta tutta la sua esperienza con la svitata Holly in flash-back, chiedendosi fin dall'inizio dove sia lei ora, e se mai si rivedranno. Perché nel libro non c'è traccia del lieto fine amoroso del film: Holly alla fine parte per il Sudamerica verso altre non precisate avventure. Mentre nel film non c'è traccia della fugace relazione omosessuale tra Holly e la modella Mag Wildwood (che qui fa solo una breve apparizione), come della sua gravidanza interrotta da un'intenzionale caduta da cavallo.

Personalmente, conoscendo bene anche il romanzo da cui il film è tratto, non saprei quale dei due preferire. Il fatto è facilmente spiegabile: ognuno è costruito con il "taglio" giusto rispetto sia al proprio genere che al proprio mezzo espressivo. Esplicativa in tal senso è la diversa scelta circa lo scioglimento del finale. Una commedia come questo film, in parte *screwball* (la migliore) ed in parte sentimentale, esige per sua compiuta forma un lieto fine, senza il quale il genere sarebbe monco, e gli spettatori resterebbero malamente delusi, se non inferociti. Il romanzo, invece, se terminasse con lo stesso lieto fine del film sarebbe da annoverare tra i peggiori Liala della storia, mentre la forma nostalgica a flash-back, narrata con affettuoso distacco e finale sospeso, gli conferisce l'aurea dell'alta letteratura.

Il film offre quindi lo spunto per affermare, una volta di più, quanto siano distanti tra loro cinema e letteratura. Molto di più di quanto il senso comune possa conoscere, visto che l'offerta odierna contempla

quasi esclusivamente film di puro intrattenimento. Vale forse la pena rammentare che il cinema non è nato per raccontare alcunché, mentre la letteratura racconta per sua natura. Il cinema è nato come un puro e semplice sguardo (su qualcosa e/o qualcuno): le migliori opere, da sempre, sono quelle che, oltre la smania di raccontare, tengono in debito conto questa originaria peculiarità, e la utilizzano anche a fini narrativi. *Non solum sed etiam.*

Da non dimenticare, infine, un altro elemento che concorse al successo di *Tiffany*: la canzone *Moon River*, musicata dal maestro Henry Mancini, nella quale la sublime linea melodica riesce a catturare, quasi accarezzandolo, l'autentico animo profondo, spaurito e sincero della protagonista: é questo il vero capolavoro del film. Soleva dire la stessa Audrey Hepburn che "per me, le uniche cose che contano sono quelle che hanno a che fare col cuore", e *Colazione da Tiffany* lo è certamente, un affare di cuore, ancora oggi per milioni di spettatori vecchi e nuovi. Inesorabile immortale potenza della settima arte.

Cinquanta Sfumature di Cinema

25 giugno 2012
Trentennale dell'uscita in sala di
Blade Runner (Ridley Scott, 1982)

Usciva trent'anni fa negli Stati Uniti (25 giugno 1982) uno spettacolare film di fantascienza destinato ad immediata fama planetaria, un *cult* divenuto simbolo del labile confine che segna il passaggio dalla modernità alla post-modernità della settima arte: *Blade Runner* di Ridley Scott.
Liberamente tratto dal romanzo *Il Cacciatore di Androidi* (*Do Androids Dream of Electric Sheep?*, 1968) di Philip K. Dick, considerato a giusta ragione uno degli autori americani – non solo di genere – più importanti del secondo Novecento, il film di Scott ne semplifica l'ampio intreccio a vantaggio di un impianto narrativo compatto, maggiormente adatto al suo (del film) armamentario visivo. Ad essere soppressi sono i passaggi con chiare implicazioni morali e religiose, troppo ramificate per un film, oltre a quelli in cui gli animali meccanici prendono il posto di quelli veri estinti. Operazione che ebbe il completo avallo ideologico dello stesso Dick che, nonostante prima della morte abbia potuto visionare solo parte del pre-montato, rimase soddisfatto del lavoro degli sceneggiatori, e dichiarò: "Il libro era costituito da circa sedici intrecci, e avrebbero dovuto girare un film di sedici ore. Sarebbe stato impossibile. Non è così che si ricava un film da un libro. Non si passa in rassegna scena per scena."
Nella Los Angeles del 2019, inquinata, cadente, popolata da gente di tutte le razze, buia e sotto un'eterna pioggia, l'agente della squadra speciale *Blade Runner* Rick Deckard (Harrison Ford) deve eliminare alcuni automi dalle sembianze umane, detti "replicanti", sfuggiti al controllo della società costrittrice Tyrell Corporation. Mentre Deckard procede alla caccia dei replicanti aiutato da Rachel (Sean Young), dipendente della Tyrell e replicante evoluta, capace di sentimenti e di ricordi, il più forte dei replicanti ribelli, Roy (Rutger Hauer), riesce a scovare il suo creatore ingegner Tyrell e, dopo avergli chiesto invano più tempo di vita, lo uccide crudelmente.

Deckard, informato dell'accaduto, intensifica la caccia tra la pioggia sporca e le case decrepite del futuro-passato della Los Angeles del film, trova Roy e lo affronta in una sorta di duello sui tetti, che ne ricorda molti simili del cinema noir classico. Alla fine Roy salva inaspettatamente la vita al suo cacciatore, recita il celebre breve monologo "I've seen things you people would't belive ...", e, finito il suo tempo, spira di fronte a Deckard. Questi, ritrovata Rachel, se ne va con lei, replicante dai sentimenti umani e senza "data di scadenza", lontano dalla città sporca verso un futuro ecologico.
Un finale vanamente consolatorio, imposto dalla produzione e quindi posticcio rispetto al resto del testo filmico, conclude così il film in sala trent'anni fa. Nella versione *director's cut*, rivista da Scott secondo la sceneggiatura originale e distribuito nel 1991, la scena "ecologica" finale scompare per fare posto alla rivelazione che Deckard non è altro che un replicante inconsapevole di esserlo, nel resto del tutto simile a quelli che ha cacciato ad ucciso. Torna allora perfettamente l'idea di circolarità tra verità ed inganno, di contiguità tra ciò che è umano e ciò che è artificiale, meccanico, che informa il romanzo di P. K. Dick – e l'intera sua opera – ed è così ben riportata in cinema dal regista britannico.
Il film, come accennato, è forse il miglior esempio dello stile e della poetica tipiche delle opere a cavallo tra la modernità e la post-modernità del cinema. La definizione di post-moderno, o della contemporaneità del cinema, non è però del tutto univoca. Varie le forze in gioco dagli anni Ottanta in poi: da un lato la tendenza al ritorno ai film di puro intrattenimento e disimpegno, anche spettacolari e ben confezionati ma offerti ad un pubblico di consumatori sempre più omologato, i cui maggiori responsabili – nel bene e nel male – sono da considerarsi Steven Spielberg e George Lucas; dall'altro l'affermazione del citazionismo, per cui molte pellicole del cinema post-moderno hanno come oggetto, e/o referente ultimo, il cinema stesso, la sua storia ed i suoi generi classici. Se *Guerre Stellari* di Lucas (1977) può essere considerato il capostipite della prima delle tendenze sopra esposte, senz'altro *Blade Runner* è l'iniziatore della seconda. L'ampio apparato di effetti speciali, altra caratteristica peculiare del cinema post-moderno, è utilizzato da

Scott poco in maniera spettacolare ed attrattiva, e molto invece in simbiosi organica con la narrazione. Le molte citazioni, e la commistione dei generi tra passato e futuro (fantascienza e noir), non sono puri omaggi ma elementi costitutivi del tessuto del film. *Blade Runner* diventa così una sorta di replicante di tanti altri testi filmici, che fa proprio dell'essere una copia la sua grande originalità.

Film di confine tra le due più recenti fasi della storia del cinema, si è detto, in bilico tra cinema dello sguardo e cinema degli effetti speciali. Emblematico il primissimo piano sull'occhio invaso dal riflesso delle luci dei palazzi ciclopici – a loro volta un rimando a *Metrololis* di Fritz Lang (1927) – che è citazione di Kubrick, del suo sguardo siderale in *2001 Odissea nello Spazio* (1968), ma anche, esattamente come nello stesso Kubrick ed in molti altri, la raffigurazione simbolica dell'essenza voyeuristica del cinema. Guardare quest'occhio, come ogni altro dopo quello di *Odissea*, è come guardare il Cinema mentre riflette su sé stesso. In questo il film di Scott è ancora profondamente radicato nel moderno, e personalmente è l'aspetto che più piace.

Curioso infine notare come lo stesso Ridley Scott stia in tempi recenti pensando ad un remake del suo capolavoro. Sapendo che il post-moderno nasce anche sull'onda di tanti remake, fatti a Hollywood dai Settanta in poi come citazioni di film precedenti riformulati su tematiche contemporanee, la cosa non stupisce affatto. Il cinema, in effetti, è arte che probabilmente non finirà mai di ri-generarsi, replicando sé stessa all'infinito.

Cinquanta Sfumature di Cinema

22 ottobre 2012
Quarantesimo dell'uscita in sala di
Ultimo Tango a Parigi (Bernardo Bertolucci, 1972)

"Amore e morte, sesso e distruzione, piacere e crisi sono i temi che fanno di Ultimo Tango a Parigi *un film con piena dignità di opera d'arte, soprattutto per il modo in cui questi motivi profondi vengono affrontati"*. Così recita, tra l'altro, il dispositivo di archiviazione del febbraio 1987 con cui il capolavoro di Bernardo Bertolucci, di cui in questi giorni ricorre il quarantennale, viene definitivamente sollevato dal procedimento penale per offesa al comune sentimento del pudore. Provvedimento che ha concluso le lunghe peripezie legali del film, iniziate con le prime denunce del 1972 che condussero alla sentenza in Cassazione di condanna "al rogo" del gennaio 1976, cui si aggiunse nel settembre 1982 una denuncia a Bertolucci per "spettacolo osceno", in occasione di una proiezione pubblica non autorizzata di una copia del film di proprietà personale del regista. Vicende giudiziarie che fanno di *Ultimo Tango* una delle pellicole italiane più censurate della storia, superato forse solo da *Salò o le 120 Giornate di Sodoma* (1975) di Pasolini. L'ufficiale ritorno in circolazione del film, dopo la riabilitazione del 1987, non significa però che i temi ivi trattati non siano più incisivi, provocatori, o che risultino ormai datati. Significa piuttosto che le usanze cambiano con gli anni, e la scandalosa sequenza del "burro" non scandalizza più e può riacquistare la sua giusta collocazione autoriale.
In una Parigi autunnale, splendidamente fotografata dalla luce pastosa di Vittorio Storaro, due sconosciuti si incontrano per caso in un appartamento sfitto, semivuoto e con moquette rossa in tutte le stanze. Lì fanno l'amore furiosamente e poi si separano. Sono Paul (Marlon Brando), americano non più giovane dal passato oscuro e movimentato, e Jeanne (Maria Schneider), giovane attrice francese. Paul è proprietario di un albergo, dove la moglie Rosa si è appena suicidata tagliandosi i polsi. Jeanne deve girare un film-tv per il fidanzato regista, Tom. I due sconosciuti amanti si trovano ancora nell'appartamento-alcova, dove decidono di continuare ad incontrarsi

senza rivelarsi nulla l'uno dell'altra, nemmeno i propri nomi. Conducono così una doppia esistenza, divisa tra lo spazio franco dell'appartamento, in cui sperimentano una profonda intesa erotica, e le rispettive vicende esterne. Paul indaga sul suicidio della moglie, incontrando anche il di lei ex-amante. Jeanne interpreta per Tom il suo film-tv, dove si rievoca l'infanzia del regista ed il rapporto di lui col padre colonnello dell'esercito, morto nel '58 in Algeria. Intanto Paul e Jeanne, nello spazio rosso, continuano i loro giochi erotico-tantrici e porno-verbali che gradualmente intaccano il loro precario equilibrio, fino a quando Paul sodomizza la ragazza con l'ausilio di un panetto di burro, forzandola a recitare un discorsetto contro la famiglia. Il fidanzato Tom la chiede in sposa, mentre Paul, sinceramente affranto, veglia il cadavere della moglie nella camera ardente del suo albergo. Poi Jeanne, nel tentativo di troncare gli incontri clandestini con Paul, chiede al fidanzato di affittare l'appartamento-alcova, ma a Tom il luogo non piace. Ora Paul pretende di essere innamorato della ragazza, le chiede di rivelargli il suo nome, si incontrano in una gelida sala da ballo, dove è in corso una gara, e danzano insieme un ultimo tango. Poi Jeanne si congeda, Paul la insegue e lei fugge. La ritrova nella residenza cittadina della madre di lei, dove i due hanno un'ultima discussione. Lei gli spara con la pistola del colonnello (del film-tv), Paul attacca il chewing-gum sotto la ringhiera del balcone, guarda sognante i tetti di Parigi e si accascia al suolo, morto. Jeanne, attonita, conclude recitando: "Mi ha seguito per la strada e voleva violentarmi, è un pazzo. Il suo nome non lo so, non so come si chiama. Uno sconosciuto".
Il vuoto, la frammentazione, la psicoanalisi, la malinconia e la solitudine, la fragilità dei sentimenti e la distanza tra i sessi, il risaputo intreccio eros-thanatos: queste in sintesi le tematiche toccate, a vari livelli, dal più famoso film di Bernardo Bertolucci. Temi per lo più tipici del cinema moderno, quello che spesso frustra lo spettatore assetato di risposte univoche, ma qui indagati con una stilizzazione insolita per l'epoca, quasi estrema e certamente volontaria, che anticipa il post-moderno. Oltre a ciò, l'inizio dell'onda lunga che porta fino al cinema del post-moderno si intravede anche nella miriade di riferimenti extratestuali alla storia

del cinema (citazioni) presenti nel film. La stratificazione di rimandi, interni del testo filmico di *Ultimo Tango*, che si rifà al mondo del cinema e della sua storia è ampissima, e caratteristica dello stile del primo Bertolucci. *Ultimo Tango a Parigi*, in questo senso, è soprattutto un film che ci parla degli anni dopo la "rivoluzione", su almeno due livelli: quello culturale in genere, quindi anche dei costumi sessuali, e quello culturale riferito alla storia del cinema, cioè alla sua – del cinema – sorte stilistica e poetica dopo la rivoluzione imposta dalla *nouvelle vague* e da tutti gli altri autori moderni degli anni Sessanta (Antonioni e Cassavetes su tutti). L'immensa fama del film si deve anche alla magnetica interpretazione di Marlon Brando, che da volto ad un personaggio complesso ed affascinante. Nel già ricordato spirito citazionistico del film, Brando, ovviamente, interpreta anche sé stesso, ovvero l'anticonformista, il ribelle ed il *bad guy* dell'industria americana dello spettacolo che egli è stato. Il Brando del film, bellissimo nel suo cappotto di cammello e col capello lungo grigio, è divenuto nel tempo un'icona della generazione post-sessantotto, elemento che insieme alla "musicale mobilità" – come scritto da molti critici – della macchina da presa di Bertolucci, e alla splendida fotografia di Storaro, hanno fatto di *Ultimo Tango a Parigi* un film visivamente indimenticabile.

Cinquanta Sfumature di Cinema

10 dicembre 2012
Cinquantesimo dell'uscita in sala di
Il Sorpasso (Dino Risi, 1962)

Usciva cinquant'anni fa – il 5 dicembre del 1962 – *Il Sorpasso* di Dino Risi, uno dei film fondamentali della cinematografia italiana del secondo dopoguerra, forse quello maggiormente associato all'immagine dell'Italia all'epoca del miracolo economico. Non a caso porta lo stesso titolo anche un saggio del 1997 di Miriam Mafai, giornalista pubblicista tra i fondatori de *La Repubblica*, accuratamente dedicato a quel periodo della nostra storia. In effetti, il film di Dino Risi è una pietra miliare – termine abusato ma adatto al caso, vista la struttura da *road movie* del film – della commedia all'italiana come genere di denuncia e satira sociale, che proprio in quegli anni conosceva il suo apice storico.

In una Roma di ferragosto, deserta e assolata, il quarantenne Bruno Cortona (Vittorio Gassman) si aggira a bordo di una Lancia Aurelia spider decappottabile, dall'inconfondibile clacson multitonale. Bruno è un aitante cialtrone, amante della guida veloce e delle belle donne, dall'occupazione imprecisata. In cerca di un tabaccaio e di un telefono pubblico, si imbatte in Roberto (Jean-Louis Trintignant), giovane e timido studente di legge, rimasto in città per preparare gli esami. Bruno coinvolge così Roberto in un viaggio in auto alla giornata. Tra una meta occasionale e l'altra i due, in strada verso il mare della Toscana, fanno anche visita agli zii di Roberto, e poi alla ex moglie ed alla figlia sedicenne (Catherine Spaak) di Bruno. Il giorno seguente, proprio mentre Roberto comincia a vincere la timidezza ed a godersi il viaggio, un incidente, causa l'ennesimo sorpasso avventato, metterà tragicamente fine all'avventura, ed alla vita del giovane studente.

Diversi elementi concorrono a fare de *Il Sorpasso* un film di culto, divenuto tale negli anni dopo l'iniziale indifferenza di gran parte della critica nazionale. Anzitutto la già citata struttura da *road movie*, assai inconsueta per l'epoca ed il genere. Si ricordi che il film uscì negli Stati Uniti col titolo di *The Easy Life*, che vagamente

richiamava il felliniano *La Dolce Vita* per ragioni di botteghino. Ma la sua struttura ed il suo titolo americano hanno poi ispirato Dennis Hopper per il soggetto di *Easy Rider* (1969), capostipite dei *road movies* contemporanei. Quindi *Il Sorpasso* si può anche considerare l'antesignano dell'antesignano tra questi film.

Una vicenda narrativa che si sviluppa sulla strada, fatto insolito per il genere commedia, è comunque da considerarsi un singolare lascito del neorealismo. Tutta la commedia italiana del dopoguerra nasce sulle ceneri del neorealismo: prima quella di taglio più farsesco e parodistico, al limite del comico, direttamente contaminata col teatro popolare della commedia dell'arte; poi quella di satira sociale e di costume, nelle opere migliori addirittura di portata sociologica. È appunto a quest'ultima che si deve ascrivere un film come *Il Sorpasso*, che vi arriva anche attraverso la scelta di uno sguardo filmico immediato – cioè non-mediato da una messa in scena ben ragionata – sulle cose e sulle persone reali, tipico dell'estetica neorealista.

"I frigoriferi intasano i tir, e i tir le strade", sentenzia Bruno quando i due amici di un giorno, a spasso per la Toscana, vedono un camion rovesciato a bordo strada. La strada, appunto. In questo film, che comunque rimane lontano da preordinati intenti simbolici, la strada che segna il percorso dei protagonisti, nel loro incedere casuale, assurge a metafora dell'Italia sul finire del miracolo economico, che mestamente si avvia alla conclusione di un sogno. Al termine del film, e della strada, infatti, l'auto di Bruno compie un tremendo salto nel vuoto. Il ragazzo ingenuo perde la vita, mentre il furbastro irresponsabile se la cava con pochi graffi. Immediato vederci la scomparsa di un'Italia e l'apparirne all'orizzonte di un'altra; leggerci la definitiva corruzione di un ideale, quello della fiducia nel miracolo economico come garanzia di equità sociale. Fiducia che veniva meno proprio in quegli anni. Come il giovane idealista del film, l'Italia del *boom* muore, per lasciare il posto ad una società ingiusta e contraddittoria, nella quale solo gli individualisti, amorali ed opportunisti – come il Bruno del film – ed i loro pseudo valori diventeranno i protagonisti di un nuovo, apparente, benessere sociale. Tematiche tipiche del cinema di Dino Risi, inaugurate da

pellicole come *Il Vedovo* (1959) ed *Una Vita Difficile* (1961), su cui il regista tornerà più volte con differenti registri ed esiti alterni.

Celebrando i cinquant'anni di un film così importante nella storia del nostro cinema, viene naturale chiedersi quali siano i "sorpassi" di oggi; quale eredità, se ce n'è una, abbiano lasciato opere come quella appena ricordata. La risposta immediata, anche se tacciabile di nostalgia poco costruttiva, è purtroppo evidente: il nulla. A puntuale conferma, basti visionare il trailer televisivo dell'ultima fatica (?) di Christian De Sica (o forse il regista è un altro, dal trailer non si capisce, ma comunque fa lo stesso), di prossima uscita sugli schermi natalizi. Forse, meglio sarebbe indagare se ed in quale misura (magari per la venuta meno della materia sociale indagabile con gli stessi stilemi della commedia di costume) pellicole di taglio simile a *Il Sorpasso*, sulla società italiana odierna, necessitino oggi di altro genere e/o di diverso approccio stilistico, al momento non ancora ben definiti. Oppure i cinepanettoni sono effettivamente lo specchio di qualcosa che esiste nella realtà contemporanea del nostro paese, riportato con stile adeguato ai tempi? In attesa di risposte certe, lasciamo volentieri i panettoni al loro destino natalizio e continuiamo a rivedere film come *Il Sorpasso*, ci riconciliano affettivamente con *il* Cinema.

Cinquanta Sfumature di Cinema

25 dicembre 2012
Cinquantacinquesimo dell'uscita in sala di
Il Posto delle Fragole (Ingmar Bergman, 1957)

Usciva nel Natale del 1957, in anteprima mondiale nella natia Svezia, uno dei migliori film di Ingmar Bergman, di notevole fascino visivo, che affrontava il tema della memoria personale in modo significativo ed ancora attuale: *Il Posto delle Fragole*. Film che vinse, tra l'altro, un meritato Orso d'Oro al Festival di Berlino dell'anno seguente.
Singolare fiaba "on the road" alla ricerca del tempo perduto, il film narra di un anziano medico, il professor Isak Borg (Victor Sjostrom) che, insignito di un'onorificenza accademica alla carriera, intraprende un viaggio in auto, in compagnia della nuora Marianne (Ingrid Thulin), per raggiungere la città del suo giubileo professionale. Lungo il viaggio, i due fanno tappa presso la casa dove Borg trascorreva le vacanze estive con la numerosa famiglia, fanno visita all'anziana madre del professore, danno un passaggio a tre giovani turisti – due ragazzi ed una ragazza (Bibi Anderson) – diretti in Italia, si scontrano con una coppia di coniugi in crisi. Il professor Borg è un anziano dal carattere duro ed egoista, che lungo l'esistenza ha sacrificato gli affetti in favore della carriera, che ha barattato l'affetto sincero della cugina Sara (ancora Bibi Anderson) per un matrimonio senza amore. Il viaggio, quasi un pellegrinaggio, nei diversi luoghi memoriali e gli incontri che avvengono lungo di esso, il dialogo con la nuora in crisi con il marito – suo figlio (Gunnar Bjornstrand) anche lui medico e simile a lui nel carattere – lo inducono ad un ripensamento dell'intera sua vita. Bilancio esistenziale (e viaggio) che si conclude con una sorta di catarsi, sotto forma di una riconciliazione con i fantasmi dei suoi ricordi e con gli affetti che ancora gli rimangono: il figlio e la nuora.
Visivamente straordinario, come già ricordato, il film è abilmente costruito da Bergman secondo le categorie e le metafore della memoria, e ruota attorno all'idea che la riconciliazione con la vita, quindi con noi stessi, avvenga solo al termine dell'esistenza. Il

tragitto in auto del protagonista, che percorre tutto il film, ha chiare valenze simboliche: il viaggio nei luoghi, fisici, oggetto dei propri ricordi evoca la metafora di un percorso, interiore, nei luoghi veri e fittizi della propria memoria. La dimensione spazio-temporale del racconto è perciò singolare: lineare come il viaggio in auto, ma intervallata, contrappuntata da episodi onirici e mnestici dal carattere fortemente simbolico. Di conseguenza, lo stile dell'intera opera oscilla tra naturalismo, surrealismo ed espressionismo, ed in tal senso il film pare perfino un piccolo compendio delle avanguardie europee degli anni Venti e Trenta.

Il sogno che apre il film, dal montaggio sconnesso in stile surrealista e fotografato in un b/n molto contrastato, è l'episodio che induce il professor Borg a preferire l'auto all'aeroplano per l'imminente viaggio, fatto che gli permetterà di toccare i diversi luoghi memoriali del tragitto. In esso è contenuto tutto lo sviluppo simbolico successivo del film, esso rappresenta quasi il suo manifesto poetico. Il professor Borg, infatti, sogna sé stesso smarrirsi durante la quotidiana passeggiata e ritrovarsi in una strada sconosciuta, dove scorge un orologio a muro senza lancette e una persona senza volto, dove arriva un carro funebre trainato da due cavalli ma senza cocchiere, che si incaglia in un paracarro lasciando cadere a terra la bara contenente un altro professor Borg, il quale afferra la mano del primo e tenta di trascinarlo con sé, giù nella bara stessa.

In questo incubo troviamo, in prima lettura, la metafora della morte come trasformazione, come cammino verso la riconciliazione finale, idea cristiana metabolizzata da molta dalla tradizione teatrale nordica, che percorre svariati testi di diverse epoche, generi ed autori, giù giù fino ad arrivare, addirittura, alle liriche di musicisti irlandesi contemporanei ("If I want to live, I've got to die to myself someday", verso finale di *Surrender*, dall'album *War*, U2 © 1983). Vi troviamo, inoltre, l'immagine di un grande orologio senza lancette, che sembra introdurre l'idea di circolarità e di fluidità del tempo, tipica del surrealismo; di un tempo liquido e malleabile, come nel dipinto *La Persistenza della Memoria* (Salvador Dalì, 1931). Simile orologio senza lancette, ma piccolo da tasca, lo rivedremo poi nella scena, reale, della visita all'anziana madre. Come a dirci che il

tempo simultaneo – ciclico – ha fatto della madre, di lui e del figlio medico gli stessi insensibili egoisti, elemento di cui Borg prende gradualmente coscienza lungo il suo viaggio catartico. Inoltre: sognando il doppio di sé che cerca di trascinarlo giù in una bara, Borg inizia una simbolica lotta con i suoi ricordi spiacevoli, creduti sepolti, che invece riemergono e lo costringono al confronto con sé stesso, cosa che infatti avviene durante il viaggio.
Il carro funebre del sogno iniziale è anche una citazione de *Il Carretto Fantasma* (V. Sjostrom, 1921), il più celebre film svedese di quegli anni, fiaba naturalista e fantastica dalle numerose trovate sceniche originali, più volte riprese in seguito (anche da W. Wenders per *Il Cielo Sopra Berlino*, 1987), oltre che un sentito omaggio a Victor Sjostrom, maggiore regista scandinavo degli anni del muto e protagonista, quarant'anni anni dopo, del bergmaniano "posto delle fragole". Luogo, quest'ultimo, simbolo di un tempo perduto ma struggente, di un ricordo di felicità ora irraggiungibile, di una memoria vivida più di qualunque tempo presente. Con questo omaggio, Bergman intende anche esplicitare il proprio debito autoriale, presente un po' in tutta la sua opera, al cinema nordico del paesaggio, del rapporto tra questo ed il volto umano; della costruzione, sulla loro interazione, di una drammaturgia intensa e spiritualmente profonda, in buona parte derivata dalla tradizione teatrale di maestri come Ibsen e Strindberg.
Infine, il film presenta entrambe le metafore della memoria prevalenti nella letteratura: quella del viaggio fisico come metafora di quello interiore, e quella delle architetture abitate da oggetti memoriali, cioè le architetture come luoghi fisici simbolo del cervello umano, luogo dove abitano le memorie. Infatti la meta principale di questo viaggio è la casa delle vacanze, dove nel giardino, presso l'amato posto delle fragole, il professor Borg comincia a ricordare i tempi andati dicendo "la realtà si dissolse lasciando il posto alle immagini ancora vivide della memoria". Il regista, allora solo trentanovenne, era già un autore in grado di fare film così intensi e profondi. Con *Il Posto delle Fragole,* oltre alla metafora del viaggio come bilancio dell'esistenza, Bergman mette in campo una celebrazione dell'essenza del cinema, mezzo estetico ed

espressivo che permette di unificare diverse dimensioni temporali e semantiche, qui addirittura utilizzato dal grande regista svedese come *schermo* della memoria e del pensiero. Cinema dell'assoluto, da rivedere.

14 febbraio 2013
Cinquantesimo dell'uscita in sala di
***8 ½* (Federico Fellini, 1963)**

Compie oggi cinquant'anni, proprio nel giorno degli innamorati, un film che intere generazioni ha fatto innamorare di quella magica fabbrica dei sogni chiamata Cinema: il visionario, commovente, immenso *8 ½* di Federico Fellini.
Girato tra il maggio e l'ottobre del 1962 negli stabilimenti della Titanus Appia, per gli interni, ed a Tivoli, Viterbo, Ostia e Fiumicino per gli esterni, il film rappresenta – tra altre tantissime cose – uno dei migliori contributi al rinnovamento linguistico ed alla rottura dei codici espressivi tradizionali che il cinema ha conosciuto a partire dagli anni Sessanta. Come film sul *making* di un film, ha ispirato tanti altri autori e vanta un buon numero di imitazioni: da *Attenti alla Puttana Santa* di Rainer W. Fassbinder (1970) ad *Effetto Notte* di F. Truffaut (1973), da *Il Mondo di Alex* di P. Muzarsky (1970) giù giù fino all'insospettabile *Sogni d'Oro* di N. Moretti (1981), passando per il quasi plagio del Woody Allen di *Stardust Memories* (1980). Come racconto-confessione di un autore in crisi con la propria arte, il film diventa l'eco, in gran parte involontario (Fellini non era un gran lettore), di influenze letterarie di taglio psicanalitico: dall'opera memoriale di Proust, a quella di Joyce o Pirandello, passando per *La Coscienza di Zeno* di Italo Svevo. Come autobiografia visionaria, a tratti esplicita, ma pur sempre artefatta nella sua finzione narrativa, il film è il testimone fedele e fedifrago, al tempo stesso, dell'esperienza di un regista che come pochissimi altri ha saputo fare della propria vita un'opera d'arte. Considerato da molti osservatori lo zenit della carriera del regista riminese, *8 ½* vinse numerosi meritati premi, tra cui l'Oscar per il film straniero nel 1964, il terzo della serie per Fellini.
Il famoso regista cinematografico Guido Anselmi (Mastroianni), in crisi creativa ed esistenziale, trascorre un periodo di cura in uno stabilimento termale. Qui, tra ricordi d'infanzia misti a sogni ed incubi, incontri con l'amante (Sandra Milo) e scontri con la moglie

(Anouk Aimee), la quotidianità di un nuovo film da realizzare senza idee ed il rapporto con attori e produttore, l'incontro con un'autorità della Chiesa ed i dialoghi col critico verboso, Guido riassume ed analizza la propria esistenza. Ispirato dalle apparizioni della donna della fonte (Claudia Cardinale), simbolo, forse, della ricercata pura compiutezza artistica ed esistenziale, il regista pare alla fine ritrovarsi. Nell'ultima scena del singolare percorso, nell'intreccio ormai indistinto di realtà e fantasia, Guido riunisce tutti i personaggi del film che deve fare, della sua vita e anche di 8 ½, in un girotondo infantile al suono di una marcetta da clown del circo (il motivo di Nino Rota che diventerà la bandiera dell'immaginario felliniano).

Narrano le cronache che Fellini fece appendere alla macchina da presa un cartello con la scritta "ricordati che è un film comico", notazione che pare singolare, visto il soggetto appena descritto del film. In realtà è abbastanza azzeccata, in quanto la struttura del film richiama, in un certo senso, quella delle comiche *slapstick*, cioè: una serie di episodi – ora onirici, ora realistici, ora simbolici, ora memoriali – appiccicati sulla sottile linea narrativa tracciata dal soggiorno termale del protagonista in crisi di ispirazione, che, proprio come le gag di un film comico, costituiscono il vero e quasi unico contenuto del film.

"Non ho proprio niente da dire, ma voglio dirlo lo stesso", confida Guido alla cartomante Rossella (Falk), amica della moglie, sotto le impalcature dell'astronave del film in lavorazione, che si ergono altissime come una moderna torre di Babele, come uno scheletrico castello costruito in aria (fare castelli in aria è la mia occupazione preferita, diceva di sé Orson Welles). Parte della materia da cui Fellini trae ispirazione per *8 ½* è il caos intervenuto nella sua vita dopo l'inatteso successo planetario de *La Dolce Vita*, e le esagerate aspettative di conseguenza createsi attorno al suo lavoro. Aspettative che generano preoccupazione. Infatti il Guido del film (alter-ego di Fellini), dopo un litigio con il direttore di produzione, si chiede se la sua mancanza di ispirazione non sia altro che "il crollo finale di un bugiardaccio senza più estro ne talento".

La gestazione di *8 ½* fu assai travagliata. Fellini, dopo un breve soggiorno a Chianciano Terme, tornò a Roma con una vaga idea per

un film: un uomo sui quaranta si sottrae ai problemi del proprio lavoro con la scusa di una cura termale, ed in questa sorta di limbo traccia un bilancio della sua esistenza fino a quel punto. Ma chi è quest'uomo? Il regista impiegò oltre un anno di tempo, trascorso tra preparativi tecnico-formali, provini ed impegni contrattuali (nell'entourage si mormorava "stavolta non sa davvero ciò che vuole"), per confessare a sé stesso che quell'uomo altri non poteva essere che Federico Fellini. Dall'iniziale identità fittizia del protagonista, Fellini arriva quindi all'autobiografica quasi diretta, sincera per quanto consentito dal mezzo cinematografico, almeno nell'esporre la difficoltà appassionata, per un artista, di doversi esprimere sempre all'altezza della propria fama. Motivo per cui, fra tanti altri, *8 ½* rimane una delle opere più ammirate ed amate della storia del cinema. Un capolavoro immortale, che si lascia rivedere mille volte senza mai stancare.

Cinquanta Sfumature di Cinema

16 marzo 2013
Ottantesimo dell'uscita in sala di
***King Kong* (Merian C. Cooper, 1933)**

"E il profeta disse: la bestia guardò il volto della bella, e non riuscì ad ucciderla. Da quel giorno la bestia fu come morta." Comincia con questa citazione, presa da un antico proverbio arabo, il primo *King Kong* uscito nel marzo del 1933 negli Stati Uniti. All'epoca si era ancora agli inizi del cinema narrativo e di genere, il grande pubblico si andava abituando al nuovo linguaggio delle immagini: il racconto inverosimile, fantastico, dai contenuti orrorifici e/o meravigliosi – etimologicamente inteso – doveva essere preventivamente introdotto e spiegato allo spettatore, a volte con iperboli da imbonitore da fiera. Infatti nei due successivi remake, sia in quello del 1976 come in quello del 2005, la citazione esplicativa manca del tutto, resa superflua dalla progressiva emancipazione linguistica del pubblico. Remake – entrambi – invero poco interessanti, e meno graditi agli spettatori rispetto a quanto sperato dai loro produttori. Il film del 1933, invece, riscosse un immediato gigantesco successo, tra i più ampi di sempre al botteghino. Per sagacia del soggetto e qualità tecnica degli effetti speciali, notevole per l'epoca, è da considerarsi ancora oggi uno dei massimi capolavori del genere fantastico.
L'idea base di *King Kong* nacque da un curioso episodio: un esploratore scientifico del Museo di Storia Naturale americano era rientrato da un'isola dell'estremo oriente portando con sé il più grande rettile vivente mai visto, ivi scoperto, catturato e poi esposto al museo. Il regista e sceneggiatore Merian C. Cooper pensò allora di mettere in scena una storia simile, sostituendo il viscido e poco affascinante rettile con un più nobile primate, versione gigante del nostro – dicono – parente evolutivo più prossimo. Cooper trasse ispirazione anche da *The Lost World (Il Mondo Perduto)* del 1925, la prima trasposizione cinematografica, inedita in Italia, dell'omonimo romanzo fantastico, avventuroso e "di dinosauri" di Arthur Conan Doyle (1912). Quindi il regista, coadiuvato dal mago degli effetti speciali Willis O'Brien, realizzò una sequenza di prova da mostrare

ai produttori della RKO, che entusiasti del risultato diedero il via libera finanziario al progetto.

Fin dai titoli di testa l'intento del film è abbastanza chiaro: il gorilla gigante compare tra gli attori dell'imminente spettacolo, chiamato per nome e cognome e definito "l'ottava meraviglia del mondo". Poi via, c'è una nave in partenza da un molo, tra le nebbie serali due persone ne parlano, apprendiamo che a bordo il famoso documentarista e produttore Carl Denham sta organizzando una spedizione verso la misteriosa Isola del Teschio, ad est di Sumatra. Ha con sé la giovane bionda attrice Ann Darrow, eroina della situazione. Giunti sull'isola, la troupe di Denham e gli ufficiali della nave hanno un primo teso contatto con gli indigeni, intenti ad un misterioso rito tribale. Gli stranieri sono da questi poco graditi, quindi tornano sulla nave. Ma durante la notte gli indigeni rapiscono Ann, nell'intento di offrirla in sacrificio al dio dell'isola, il gigantesco gorilla Kong. Richiamato dal rullo dei tamburi, Kong appare in tutta la sua paurosa magnificenza, rimane colpito dalla bellezza della ragazza, quindi anziché ucciderla la porta con sé nella giungla. Il capitano della nave organizza allora una spedizione alla ricerca di Ann, al termine della quale il primo ufficiale John Driscoll riuscirà a strapparla alla bestia. Kong allora, uscito dalla giungla in cerca della ragazza, viene catturato dalla troupe di Denham. A New York il gorilla gigante è mostrato da Denham in un teatro di Broadway, presentato come "l'ottava meraviglia del mondo". Ma durante la prima esposizione, Kong innervosito dai flash dei fotografi rompe le catene e fugge, seminando il panico per la città. Trovata Ann, la rapisce nuovamente e si rifugia con lei sul pennone dell'Empire State Building, dove viene abbattuto da una pattuglia di aerei.

La storia si presenta come una sapiente miscela di elementi avventurosi, fiabeschi, fantastici e di velato erotismo esotico. Affiorano qua e la nella sceneggiatura, soprattutto nell'incipit e nelle sequenze dentro la giungla, i migliori topos del racconto d'avventura con valenze allegoriche e del gotico-fantastico ottocentesco (*L'Isola del Tesoro* ma anche *Moby Dick*, il già citato *Il Mondo Perduto* ma anche il Conrad di *Cuore di Tenebra*).

Ma *King Kong* non è solo la trasposizione cinematografica della fiaba orientale della bella e la bestia, sapientemente mixata con i richiamati elementi del fantastico avventuroso, di grandissimo fascino popolare. Soprattutto nella sua prima versione del 1933, anzi forse solo in quella, vi si legge in filigrana un'acuta critica al mondo dello spettacolo, ai suoi limiti e pericoli. La riflessione, in particolare, verte sull'universo divistico hollywoodiano. Non è un caso che la spedizione sull'isola sperduta sia guidata da un regista di documentari esotici nonché produttore, che poi, ritornato alla civiltà con la magnifica preda, la mostri ad un pubblico pagante legata sul palco di un teatro. Legare, vincolare, imporre regole, costringere in un contratto, e poi mostrare. Ma la bestia si libera dai vincoli, rompe le catene, ritorna sé stessa e si sbrana il pubblico, prima di essere nuovamente soppressa dalla civiltà.

Il cinema è finzione, spesso è veicolo di metafore o allegorie, di visioni meravigliose o orrorifiche. Non stupisce quindi che gli effetti visivi di *King Kong*, innovativi e perfettamente mimetici all'epoca, ma rudimentali ed evidentemente falsi ai nostri occhi, comunque mantengano il film, anche dopo ottant'anni, su un elevato standard di fascino visivo; ancora sappiano brillantemente mostrarci l'aspetto fantastico, magico e, specialmente nella sequenza della palude nella giungla, surreale di questo magnifico racconto.

Cinquanta Sfumature di Cinema

27 aprile 2013
Quarantesimo dell'uscita in sala di *Giovannona Coscialunga* (Sergio Martino, 1973) – l'inizio della fine

Dodici aprile 1973, una data storica per il cinema italiano: esce nelle sale di tutto il Paese *Giovannona Coscialunga Disonorata con Onore*, film di Sergio Martino di ampio culto popolare, con l'allora giovane semi-esordiente Edwige Fenech ed il sempiterno e bravo Pippo Franco. Fu un trionfo al botteghino: 800 milioni di lire di incasso immediato per un film costatone meno di cento. Per simile proporzione tra costi e ricavi, oltre che per identica poetica della gnocca, *Giovannona* è il seguito ideologico del film dell'anno precedente *Quel Gran Pezzo dell'Ubalda, Tutta Nuda e Tutta Calda* (titolo impensabile solo pochi anni prima), suo gemello sia perché nato dagli stessi genitori – i soggettisti Tito Carpi e Luciano Martino; sia perché, come il primo, ha per principale contenuto tematico le generose grazie della Fenech.

Ironia facile a parte, i due film ricordati segnano un effettivo spartiacque nella cinematografia italiana, nel senso di aver indicato un *modus producendi* efficacissimo presso il grosso del pubblico, innescando così un effetto a cascata giunto, sotto varie forme, fino ai giorni nostri.

Rubricati da un autorevole dizionario critico come "commedia degli equivoci dall'umorismo greve e chiassoso, che perde per strada gli iniziali intenti satirici" il primo, e "titolo leggendario per un caposaldo del softcore nostrano, che trabocca di volgarità e stupidità ad ogni fotogramma" il secondo, sono oggi ricordati da alcuni come due pellicole cult, pietre miliari del nostrano genere della commedia softcore. Rimane però un fatto inconfutabile: essi aprirono la strada a tantissimo cinema simile, definito senza mezzi termini dallo storico Gian Piero Brunetta, come da altri, "spazzatura". Si va dal filone Pierino-Alvaro Vitali a quello – contiguo – dell'insegnante "bona" e della dottoressa del distretto militare; dal filone Bombolo-Cannavale-er Monnezza a quello delle vacanze per yuppi anni ottanta e dei nuovi comici, bravi in tv ma cinematograficamente analfabeti; dal

filone delle vacanze per mentecatti anni novanta giù fino ad arrivare agli odierni cinepanettoni, sottogenere che ricomprende e riqualifica in senso deteriore tutti i predetti filoni. *Giovannona* e *l'Ubalda* possono quindi a buon diritto essere presi come un manifesto, un segno per marcare l'inizio della fine del cinema italiano. La fine di un certo tipo di cinema, quello della tensione critica e creativa volta alla ricerca di stili e contenuti, quello della commedia come genere-specchio di una società, quello che negli anni sessanta consentiva l'esordio e l'affermazione di nuovi autori, inquieti e sovversivi, a volte scomodi ma intellettualmente vitali. È questo il cinema che viene sostituito quasi per intero, a partire dal decennio settanta, da qualcos'altro, da un variegato mondo che è ingiusto relegare tutto sotto la bandiera del cinema spazzatura suddetto, ma che nella sua stragrande maggioranza prende le mosse dalla ricerca del facile successo al botteghino.

Giovannona marca anche l'inizio dell'onda lunga produttiva e di scrittura che ha portato ad una concezione comico-centrica del nostro cinema, che ha introdotto a forza la moda della messa in scena di taglio televisivo, concausa del grave regresso espressivo e visivo di quegli anni.

Così, i due film ricordati fanno da esemplificazione evidente di cosa sia stato l'impatto di alcune mutate condizioni produttive, principalmente la modifica dei "codici etici" sui contenuti. Dal decennio settanta si poteva dire e mostrare ciò che alcuni anni prima non era possibile, per l'allargamento delle maglie della censura, quindi: parolacce – che fa tanto evoluto – e gnocca esibita come piovesse. Elementi a basso costo che generano alti ricavi, e per questa via hanno distorto l'apparato produttivo togliendo progressivamente spazio al cinema delle idee.

Negli anni ottanta si è poi aggiunto un fattore aggravante: la vertiginosa crescita della programmazione tv, e della pubblicità, avvenuta in concomitanza con la diffusione nazionale dei network privati. Si è assistito da allora alla progressiva de alfabetizzazione del pubblico degli audiovisivi in genere, dovuta ad una sorta di bombardamento mediatico-visivo proveniente dalla tv. Sosteneva profeticamente Federico Fellini all'epoca di *Ginger e Fred* (1986)

che "le continue interruzioni dei film trasmessi dalle tv private sono un vero e proprio arbitrio e non soltanto verso un autore e verso un'opera, ma anche verso lo spettatore. Lo si abitua a un linguaggio singhiozzante, balbettante, a sospensioni dell'attività mentale, a tante piccole ischemie dell'attenzione che alla fine faranno dello spettatore un cretino impaziente, incapace di concentrazione, di riflessione, di collegamenti mentali, di previsioni, e anche di quel senso di musicalità, dell'armonia, dell'euritmia che sempre accompagna qualcosa che viene raccontato (…). Lo stravolgimento di qualsiasi sintassi articolata ha come unico risultato quello di creare una sterminata platea di analfabeti.". Il fulcro del problema è proprio questo: la platea di cretini impazienti ed analfabeti cinematografici (di ritorno) è stata generata, con la interessata complicità della tv, proprio a partire da *Giovannona* e da *l'Ubalda*; platea la quale è poi diventata anche il target primario di questo cinema.

Il circolo vizioso che ha portato in soli due decenni – dalla fine dei sessanta alla fine degli ottanta – il cinema italiano dall'essere la prima cinematografia del mondo alla codificazione del cinepanettone è allora completo. Esso ha agito tramite due leve principali: togliere spazio produttivo e di mercato ad altro e adagiamento verso il basso dello stile, contaminato mortalmente da quello della tv. *Giovannona* si staglia giunonica all'origine di tale processo, infine fiera del risultato raggiunto. Giustamente ne celebriamo oggi il quarantesimo compleanno.

17 maggio 2013
Cinquantesimo anniversario della Palma d'Oro di Cannes a *Il Gattopardo* (Luchino Visconti, 1963)

L'edizione del Festival Cinematografico di Cannes che si apre oggi porta per noi un importante anniversario: cinquant'anni fa *Il Gattopardo* di Luchino Visconti vinceva la Palma d'Oro del miglior film in concorso. Tratto dall'omonimo e unico romanzo di Giuseppe Tomasi di Lampedusa, edito postumo nel 1958, il film ne è la trasposizione pressoché fedele; melodramma sfarzoso, visivamente straordinario e filologicamente curato del passaggio della Sicilia dal regno dei Borboni a quello sabaudo dell'Italia unita. L'azione inizia nel maggio del 1860, appena dopo lo sbarco dei mille di Garibaldi a Marsala. Don Fabrizio Principe di Salina (Burt Lancaster), esponente di una famiglia di antica nobiltà, teme ripercussioni negative dagli eventi ultimi. Approva l'opportunismo del nipote Tancredi (Alain Delon), che si arruola tra i volontari garibaldini per cavalcare il nuovo. Nonostante i disordini rivoluzionari, i Salina come ogni anno soggiornano in villeggiatura a Donnafugata, dove il Principe don Fabrizio, nel plebiscito in atto, vota pubblicamente a favore dell'annessione della Sicilia al nascente Stato sabaudo. Simbolo della borghesia che guida il nuovo corso è il sindaco di Donnafugata, il rozzo, arricchito intrallazzatore don Calogero Sedàra (Paolo Stoppa). La bella figlia di quest'ultimo, Angelica (Claudia Cardinale), con il benestare del Principe si fidanza con Tancredi, che tramite le ricchezze dell'ereditiera progetta di sostanziare la propria scalata sociale nel novello Regno d'Italia. Don Fabrizio, invece, rifiuta il seggio di senatore offertogli da un funzionario piemontese, credendo ormai trascorso il suo tempo, e con esso quello della sua classe sociale. Durante la lunga scena finale del ballo, don Fabrizio presagisce infatti la fine del proprio mondo e la propria stessa morte, mentre Tancredi e don Calogero ostentano fiducia nel nuovo ordine politico e sociale.
Alla lettura del romanzo, Visconti subito decide di trarne un film, attratto da diversi elementi, tra cui l'ambientazione aristocratica

siciliana, il principale dei quali si deve però riconoscere nel fatto di poter descrivere il risorgimento dal punto di vista del tradimento degli ideali da cui esso era partito. Il Visconti militante comunista fa quindi sua – volentieri – la tesi della storiografia democratica (Salvemini e Gramsci soprattutto), avallata dal romanzo, secondo cui il risorgimento debba considerarsi una "rivoluzione incompiuta". Il fulcro tematico del film riprende, in questo passaggio, pienamente quello del romanzo. Lo stesso regista evidenziava, in un'intervista dell'epoca, come i suoi personaggi incarnassero punti di vista reazionari, mostrando così in quale modo falsato la classe dirigente piemontese ed i suoi alleati siciliani "portassero avanti il 'nuovo' servendosi unicamente degli strumenti più menzogneri e deprimenti del 'vecchio': la malafede, la sopraffazione, l'inganno".

Il perfetto uso degli spazi scenici, le curate sequenze di massa e la splendida fotografia fanno del film di Luchino Visconti un'opera visivamente perfetta, affascinante. La messa in scena è fastosa, fatta di eleganti lunghe carrellate ed insistiti "quadri", fissi sui quotidiani riti aristocratici, emblemi di un mondo che vuole pervicacemente resistere alla propria imminente morte. Significativa la scena finale del ballo, per la quale Nino Rota ha arrangiato un valzer inedito di Giuseppe Verdi. In essa, nello spazio-tempo sospeso dell'azione reiterata della danza, il riassunto di tutte le interrelazioni tra i personaggi attanti della storia (del film) assurgere quasi a simbolo della circolarità della Storia.

In tempi amorfi come i nostri, si rimpiangono quelli in cui un autore di primordine come Luchino Visconti poteva metter in scena un film del genere, vasto per impegno produttivo, costoso ed ambizioso nei suoi risvolti critici, al solo fine di dire qualcosa sull'immobilismo politico e sociale dei suoi tempi, cogliendo così anche il senso più profondo dell'opera di Tomasi di Lampedusa. Utilizzando ad arte una vicenda sullo sfondo del risorgimento, Visconti mette in campo un'operazione simile a quella che già fece nove anni prima con *Senso*. Anche qui la lettura era quella del risorgimento come rivoluzione incompiuta, e la metafora, essendo il film del 1954, arrivava fino a trasporre il senso di tale lettura sul tradimento di un'altra rivoluzione: la resistenza e la vittoria sul nazifascismo.

"Se vogliamo che tutto rimanga com'è, bisogna che tutto cambi". Così don Fabrizio, rispondendo al Cavaliere di Monterzuolo che gli offre un posto di senatore nel nascente Regno d'Italia, esprime – rifiutando – il suo sdegno nei riguardi dell'immobilismo e del trasformismo politico. La celebre frase, simbolo del senso del romanzo e del film traslato sul contemporaneo, risulta ancora oggi di sconvolgente attualità. Forse che l'Italia sia sempre stata uguale a sé stessa, terra di saccheggio sin dai lunghi decenni precedenti la propria unità politica e amministrativa: i potenti vecchi e nuovi ad accordarsi per spartirsi tutto ed il popolo, impotente o indifferente, a votare – in senso lato – il meno peggio padrone al grido di "Franza o Spagna basta che se magna". Visto anche l'andamento del ventennio ultimo scorso, abbiamo mai avuto qualche dubbio in proposito?

Cinquanta Sfumature di Cinema

**29 luglio 2013
Trentesimo anniversario della scomparsa
di Luis Bunuel (1900 – 1983)**

Si deve al genio dissacrante e sarcastico di Luis Bunuel, del quale ricorre oggi il trentennale della scomparsa, una delle immagini più feroci e celebri della storia del cinema: il taglio dell'occhio, *il gesto* per eccellenza della poetica surrealista. Una giovane donna è seduta in casa, dalla finestra del terrazzo guarda la luna attraversata da una nuvola che pare una lama, un uomo sullo stesso terrazzo – un giovane Luis Bunuel – fuma a larghe volute ed affila un rasoio; raggiuntala si mette in piedi dietro di lei, le allarga le palpebre con una mano mentre con l'altra le taglia l'occhio sinistro in due. E' la prima, celeberrima sequenza de *Un Chien Andalou* (1929), cortometraggio surreale scritto da Bunuel con Salvador Dalì. Incipit fortissimo, immagine sconvolgente che ha il sapore e la portata di una dichiarazione di indipendenza, la risonanza di un urlo di invettiva, stridulo e tagliente, contro il bel cinema hollywoodiano, quello allineato, confortante, divistico, ben organizzato e ancor meglio pettinato. Il mio cinema sarà come un pugno in un occhio, sarà la rottura delle convenzioni visive e narrative che avete conosciuto fin'ora, che vi sono state imposte dall'industria cinematografica dominante; vorrò mostrarvi il brutto, lo sporco, l'inguardabile e l'inenarrabile; sarete costretti a guardare dentro di voi, nel profondo della vostra psiche, a ripescarci cose che avreste voluto lasciarvi sepolte. Così pare prometterci Luis Bunuel con questo agghiacciante *statement* per immagini, emblematicamente posto all'origine di tutto il suo cinema.
Nato nel 1900 in Aragona, Spagna, da una famiglia di possidenti terrieri borghesi e cattolici, Bunuel compie gli studi superiori in un collegio di gesuiti a Saragozza, le cui ferree regole gli instillano quell'ateismo e anti clericalismo che saranno uno dei capisaldi di tutta la sua opera. Consegue nel 1924 – anno, guarda caso, del primo manifesto surrealista di Andrè Breton – la laurea in lettere all'Università di Madrid, dove conosce e frequenta giovani nascenti

personalità artistiche quali Garcia Lorca, Salvador Dalì e il poeta Rafael Alberti. L'anno seguente è a Parigi, dove ha i primi contatti con l'avanguardia surrealista. Nel 1929 scrive e dirige con l'amico Dalì il summenzionato *Un Chien Andalou*, suo primo cortometraggio già notevole per chiarezza di intenti e per compostezza visiva. Rubricato dalla critica come "il miglior lascito delle avanguardie storiche nel campo del cinema", il film è un lavoro fresco e innovativo, che già contiene, sia in forma embrionale che in atto compiuto, un po' tutto l'universo estetico e poetico del regista spagnolo. Vale a dire: forti sentimenti anti clericali e anti borghesi da un lato, e le poetiche tipiche del movimento surrealista dall'altro. Così, ne *Un Chien Andalou* sono rappresentati soprattutto lo sguardo nelle parti più profonde della psiche, l'abolizione del confine tra sogno e veglia, l'esaltazione dell'amore folle, l'adozione della poetica dell'occhio come centro di tutto l'universo filmico surrealista. Il taglio dell'occhio diventa allora la crudele metafora sia della penetrazione dello sguardo cinematografico oltre tutte le frontiere, anche quelle dell'anima, che della volontaria, sofferta rottura di tutti i codici visivi precedenti, quelli dello sguardo narrativo classico.

Le violente reazioni e le accuse di blasfemia seguite al secondo medio-metraggio surrealista, *L'Age d'Or* (1930), dovute alla scena finale nella quale la figura di Gesù viene confusa e sovrapposta a quella del Marchese de Sade – secondo il taglio ferocemente sarcastico del film, lo costringono a lasciare la Francia. Dopo un breve soggiorno in Spagna, dove realizza il documentario *Las Hurdes* (*Terra Senza Pane*, 1932), una spietata osservazione della realtà dove la poetica surrealista si informa di contenuti di attualità sociale, approda in Messico, del quale ottiene la cittadinanza nel 1948. Qui riprende, dalla metà degli anni quaranta, l'attività di autore e regista a tempo pieno. Realizza nei primi anni messicani film di taglio narrativo tradizionale, senza però rinnegare i tratti dissacranti e surreali della sua formazione e indole artistica, contribuendo anche in maniera importante alla nascita di una cinematografia indipendente in quel paese. Spiccano in questa fase pellicole succulente come *I Figli della Violenza* (1950), *Adolescenza Torbida* (*Susana*, 1951) e

Cime Tempestose (*Abismos de Pasion*, 1953), passionale trasposizione messicana di un classico della letteratura tardo-romantica inglese (E. Bronte, 1847), che ha interessato il regista – lo voleva fare già negli anni trenta – per l'esaltazione oltre ogni limite de *l'amour fou*. Ritorna poi ai temi più cari e graffianti con *Nazarin* (1958), esempio – non unico nel suo cinema – di *imitatio Christi* che giunge solo a dure sconfitte. Segue poi la stagione dei film più significativi ed impegnati, nei quali riprende, sia pur in ambito prevalentemente narrativo, le radici surrealiste della sua estetica, realizzando opere che esplorano in via perentoria e definitiva le tematiche di sempre: l'anticlericalismo e la critica feroce alle convenzioni della società borghese. Troviamo allora: *Viridiana* (1961, Palma d'Oro a Cannes), l'altra *imitatio Christi* finita male; *L'Angelo Sterminatore* (1962), la sua più potente e cinica metafora della decadenza borghese, ultimo film messicano. Di produzione e ambientazione francese sono gli ultimi capolavori del suddetto taglio, come *Bella di Giorno* (1967, Leone d'Oro a Venezia), racconto della perversione che si nasconde in una donna borghese; *La Via Lattea* (1968), singolare e disarticolata parodia della religione cristiana e dei suoi dogmi; *Il Fascino Discreto della Borghesia* (1972, Oscar come miglior film straniero 1973), presa in giro dei riti della società borghese, parassitari ed inconcludenti; *Il Fantasma della Libertà* (1974), nel quale la forte negazione delle convenzioni del racconto tradizionale corrisponde alla negazione dell'ambito culturale (la società borghese) dove esse sono nate, in cui la libertà, appunto, è solo apparente. Nella sua lunga carriera, Luis Bunuel ha dato forma ad un corpus di opere formalmente disomogeneo, composto da film surrealisti puri, narrativi quasi di genere, ma soprattutto da film narrativi e parodistici con marcato impianto surreale e spunti tematici forti. In fondo a tutto si scorge comunque un'unica linea guida, cioè l'idea fondamentale dell'avanguardia surrealista secondo cui l'orrore non stia nel mostruoso ma nella normalità, spesso velato dalle convenzioni sociali imposte da borghesia e clero. Bunuel, come altri maestri della storia del cinema, non ha avuto bisogno di grandi trucchi o effetti speciali per mostrarci tutto ciò, semplicemente ha saputo guardarsi attorno.

Cinquanta Sfumature di Cinema

**1 settembre 2013
Anniversario della presentazione
al Festival di Venezia di *Zelig* (Woody Allen, 1983)**

La malattia come metafora di contaminazione culturale; i sintomi patologici esteriori del corpo umano che diventano la messa in scena – sia in letteratura che al cinema – di percorsi narrativi, racconti individuali e collettivi, oltre che simbolo della commistione dei generi; divismo, conformismo e mass media negli anni ruggenti del jazz, del cinema classico e dell'avvento dei regimi totalitari in Europa. Queste le principali tematiche di *Zelig* (Usa 1983), singolare film di Woody Allen presentato giusto trent'anni fa al fuori concorso della Mostra del Cinema di Venezia. L'accoglienza non fu entusiasta, discordi i pareri. Film molto "scritto", si disse, che pare fatto "più col cervello che col cuore", anche se parte della critica reclamò un Leone onorario. Valutato oggi col beneficio del tempo, esso rimane comunque, per la peculiare forma e gli emblematici temi trattati, un piccolo grande capolavoro dell'arte alleniana.

Il film racconta in forma di documentario, composto da un indistinguibile puzzle di cinegiornali sia autentici che fittizi, fotografie e ritagli di stampa, musiche d'epoca vere e verosimili (ma false), interviste a vere personalità ed a personaggi di finzione, la bizzarra storia di un buffo omino a nome Leonard Zelig (Woody Allen). Siamo nel 1928, uno strano fenomeno viene per la prima volta notato dallo scrittore simbolo dell'America anni Venti, Francis Scott Fitzgerald. Questi annota sul suo diario di un uomo che, affetto da ignota e singolare malattia, ha la straordinaria capacità di trasformarsi in chiunque gli stia a fianco. Si tratta di Leonard Zelig, il camaleonte umano. In compagnia di aristocratici parla con accento bostoniano e pare un nobile; con gli sguatteri si imbruttisce e parla come uno scaricatore di porto; vicino ad un rabbino diventa rabbino anche lui con tanto di tradizionale barba; se parla con un irlandese gli spuntano capelli rossi e lentiggini. "Per il Ku Klux Klan Zelig, ebreo capace di trasformarsi in negro o pellerossa, rappresenta una triplice minaccia" dice tra l'altro la voce narrante. Zelig diventa famoso, ne

nasce un fenomeno mediatico. Ovunque si vendono gadget, libri a fumetti, indumenti dedicati. Spopola la canzone jazz *Doin' the Chameleon*. Dopo l'ennesima trasformazione che causa un parapiglia in una lavanderia cinese, Zelig viene ricoverato al Manhattan Hospital. È trattato dai medici alla stregua di un fenomeno da baraccone, un soggetto da esperimenti. Essi ne capiscono poco, e meno ancora gli interessa capire. La sola dottoressa Eudora Fletcher (Mia Farrow) comprende che il disturbo di Zelig è di origine psichica, e ne chiede l'affidamento per poterlo curare con la psicanalisi. Il metodo dell'ipnosi e della parola funziona, ma le cose si complicano quando la sorellastra di lui lo sottrae alle cure della dottoressa e ne sfrutta le qualità camaleontiche per denaro. Dopo varie altre disavventure, che lo costringono in fine alla fuga in Europa, dove la Fletcher lo rintraccia tra gli adepti del nazismo, Zelig e la sua dottoressa rientrano in America in modo rocambolesco, con un'impresa aerea. Di nuovo acclamato dalle folle, e finalmente guarito, Zelig infine sposa Eudora Fletcher, sua salvatrice. "Non fu l'approvazione delle masse ma l'amore di una donna a cambiare la sua vita", chiosa la voce narrante del documentario.

Lo Zelig personaggio di questo singolare film alleniano, acutissimo miscuglio di generi mediatici, incarna in prima lettura il lascito culturale della psicanalisi in termini di rappresentazione metaforica di un disagio interiore; cioè quello che la psicanalisi ha comportato nella cultura e letteratura del Novecento in ordine alla costruzione dell'io individuale, e quindi dei meccanismi della narrazione. Noi tutti, come Leonard Zelig, siamo un variegato insieme di storie, di personaggi e di maschere. Egli, individuo solo più sensibile di altri, estremizza questa attitudine fino a manifestarla esteriormente in sintomi patologici. Si trasforma in altre persone assumendone l'aspetto, rubandone i tratti della personalità e della storia individuale. La sua singolare patologia altro non è che la somatizzazione metaforica del disagio dell'uomo moderno nella nascente società dei media. L'uomo della modernità comincia a soffrire di sovraesposizione mediatica, pertanto si vuole mimetizzare, nascondere, omologare, intergare, diventare "il conformista per

antonomasia", come dice di Zelig lo psichiatra Bruno Bettelheim intervistato nel film.
In tal senso, la scelta del periodo storico in cui è ambientata la vicenda non è casuale: dalla fine degli anni Venti in poi, vale a dire tra la Grande Depressione e l'ascesa del nazismo in Germania. Sia in America come in Europa, sono questi gli anni in cui si afferma il ruolo dei mass media nel controllo e nel dominio dei popoli. Su ciò si innesta il punto, forse, più sottile e geniale del film: i vari documenti che lo compongono, soprattutto le interviste ai personaggi veri che dicono il falso, funzionano presso lo spettatore – nel dare sostanza documentale alla vicenda di Zelig, rendendola vera – nello stesso modo in cui i media di quel periodo storico funzionavano presso le masse di allora, cioè costruendo in loro una memoria collettiva e una coscienza condivisa (tramite documenti fittizi – cioè falsi – di cui si dichiarava con forza la veridicità), su cui erigere il consenso al potere dominante, nazista o altro che fosse. Sarò malato a mia volta, ma c'è un qualcosa in tutto ciò che mi ricorda la storia recente del nostro bel Paese.
"La malattia di Zelig è un male che appartiene a ciascuno di noi. Nel film è portata all'estremo. Ovvero tutto ciò che può portare al conformismo e infine al fascismo. Perciò ho scelto la forma del documentario: non volevo mostrare questo personaggio nel suo privato", così lo stesso Allen si esprimeva nel sintetizzare il nocciolo del film. Sul piano personale, *Zelig* diventa allora per l'Allen regista una riflessione metacinematografica sul proprio lavoro, in quanto evidenzia la sua necessità di ricorrere alle citazioni e agli stili di altri registi per esprimere sé stesso. Ovvero, anche l'artista Woody Allen è un essere camaleontico, come il suo amatissimo Leonard Zelig.

Cinquanta Sfumature di Cinema

7 settembre 2013
Sessantesimo anniversario del Leone d'Argento
di Venezia a *I Vitelloni* (Federico Fellini, 1953)

Sessant'anni fa il Leone d'Argento della XIV Mostra di Venezia assegnato a *I Vitelloni*, premio al secondo miglior film in concorso per il secondo film (e mezzo) di Federico Fellini, rivelava al mondo l'immenso talento del giovane regista riminese. Dopo l'esordio a quattro mani, con Lattuada, di *Luci del Varietà* (1950) e la prima regia autonoma de *Lo Sceicco Bianco* (1952), che vide – nel settembre 1951 – i leggendari fatidici "cinque minuti" del primo ciack in cui Fellini diventò Fellini, il regista supera i confini del tardo neorealismo per arrivare ad una commedia affettuosa ed amara, atipica in quanto episodica e corale ed un tempo, di insospettabile respiro generazionale; da molti considerata ancor'oggi il suo film più sincero.

Con in testa fin da prima de *Lo Sceicco Bianco* l'idea di una fiaba moderna sugli spettacoli itineranti, sui saltimbanchi di piazza e girovaghi d'arte varia, che diventerà il film successivo *La Strada* (1954), Fellini ancora dopo si vede costretto dal produttore Lorenzo Pegoraro a rinviarne la realizzazione: questi non vuole rischiare e preferisce, per il momento, produrre una commedia. Nascono così in breve tempo, dalla penna degli abituali collaboratori Tullio Pinelli ed Ennio Flaiano, e dello stesso Fellini, soggetto e sceneggiatura de *I Vitelloni*. Origine e significato del titolo è spiegato dallo stesso Flaiano, pescarese, in una lettera del 1971, nella quale precisa che l'espressione è marchigiana e sta ad indicare giovani sfaccendati e studenti di lungo corso, mantenuti dalla famiglia. "(…), credo che il termine sia una corruzione di 'vudellone', grosso budello, persona portata alle grosse mangiate e passato in famiglia a indicare il figlio che mangia a ufo, che non produce, un budellone da riempire". Nonostante gli evidenti tratti autobiografici e memoriali, rintracciabili soprattutto nell'ambientazione, Fellini non è stato mai un vitellone. Se ne andò poco più che vent'enne dall'immobile provincia, con coraggio e voglia di fare arrivò a Roma in tempo di

guerra, nella città eterna – dichiarata aperta – trovò subito di che mantenersi, prima come fumettista e scrittore satirico, poi come sceneggiatore per i maestri del neorealismo, infine come regista autore dei propri sogni. Non smise mai di lavorare se non quasi cinquant'anni dopo, causa il colpevole ostracismo dei produttori all'indomani del flop commerciale dell'ultimo film (*La Voce della Luna*, 1989).

In un immobile pese di mare, non meglio identificato, cinque amici passano le giornate tra il biliardo, le feste in maschera e le burle, le nottate al caffè, improbabili avventure sentimentali – più sperate che vissute – e sogni in riva al mare d'inverno. Sono Moraldo (Franco Interlenghi), il più giovane e sensibile; Fausto (Franco Fabrizi), il latin lover del gruppo, capo carismatico ma in realtà il più infantile; Riccardo (Riccardo Fellini, fratello minore di Federico), un fanciullone con una bella voce da tenore; Leopoldo (Leopoldo Trieste), l'intellettuale del gruppo, sognatore aspirante commediografo; Alberto (Alberto Sordi), il più burlone, attaccato alla madre e alla sorella. Fausto è costretto a sposare Sandra (Eleonora Ruffo), sorella di Moraldo, dopo averla "inguaiata". Trova lavoro presso un commerciante di oggetti sacri, ma viene cacciato quando ne insidia la moglie. Alberto non riesce a, o non vuole, trovare lavoro. Vive con la madre e la sorella, con la quale litiga causa la sua relazione con un uomo sposato. Quando questa lascia la famiglia, Alberto ne soffre, ma solo per poco. Leopoldo, commediografo ancora inedito, cerca di affibbiare un copione ad una vecchia gloria del teatro, in paese con la compagnia del varietà "faville d'amore", ma scopre con terrore – e scherno degli amici – che l'interesse dell'attore per lui non è esattamente artistico. Della stessa compagnia fanno parte alcune soubrette: i vitelloni, tranne Moraldo, ne approfittano per un'avventura. Allora Sandra, stufa per l'ennesimo tradimento, scappa con il bambino, si rende introvabile per diverse ore. Questa volta Fausto si spaventa davvero, e quando la crisi si ricompone, pare aver messo la testa a partito. Tutto è tornato come prima, ed i vitelloni riprendono la vita e le burle di sempre. Alla fine il solo Moraldo trova il coraggio per andarsene davvero. Una mattina all'alba sale su un treno e parte, senza dire nulla a

nessuno. La voce di Fellini, che doppia Moraldo solo per l'ultimo saluto dal treno in corsa, suona come l'addio accorato ad un mondo che scompare per sempre.
Con *I Vitelloni* Fellini mette definitivamente a punto un suo peculiare modo di raccontare, che anziché seguire una vicenda principale con eventuali sottovicende, procede per blocchi episodici più o meno ampi e di uguale importanza, dando così al regista la possibilità di disegnare piccoli affreschi di senso compiuto, che concatenati l'uno all'altro danno a tutto il film un tono visivo più deciso ed omogeneo. Tra i diversi luoghi dove i vitelloni si ritrovano, che diverranno topos cari al regista (la piazza deserta, la stazione, i raduni di massa come i matrimoni o le feste di carnevale), spicca il mare, invernale quindi ancora più triste e struggente, contraltare visivo dell'immobilità del luogo e della deserta vita dei personaggi. Come metafora di un elemento primordiale indeterminato, il mare rappresenta nell'immaginario del regista "una riga blu che taglia il cielo e dalla quale possono arrivare le navi corsare, i Turchi, il Rex, gli incrociatori americani con Ginger Rogers e Fred Astaire che ballano all'ombra dei cannoni". E il ricordo corre subito alla scena finale de *La Dolce Vita* (1960) sul litorale romano, ai sogni e incubi diurni di Giulietta sulla spiaggia in *Giulietta degli Spiriti* (1965), alla notte in barca nell'attesa del passaggio del Rex in *Amarcord* (1973).
Il successo del film fu notevole quanto inatteso, tanto che Fellini pensò di girare una sorta di seguito. Scrisse infatti nel 1954 un trattamento, con i soliti Pinelli e Flaiano, dal titolo *Moraldo in Città*. La sceneggiatura non sarà mai completata ed il film mai realizzato, ma l'inedito script verrà utilizzato per lo spunto di partenza de *La Dolce Vita* (1960). Un importante critico di allora disse che con *I Vitelloni* il cinema italiano aveva acquistato "un regista in più". Oggi possiamo dire che quel regista in più è stato *il* regista per eccellenza del cinema italiano, per indubbio merito.

Cinquanta Sfumature di Cinema

13 ottobre 2013
Quarantacinquesimo dell'uscita in sala di
La Notte dei Morti Viventi **(George A. Romero, 1968)**

Usciva nell'ottobre del 1968 il film d'esordio di George A. Romero *La Notte dei Morti Viventi* che, pur non essendo il primissimo sugli Zombie della storia del cinema – esistono alcuni precedenti, a cominciare da *White Zombie* (V. Halperin, 1932), per non citare *I Walked With a Zombie* (1943) del maestro J. Tourneur – è di certo quello ben presto diventato un'icona del cinema horror e horror-thriller contemporaneo. Una pietra miliare del genere, che ha aperto la strada anche all'horror più estremo e sanguinario, splatteroni di tutte le serie, tanto da venire inserito nel 1999 nel National Film Registry statunitense come film "esteticamente significativo". Ne celebriamo oggi, a quarantacinque anni di distanza, le indubbie qualità filmiche e l'esemplarietà riguardo ai successivi sviluppi del genere.

Dopo la fase di fondazione, dove i caratteri ed i temi sono ripresi dalla letteratura gotica ottocentesca, e la successiva fase della cosiddetta normalizzazione, dove il mostro diventa uno come noi e l'orrore è più suggerito che mostrato, la figura dello Zombie barcollante, sanguinolento e spettrale, introducendo i nuovi temi della persistenza e diffusione del male – ed il suo carattere epidemico, apre la terza e definitiva fase del cinema dell'orrore. È questa la grande importanza del film di Romero, opera di confine in un genere che ha la peculiare caratteristica, comune ad ogni sua fase, di lavorare narrativamente e visivamente sul confine; tra bene e male, fascinoso e mostruoso, luce ed ombra, vita e morte.

In una piccola città della Pennsylvania delle radiazioni misteriose fanno resuscitare i morti, trasformandoli in mostri bramosi di sangue e carne umana. Un gruppo di persone trova momentaneo rifugio in una fattoria abbandonata, che non riesce più a lasciare perché assediata da moltissimi Zombie. La tv racconta che in tutto lo stato è in atto l'inverosimile fenomeno, migliaia di morti stanno tornando per nutrirsi di carne umana contagiando i vivi. Si informa che le

autorità stanno organizzando rastrellamenti e punti di ritrovo e assistenza. Allora gli assediati progettano di raggiungerne uno, ma solo uno di loro riesce a sopravvivere all'assalto notturno degli Zombie. All'alba, creduto uno di loro, viene ucciso dalla polizia e cremato assieme agli Zombie veri.

Male indistinto, persistente ed epidemico, quindi. Oltre a questo, il film – seppure nel suo formato quasi artigianale, che però contribuisce decisivamente al suo fascino e alla sua fama – contiene, rivisitato, un altro topos del cinema americano dei generi classici, quello definibile come "dentro noi/fuori tutti gli altri", rintracciabile soprattutto nel cinema western. In quello, il "noi" erano i bianchi colonizzatori della nuova frontiera, giusti nel giusto, e gli "altri" erano i nativi pellerossa, massa indistinta di selvaggi sotto acculturati e schierati dalla parte sbagliata. In Romero, stante anche questa rivisitazione, qualcuno ci ha visto un simulacro del massacro della guerra in Vietnam, al suo apice all'epoca del film.

Furbescamente – ma con grande "occhio" per il cinema – Romero conferisce al suo Zombie, al primo apparire nel cimitero della prima sequenza, una siluette che è un mix tra quella di Frankenstein (la creatura-mostro, non il medico creatore) e quella del vampiro nel *Nosferatu* di F. W. Murnau (1922). Forse senza volerlo esplicitamente, e senza considerarlo uno stilema del suo cinema, Romero, nell'epoca che si affaccia al post-moderno, non può fare a meno per i suoi Zombie di nutrirsi anche della storia del cinema. I due personaggi dell'horror classico ricordati sono così radicati nell'immaginario dello spettatore, sia del 1968 che odierno, che viene quasi automatico servirsene per dare forma e sembianze ad un – relativamente – nuovo personaggio-mostro come lo Zombie. D'altronde il concetto stesso di morto vivente, contraddizione formale che nel genere – anche letterario – ha un suo peso specifico, richiama da vicinissimo il significato del termine Nosferatu, cioè il non-spirato, il non-morto, colui che sta (appunto) al confine tra vita e morte; termine che lo stesso Bram Stoker utilizza più volte come sinonimo di vampiro nel testo del suo *Dracula* (1897, per inciso: come poteva pensare di sfangarla Murnau con i diritti d'autore rimane un mistero). Il termine inglesizzato Zombie invece deriva

dall'haitiano, ed è legato ai riti animisti di magia nera e del voodoo propri di quei popoli; stava ad indicare la figura del morto vivente evocato con tali riti. Infatti i precedenti film sugli Zombie, quelli citati sopra come altri, erano solitamente ambientati ai Caraibi e si snodavano tra misteri voodoo e fascinose giungle tropicali. Quelli di Romero, invece, muovono da tombe occidentali e mangiano carne umana, diventando anche una metafora della voracità disacculturata e dissacrante della società dei consumi. Tema della carne molto caro al regista, poi meglio sviluppato nel secondo film della trilogia (quella pura) dei suoi Zombie, *Dawn of the Dead* (1979, in italiano semplicemente *Zombi*).

Ma il grande fascino del film, come già accennato, dipende soprattutto dal suo peculiare impatto visivo; un b/n sbiadito che crea quel clima di straniamento mai più raggiunto dai numerosi sequel. Questa sua forma un po' sporca ed imprecisa, come fu per il neorealismo, obbedisce all'idea di dover mostrare un qualcosa di urgente e necessario in un dato momento storico – relativamente alla settima arte – senza attardarsi a curare lo stile e la bella immagine: il cristallizzarsi in cinema di tematiche, quelle già descritte del male banale ma onnipotente, che emergono con forza dalla società, soprattutto americana, contemporanea alla realizzazione del film (fine anni sessanta). Cioè: quando il cinema di genere, quello di primissimo livello, veicola anche idee elevate per lettori e guardoni scaltri.

Cinquanta Sfumature di Cinema

31 ottobre 2013
Ventesimo anniversario della scomparsa
di Federico Fellini (1920 – 1993)

Vent'anni fa moriva Federico Fellini. La sua scomparsa, che ebbe un'eco come poche altre in tutto il mondo, piangiamo ancora oggi come quella di un immenso artista, maestro della luce cinematografica, narratore di volti e indimenticabili caratteri, che seppe renderci familiari temi universali e sincero parlarci diritto al cuore, come solo i più autentici cantori della Musa della Settima Arte hanno saputo e sanno fare.

Secondo una delle tante leggende di cui è colma la sua vita, che lui stesso mai amava smentire, Fellini sarebbe nato su un treno in corsa tra Viserba e Riccione. Nacque in realtà la sera di martedì venti gennaio 1920 nell'appartamento dei genitori – Urbano e Ida Barbiani – in viale Dardanelli 10 a Rimini, giusto dietro al Grand Hotel. Circostanza curiosa e forse fatidica, come se ne incontrano tante nella biografia di Fellini, fu che la sera di quello stesso martedì, al Politeama Riminese, era di scena il pesarese Annibale Ninchi nella tragedia *Glauco*; l'allora giovane attore che quarant'anni dopo impersonerà il padre del protagonista, quindi – di riflesso – la figura dello stesso Urbano Fellini, nei film forse apicali della carriera di Federico: *La Dolce Vita* (1960) e *8 ½* (1963).

Nonostante vari tratti autobiografici e memoriali rintracciabili, parafrasati e falsificati, in gran parte della sua Opera parrebbero suggerirlo, Fellini non fu mai un "vitellone". Se ne andò non ancora vent'enne dall'immobile provincia, con coraggio e voglia di fare arrivò a Roma, città natale della madre Ida. Nell'Urbe eterna – per lui, giovane talentuoso, un palcoscenico a cielo aperto – trovò subito di che mantenersi, prima come articolista e fumettista satirico al bisettimanale *Marco Aurelio* (1939), poi come soggettista e sceneggiatore per i maestri del neorealismo. Fu infatti Roberto Rossellini, offrendogli nell'estete del 1944 di collaborare al nascente progetto di un film che diventerà poi *Roma Città Aperta* (1945), ad introdurlo definitivamente nel mondo che resterà il suo per il resto

della vita. Fece, in questi anni da sceneggiatore precedenti l'approdo alla regia, gli incontri fondamentali della sua vita – artistica e non – in Tullio Pinelli ed Ennio Flaiano, e soprattutto in Giulietta Masina, che conobbe negli uffici romani all'Eiar nell'autunno del 1942 e sposò solo un anno dopo. Anni nei quali, immessosi con indomita curiosità e fede nel Fato in quello che l'amato Dostoevskij definiva "il fiume della vita", gradualmente Federico scopre la sua "missione cinematografica".

L'esordio alla regia fu atipico, vissuto quasi solo da spettatore del lavoro di Alberto Lattuada in *Luci del Varietà*, girato nell'estate del 1950, in cui il nostro è accreditato come co-regista. La leggenda – anche qui – vuole invece che Fellini diventò quel regista che poi tutto il mondo conobbe durante il primo ciack de *Lo Sceicco Bianco* (1952). Spiaggia di Fregene settembre 1951, comincia la lavorazione del film: Fellini deve dirigere una scena con Alberto Sordi (lo sceicco dei fotoromanzi) e Brunella Bovo (la sua fan) su una barchetta che dovrebbe sembrare in mare aperto. Dopo i primi ordini impacciati e discordi, mossi con fatica come in un incubo, i successivi passi acquistano vigore e chiarezza, divengono man mano più sicuri fino a che il tutto si trasforma in un sogno giocoso; e sembra quasi di sentire sullo sfondo la marcetta che Nino Rota comporrà per *8 ½*. La grande giostra del cinema felliniano è partita e non si fermerà mai più.

Seguono quarant'anni di regie e progetti, un film dietro l'altro senza sosta. Saranno in tutto diciannove (e mezzo) lungometraggi, tre corti inseriti in altrettanti film ad episodi, e un documentario, commissionato dalla NBC americana e girato in proprio, in forma di diario, sulla lavorazione del *Fellini-Satyricon* (1969). Inutile dirlo: trovano posto nella sua filmografia alcuni tra i massimi capolavori del cinema di sempre, tra cui – per non eccedere in citazioni – nominiamo solo l'immenso e imitatissimo *8 ½* (1963) e l'esemplare *Amarcord* (1973). Titolo, questo, che come successo ad altri passaggi o personaggi dei suoi film (*La Dolce Vita*, *I Vitelloni*, *La Città delle Donne*, *La Strada*), entrerà nel linguaggio comune come neologismo paradigmatico, col significato di "ricordo, rievocazione nostalgica"; privilegio concesso dalle Muse delle Arti solo ai di lor più bravi

cantori (un esempio per tutti: il Manzoni e la sua Perpetua).
Federico Fellini è stato anche il regista pluripremiato del cinema italiano: dai quattro Oscar vinti per il miglior film straniero (*La Strada*, *Le Notti di Cabiria*, *8 ½* e *Amarcord*), alla Palma d'Oro di Cannes per *La Dolce Vita*, ai numerosi premi nazionali (quattro Nastro d'Argento, due volte Leone d'Argento a Venezia), fino all'Oscar alla carriera, avuto nell'anno della scomparsa e consegnatogli a Los Angeles da Sophia Loren e Marcello Mastroianni – con Giulietta in platea – durante una breve, struggente quanto affettuosa cerimonia (disponibile su youtube, ne consiglio la visione).
L'ultimo film *La Voce della Luna* (1990), girato nella primavera estate del 1989, rimane nelle cronache soprattutto per aver dato possibilità espressive alternative – o nuove – a due attori importanti del panorama di allora: Benigni e Villaggio. Per entrambi si deve rilevare, con rammarico, che la struttura produttiva del cinema italiano degli anni ottanta e novanta (come quella odierna) ne ha determinato una colpevole sottoutilizzazione, costringendoli ad inventarsi autori e registi (non essendone quasi in grado) o relegandoli al cinema di cassetta, di troppo facili e popolari costumi. Due attori del genere di molto meglio avrebbero dato se – per ipotesi assurda, che riporto per sola scuola – fossero vissuti in altri anni, quindi con la possibilità di essere diretti da registi veri ed inseriti in progetti non solo votati all'incasso facile.
Cosa simile si deve dire per l'epilogo del percorso artistico di Federico Fellini. *La Voce della Luna* fu un flop commerciale, quindi nessun produttore, colpevolmente, volle dargli la possibilità di realizzare il suo film definitivo, quello pensato già all'indomani di *Giulietta degli Spiriti* (1965) e rimandato per tante volte: *Il Viaggio di G Mastorna*; circostanza che testimonia il decadimento anche in ambito storico ed intellettuale di un certo cinema italiano più recente. Per queste vicende inoperoso da un paio d'anni, se non – ironia della sorte – per alcuni spot pubblicitari, e sempre più precario in salute, la morte infine l'ha colto a mezzogiorno di domenica trentuno ottobre 1993 (il giorno dopo il cinquantesimo di matrimonio) al Policlinico Umberto I di Roma, dopo due settimane esatte di coma, durante le

quali – il ricordo è anche personale – tutto il mondo delle Arti, e non solo quello, tratteneva il respiro e manifestava gratitudine e sincero affetto. Che almeno gli sia stata, e per sempre gli sia, lieve la terra.

21 novembre 2013
Ventennale dell'uscita in sala di
Caro Diario **(Nanni Moretti, 1993)**

Usciva nel novembre del 1993 il film di Nanni Moretti *Caro Diario*, suo sesto lungometraggio in quindici anni di attività professionale. Scarsa esposizione, rispetto alla produzione di altri registi suoi coetanei, che non è dipesa da un bizzarro vezzo da intellettuale, né da carenza di produttori disposti ad investire, ma dalla coscienza che il cinema è cosa seria; che esso è materia drammatica e (foto)sensibile che va maneggiata con cura, meditata e ben plasmata – inutile uscire per solo mercimonio quando non si hanno buone idee. Idea buona, ben scritta e anche meglio filmata è certamente quella di *Caro Diario*, nonostante la sua apparente forma estemporanea: film documento diviso in tre capitoli e fatto di poche cose quotidiane, che mette in scena una sorta di pellegrinaggio del suo autore in tanti luoghi diversi – materiali come allegorici – tutti specchio paradigmatico di quelli comuni della società italiana contemporanea.
Il ventennale di un'opera del genere spinge ad inevitabili riflessioni, oltre che sul merito del suo referente primario – la nostra società, appunto –, anche sullo stato attuale della produzione cinematografica italiana. Il suo procedere per tappe e persone, luoghi ed episodi quasi autarchici ed in sé conclusi, fornisce in proposito molti spunti. Si direbbe – come in effetti lo è – fatta apposta.
Nel primo capitolo (In Vespa) vediamo Nanni che, dopo aver scritto sul diario che c'è una cosa che gli piace fare più di tutte, girovaga in vespa attraverso una Roma estiva e semideserta. Passa nei quartieri della Garbatella, di Spinaceto, di Casalpalocco commentandone le architetture e criticando gli usi comuni degli abitanti. Dichiara il suo amore non ricambiato per il ballo ed incontra Jennifer Beals in compagnia del marito (che definisce Nanni "*whimsical*, quasi scemo"), si rammarica per la scarsa qualità dei film in sala e finisce la sua corsa all'Idroscalo, nel luogo dove è stato ucciso Pasolini. Nel secondo capitolo (Isole) Nanni si reca all'arcipelago delle Eolie, dove a Lipari si è rifugiato l'amico Gerardo (Renato Carpentieri),

che non guarda la tv da anni e studia solo l'*Ulisse* di Joyce. In sua compagnia compie il giro delle isole: a Lipari c'è più caos che a Roma. A Salina le famiglie sono dominate dai figli unici, e Gerardo riscopre la tv, diventando fan della soap *Beautiful* e di *Chi l'Ha Visto?* Poi a Stromboli, dove minacciosa si avverte la presenza del vulcano, il sindaco (Antonio Neiwiller) li accompagna per l'isola in cerca di alloggio, ma nessuno li vuole ospitare. In vetta allo Stromboli, Gerardo obbliga Nanni a chiedere a dei turisti americani notizie fresche sugli sviluppi di *Beautiful*. Poi il sindaco li saluta canticchiando il morivo *Sean Sean* di *Giù la Testa* (S. Leone, 1971). Da Panarea scappano subito prima di venire coinvolti in una festa in stile radical chic, new age e/o altre simili balle. Infine ad Alicudi, l'isola più isola, non c'è elettricità ed acqua calda. I due sono attesi da Lucio (Moni Ovadia), scrittore autoesiliatosi per scontare la troppa fama. Qui c'è finalmente calma, Nanni può lavorare al suo film e Gerardo scrivere una lettera al Papa, in cui si lamenta per la scomunica delle telenovela. Alla fine Gerardo, in crisi di astinenza da comodità mediatiche e non, riprende da solo il traghetto urlando "la tv fa bene, specialmente ai bambini: sostituisce quello che un tempo erano le fiabe e le leggende narrate attorno al camino". Nel terzo e ultimo capitolo (Medici) Nanni racconta la vicenda della sua malattia – il curabile tumore di Hodgkin scambiato per dermatite allergica – premettendo "nulla di questo capitolo è inventato". Alla fine affida la morale della faccenda al caro cine-diario, dicendo che i medici parlano bene ma non sanno ascoltare, e che bere un bicchiere d'acqua prima di colazione fa bene.
Per la prima volta Moretti smette i panni dell'alter ego Michele Apicella (cognome della madre), sotto il cui nome, ma con spoglie sempre diverse, ha recitato in tutti gli altri film precedenti, tranne che nell'intenso *La Messa è Finita* (1985). Scompare Michele e rimane solo Nanni, proprio lui in veste di sé stesso. Ma un sé stesso in quanto autore di cinema e intellettuale che consapevole guarda al presente sociale ("*voi* dicevate cose orrende e *voi* siete invecchiati, io dicevo cose giuste ed ora sono uno splendido quarant'enne"), e non in quanto privato cittadino. I vari momenti del suo peregrinare vanno quindi visti soprattutto in chiave paradigmatica, cioè non è

semplicemente lui Nanni Moretti di fronte ai dati sociali, ma lui come figura esemplificativa dell'autore di cinema in genere (ma italiano) di fronte agli stessi dati. Il suo sguardo sulle cose è quindi quello del cinema. Così, la Roma deserta ed anonima del primo episodio esemplifica la sofferenza e la solitudine della società contemporanea. Il girovagare tra le isole ("solo nel tragitto tra un'isola e l'altra sono felice"), che lo porta in una società incapace di comunicare, definisce come ogni isola – appunto – diventi metafora di un mondo diviso in pezzi autoctoni, l'uno indifferente all'altro. Infine l'esperienza tragica della malattia pone lui, e lui tramite il cinema pone noi, di fronte alla sofferenza del corpo come simbolo di un mondo in cui si è perso il senso delle cose.

Ma soprattutto, *Caro Diario* innesta in seconda ma non meno chiara lettura un discorso sul cinema italiano contemporaneo, rovinato dalla diffusione delle tv commerciali; una sorta di rivoluzione socio-culturale a rovescio, fondamentale per spiegare l'Italia degli ultimi vent'anni (vedasi situazione politica del dopo tangentopoli).

Ed allora abbiamo l'amico Gerardo, intellettuale che cita i vari Ensensberger e Popper per dire che "la tv trasmette il nulla" per poi, una volta guardata, rimanerne anestetizzato. Oppure la gita sullo Stromboli, dove Nanni ancora per conto dell'amico Gerardo infervorato di telenovela, chiede ai turisti americani anticipazioni sulla saga di *Beautiful*. Cioè: un autore come lui è costretto ad una cosa del genere, negli anni novanta, nei luoghi dove i maestri del neorealismo quarant'anni prima inscenavano alcuni dei loro migliori film (*Stromboli Terra di Dio*, R. Rossellini, 1949; *La Terra Trema*, L. Visconti, 1948; in un luogo diverso ma similmente spoglio Antonioni girò l'inizio de *L'Avventura*, 1960): sottile metafora, quindi, sul difficile destino del cinema italiano alle prese con il mutato gusto dello spettatore, indotto dalla tv commerciale. Ed ancora, nel primo capitolo, l'arrabbiatura per film come *Hanry Pioggia di Sangue* (J. McNaughton, 1986), per la banalità stilistica e di contenuti di certi film italiani contemporanei, o quando strapazza – forse in sogno – il critico cinematografico (Carlo Mazzacurati) che scrive stupidaggini come "pus underground".

In questo senso, lo struggente finale del primo capitolo, quando la

mdp segue Nanni fino all'Idroscalo, e poi si ferma con lui a guardare il monumento fatiscente eretto nel luogo dove Pier Paolo Pasolini venne ucciso – che per quanto esposto possiamo considerare come il nume tutelare del film, fautore di un cinema di "infinito amore per la realtà" – rappresenta un omaggio al buon cinema italiano ormai quasi scomparso, sommerso dalle banalità televisive di un paese che sembra aver di esso perso ogni memoria. Invece *Caro Diario* ricevette al Festival di Cannes del 1994 il premio per la miglior regia dalla stessa giuria, presieduta da Clint Eastwood, che diede la Palma d'Oro a *Pulp Fiction* di Tarantino. Giusto riconoscimento al lavoro dell'unico autore italiano della terza generazione, la successiva per anagrafe a quella di cui lo stesso Pier Paolo Pasolini è stato un illustre esponente.

**9 marzo 2014
Ventesimo anniversario dell'Oscar Miglior Film
a *Schindler's List* (Steven Spielberg, 1993)**

Si è celebrata nel weekend appena trascorso la notte hollywoodiana degli Oscar, rassegna che è nata ai tempi del cinema classico delle *major* produttive dell'industria cinematografica americana per glorificare prodotti ed eroi autoctoni, anche se a volte – incidentalmente – ha premiato effettivi capolavori come tale riconosciuti anche fuori da quel contesto. Per evidenziarne il valore relativo, basti ricordare che un autentico fuoriclasse come Stanley Kubrick mai vinse un Oscar per la regia, pur avendo ricevuto quattro *nomination*, tra le quali quella per *2001 Odissea nello Spazio* e per *Arancia Meccanica*; mi pare non serva aggiungere altro.

Il contentino alle cinematografie altre è quest'anno toccato alla nostra, probabilmente perché il film di Sorrentino è piaciuto ai giurati in quanto portatore di italici luoghi comuni assai cari agli americani, poiché mostra (tra l'altro) quello che loro preferiscono vedere negli italiani, come già accadde per *Mediterraneo* di Salvatores.

In tema di codesti premi autoreferenziali ricordiamo oggi il ventennale del trionfo del film di Steven Spielberg *Schindler's List*, che nel 1994 si aggiudicò l'Oscar principale (miglior produzione) condito da altre sei statuette. Cioè, in totale, sette Oscar per un melodramma su un immane tragedia. Chiunque l'abbia vissuta sempre ha dichiarato che è stata cosa tanto bestiale nella sua autenticità da non essere narrabile con le modalità della finzione cinematografica; per quanto tutti quelli che ci si son provati (da Roman Polanski a Louis Malle, per arrivare ai nostri Faenza e Benigni) l'anno senz'altro fatto con le migliori intenzioni, ed hanno a volte prodotto film stilisticamente molto validi (dei citati, Polanski soprattutto). Si tratta comunque di un difetto del mezzo in sé, del quale non tutti gli autori son pienamente coscienti, ma come tale innato in ogni opera di questo tipo alla stregua di un peccato originale.

Così *Schindler's List* rappresenta la shoah con un lungo bianco e nero visivamente affascinante, narrativamente coinvolgente, che ricostruisce meticolosamente la vicenda vera dell'imprenditore boemo, cittadino del Terzo Reich dopo l'annessione dei Sudeti, Oskar Schindler (Liam Neeson). Questi, dopo l'occupazione nazista della Polonia, impianta a Cracovia una fabbrica di stoviglie impiagando la manodopera ebrea a basso costo, attratto dai facili guadagni delle forniture belliche. Uomo affabile, piacente e di gusti raffinati, Oskar Schindler non immagina cosa la follia nazista stia preparando, tanto che da principio non disdegna amicizie nel partito e nelle SS che possano propiziare i suoi affari. Man mano poi che la guerra avanza e viene a galla la vera natura del nazismo, egli prende gradualmente coscienza della barbara situazione fino a riuscire, tramite gli stessi intrighi di cui si era servito per fare soldi, a salvare – usando gli stessi soldi – oltre mille ebrei dai campi di sterminio, compreso il fido contabile Itzhak Stern (Ben Kingsley, magnifico come al solito).

L'argomento del film impone riflessioni che vanno oltre la bellezza e la precisione storica del racconto. Quando alla fine del 1945 fu chiesto a diversi registi di Hollywood di montare in un documentario il materiale girato mesi prima in Germania durante la liberazione dei campi di sterminio, la risposta fu unanime: non si può fare. Gli stessi registi, coordinati da Frank Capra, avevano già realizzato una serie di documentari dal titolo *Why We Fight*, dove le battaglie ed i morti veri erano in tutto uguali dalla guerra finta del corrispondente genere cinematografico. Ma quello che di inspiegabile, assurdo, inguardabile la macchina da presa aveva registrato nei campi nazisti non poteva proprio diventare nulla di fittizio, manipolato o ricostruito: restava per sua natura un documento puro. Materiale filmato con cui non era possibile effettuare un montaggio, contrapporre punti di vista diversi, operare dei tagli, scegliere cosa mostrare e cosa no. Esso poteva solo rimanere intatto, come grezzo documento a futura memoria. La verginità dell'immagine classica veniva così compromessa per sempre. Essa ha conosciuto in quel frangente una sorta di forte shock, poi diventato un punto di non ritorno nella storia dell'audiovisivo in genere, e del cinema in

particolare.

Ora, che in un autore come Spielberg, il più importante esponente – con George Lucas – del filone della contemporaneità più spettacolistico ed attrattivo, questo shock, anziché attivare il modo relativo di guardare tipico del cinema moderno, abbia ispirato una mega produzione coi caratteri del melodramma hollywoodiano, non stupisce affatto. In questo senso, quel "rosso del cappottino della bambina che sfuggire al rastrellamento" non ci pare proprio poterlo definire una "piccola invenzione poetica", come un diffuso dizionario dei film riporta, ma piuttosto un bieco colpo basso; una *captatio benevolentiae* dello spettatore assai poco gradevole. Ma la scena finale dell'omaggio dei sopravvissuti veri e dei loro familiari alla tomba di Oskar Schindler, posta vicino al sito della Dormizione di Maria sul monte Sinai a Gerusalemme, invero rimette il tutto sotto una luce migliore: il personale ricordo è quello di uno spontaneo applauso della sala gremita alla fine di questa scena (e del film), cosa che non rammento per nessun'altra simile occasione (ma è possibile che ci sia stata). Restano quindi valide le perplessità circa i limiti del *media*, e del genere melodramma, rispetto alla delicatezza della materia trattata; tuttavia il cinema è anche un mezzo per raggiungere testa e cuore dell'audience tramite il pathos che si disegna sullo schermo. Se l'obiettivo è nobile come tramandare il ricordo dell'evento più tragico del Novecento, allora anche il cinema narrativo, nelle sue mille incarnazioni, può a ben diritto diventare un formidabile archivio memoriale.

Cinquanta Sfumature di Cinema

**21 aprile 2014
Centenario dell'uscita in sala di
Cabiria (Giovanni Pastrone, 1914)**

Il cinema italiano compie cento anni. La ricorrenza è un po' stilizzata – come sintesi impone – ma storicamente non priva di fondamento. Il 18 aprile del 1914 si celebrava infatti, in contemporanea al Teatro Vittorio Emanuele di Torino come a quello Lirico di Milano, la prima del film storico *Cabiria* di Giovanni Pastrone. Piemontese nato nel 1882, regista, sceneggiatore e pioniere dei produttori italiani, Pastrone è da considerarsi effettivamente il padre del nostro cinematografo. Dopo gli inizi come violinista presso l'orchestra del Teatro Regio di Torino, Pastrone – che era anche un contabile – entra a piè pari nella nascente industria cinematografica torinese, migliorandone in pochi anni sia l'organizzazione amministrativa che, soprattutto, quella tecnica e distributiva. Altri centri produttivi erano già attivi da alcuni anni sia a Roma che a Milano. Si deve alla Cines di Roma la prima proiezione pubblica in Italia del settembre 1905: *La Presa di Roma* di Filoteo Alberini – un corto di dieci minuti oggi in parte perduto – inaugurava con il cinema italiano anche un genere destinato a grande fortuna in ogni paese: il film storico o in costume. È questo il genere nazionale del nostro primo cinema. Negli anni tra il 1910 ed il 1913 vengono infatti prodotti tra Roma e Torino film quali *Gerusalemme Liberata* e *Quo Vadis* (di Enrico Guazzoni), *Gli Ultimi Giorni di Pompei* (di Mario Caserini) e *La Caduta di Troia* dello stesso Pastrone. La Milano Films intenta invece la strada, contigua a quella storica, del cinema di trasposizione letteraria e artistica, producendo nel 1911 *Inferno* (regia a più mani), riduzione filmica della prima cantica dantesca. Questo è anche il primissimo lungometraggio realizzato in Italia, composto da cinque bobine per più di 60 minuti di durata.

Ma tutti i film citati, anche se raccontano storie, sono ancora prevalentemente di tipo arcaico-attrattivo, costituiti da una serie di quadri giustapposti, messi in sequenza senza un vero e proprio montaggio – che ancora non esiste – e dove lo sguardo della

macchina da presa è di tipo teatrale, ad inquadrature fisse mantenute a lungo sul totale della scena, con gli attori che entrano ed escono dal quadro senza generare rapporti tra il campo (visivo) ed il fuori campo, che ancora non esiste, poiché tutto l'universo diegetico (narrativo e drammatico) è ancora solo nel campo e l'inquadratura è completamente autarchica. Quindi *Cabiria*, con il suo gigantismo scenografico e l'immancabile intreccio storico, non casca dal nulla, ma per il suo stile innovativo segna di fatto un fermissimo punto di svolta nella storia del nostro cinema, e non solo, costituendo in un certo senso l'anello di congiunzione tra le attrazioni delle origini e la narrazione trasparente che sta per nascere in America.

Il film racconta di Cabiria, bambina romana che nel III secolo avanti Cristo viene rapita dai pirati e portata dalla Sicilia in Africa, venduta ai cartaginesi per essere sacrificata al dio Moloch, ma infine salvata dal romano Fulvio Axilla, che la riportata Roma e la sposa. La vicenda, ambientata al tempo delle guerre puniche, è semplice e tradizionale, e si innesta nel tessuto degli avvenimenti e dei personaggi storici (lo sfarzo della reggia di Sofonisba, Annibale che valica le Alpi, le battaglie di Scipione l'Africano). Serve soprattutto per dare un senso alle scene di massa, svolte in scenografie giganti e visionarie. Il racconto è ben strutturato, ma ancora è un pretesto per mettere in scena soprattutto un'attrazione visiva, un grandioso spettacolo di teatro, immagini e musica orchestrale eseguita dal vivo, il tutto con un impatto molto simile a quello dell'opera lirica.

L'importanza di *Cabiria* si rintraccia allora nelle fondamentali innovazioni di stile e, quindi, di linguaggio. Esso costituisce un passo storico importante per lo sviluppo di un linguaggio cinematografico autonomo, peculiare e distinto da quello di ogni altro *media* precedente.

Pastrone inventa il carrello, che gli consente di muovere lo sguardo dello spettatore sulla scena, creando enfasi emotiva. Abbandona l'autarchia del piano totale e fisso introducendo anche piani ravvicinati e di taglio intermedio, atti a costruire racconto piuttosto che ad attrarre stupore visivo. Le carrellate di *Cabiria* sono pertanto, con ogni probabilità, le prime inquadrature in movimento della storia del cinema. Il montaggio, ancora limitato e privo di veri raccordi,

comincia comunque ad avere quella funzione narrativa che avrà pienamente solo in seguito. Il film è quindi un anticipatore di quanto, poco tempo dopo, sapranno fare gli "inventori" del cinema narrativo classico: Cecil B. De Mille e, soprattutto, David W. Griffith, che sappiamo entrambi spettatori interessati del film di Pastrone. In tema di influenze, basti infine rilevare come la famosa scena del sacrificio al Moloch fu di ispirazione visiva nientemeno che per il Fritz Lang di *Metropolis* (1926).

Per la decisiva ricaduta sul nascente cinema americano, come già detto, e per l'inaugurazione del kolossal storico e mitologico, appare veramente giustificata l'iscrizione sulla lapide commemorativa sulla casa natale di Asti, che recita "In questa casa (...) è nato Giovanni Pastrone, regista, con lui il cinema diventò arte industria spettacolo". Si deve a questo italiano d'eccellenza, pioniere dell'arte cinematografica, anche l'intuizione che il cinema potesse diventare spettacolo valido a competere con quello allora di maggior successo in Italia, l'opera lirica in costume; e che potesse attrarre anche il pubblico borghese ed aristocratico, che fino ad allora disprezzava il cinematografo bollandolo come spettacolo plebeo. Non si può dire che non abbia colto nel segno.

25 maggio 2014
Ventesimo anniversario della Palma d'Oro
di Cannes a *Pulp Fiction* (Quentin Tarantino, 1994)

In questo weekend di conclusione della 67esima edizione del Festival Cinematografico di Cannes ricorre il ventesimo anniversario della Palma d'Oro a *Pulp Fiction*, secondo lungometraggio del regista americano di remote origini italiane Quentin Tarantino. All'epoca solo trentunenne, Tarantino non aveva ancora assunto quel ruolo di regista *cult* emblema della branca citazionista del cinema post-moderno, di referente primario della cultura pulp (per quel che significa) al cinema, ruolo che però comincerà ad assumere all'indomani del grande successo di pubblico e di critica – in genere – che il film conobbe. Delle capacità del regista sia comunque testimone il fatto che, non ancora famoso, riuscì a farsi assegnare un cast notevole, portando in un film dal copione non proprio rassicurante – per così dire – alcuni attori ben affermati, non certo bisognosi di ulteriore fama, come John Travolta, Bruce Willis, Harvey Keitel, Steve Buscemi e Christopher Walken, quest'ultimo impiegato con sagacia in un memorabile cameo auto-citazionista.
Film difficile da raccontare, *Pulp Fiction*: come si può sintetizzarne l'intreccio quando non ne esiste uno in senso tradizionale? Il film contiene infatti non una sola vicenda ma almeno tre (se non quattro), che ruotano attorno a due (se non tre o quattro) coppie di personaggi. Vincent fa coppia con Jules, sono killer e fanno cose da killer (vicenda della valigetta). Lavorano per Marsellus Wallace, il boss, che per gioco del destino fa strana coppia col pugile Butch (storia dell'incontro truccato). Mia, moglie cocainomane di Marsellus, fa coppia per una sera con Vincent (faccenda dell'overdose di Mia). L'inizio e la fine del film si svolgono in una tavola calda, dove una coppia di rapinatori, Ringo e Yolanda, viene fermata sul più bello da Vincent e Jules, che si trovano lì per caso, reduci dal recupero della valigetta. Oltre a questi, diversi personaggi di contorno nutrono il singolare intreccio, tra cui spicca Mr. Wolf, l'uomo che risolve problemi, che aiuta i due killer a ripulire l'auto dal cervello

spappolato di un ostaggio ucciso per sbaglio.
Film dal gusto irridente e dai memorabili dialoghi sul nulla, giocato tra il *fun* (divertimento) e il funesto, *Pulp Fiction* è carico di citazioni e riferimenti visivi alla storia del cinema. La citazione non più come omaggio, o sberleffo, ma come pasta o polpa (*pulp*) costitutiva del testo filmico, come testo essa stessa. Tale composizione in arte figurativa ha un nome: il *pastiche*. Il senso del *pastiche* è precisamente la sua mancanza di un senso, o per meglio dire di un messaggio, tematico o meramente narrativo. In questa accezione in Tarantino non c'è messaggio, l'unico senso del film è il film stesso con la sua girandola di emozioni visive. Se il cinema moderno, da Godard in poi, si interroga anche – ed interrogare lo spettatore – sul rapporto tra immagine e realtà, chiedendo(si) cosa sia l'immagine e che rapporto abbia con il reale; il post-moderno alla Tarantino è un cinema che serve unicamente a mostrare immagini, senza nessun richiamo ad una realtà esistente fuori da esse.
Pulp Fiction vinse anche un meritato Oscar per la miglior sceneggiatura originale. Se la sua ispirazione di partenza è tutta popolare, presa dalle storie di gangster e crimine vario pubblicate in Usa a partire dagli anni Trenta sui cosiddetti *Pulp Magazines*, i riferimenti stilistici del suo autore sono di alto livello. In quest'ambito Tarantino fa il verso, principalmente, al cinema di Jean-Luc Godard e di Alfred Hitchcock. È lo stesso Godard, in recenti speculazioni, a sostenere che il cinema del futuro si farà senza macchina da presa, perché interverrà il montaggio dialettico (trasparente, per quanto possibile, o analogico, ovvero attrattivo) tra immagini e sequenze di cinema già fatto, come testimonia il suo più recente film, *Notre Musique* (2004), dove le sequenze sono prese anche da altre fonti mediatiche diverse dal cinema; *contaminatio* visuale ormai inevitabile nel mondo contemporaneo. Tarantino, con *Pulp Fiction*, asseconda *ante litteram* l'intuizione godardiana pur usando la macchina da presa – molto bene, come pochi altri ai nostri giorni – e filmando tutto con la stessa pulizia e bellezza di sguardo del migliore cinema moderno. Pulizia e bellezza volutamente riempita di violenza, fisica e verbale, ma solo per esibire un significante forte ma privo del suo solito significato. Il risultato è

allora un film che contribuisce a far conoscere e codificare (criticamente) i caratteri del cinema post-moderno, almeno quello di taglio autoriale: intenso uso del metalinguaggio – che spesso pervade tutto il film, soppressione o alterazione della prospettiva spazio-temporale tradizionale (*Pulp Fiction* gira su se stesso come una trottola, un gioco, appunto), confusione tra reale e virtuale, ripresa di forme narrative classiche utilizzate però come *cliché* vuoti, come forme parafrasate, esplicitamente false dato che tutto è falso.

Poetica ed estetica del falso: lo smascheramento della finzione narrativa e visiva cinematografica pare fin troppo esplicita in alcuni passaggi del film, ma Tarantino piace tantissimo lo stesso ad un vasto strato di pubblico, forse perché l'operazione in lui assume i tatti di un atto creativo valido in se stesso, cosa che ha tradizioni insospettabilmente antiche nell'ambito delle arti rappresentative, visto che era tipica già del teatro del commediografo latino del III-II secolo a.C. Tito Maccio Plauto.

In tempi recenti Tarantino ha dichiarato che con *Pulp Fiction*, ed in genere col suo cinema, ha inteso ed intende dare forti emozioni allo spettatore, per "lasciare che il pubblico si rilassi, si diverta e poi all'improvviso ... boom!, voglio trasportarli improvvisamente in un altro film". Cioè in un altro dei tanti film polpa (*pulp*) duttile di cui la finzione (*fiction*) cinematografica si nutre: spettacolo!

Cinquanta Sfumature di Cinema

**13 luglio 2014
Ottantesimo dell'uscita in sala di
I Figli del Deserto (William A. Seiter, con Stan Laurel & Oliver
Hardy, 1934)**

Usciva ottant'anni fa in Italia, con alcuni mesi di ritardo rispetto agli Usa, *I Figli del Deserto*, commediola *slapstick* negli anni divenuta film culto della celeberrima coppia comica Stan Laurel & Oliver Hardy, conosciuti da noi con l'appellativo – un po' scemo in verità – di Stanlio e Ollio, datogli dai distributori italiani all'epoca dei primi corti sonori, quando (per il mercato europeo) giravano lo stesso film più volte, recitando in diverse lingue senza conoscerle, dando così origine – in italiano – a quel peculiare accento che poi manterranno anche i loro bravissimi doppiatori, tra i quali ricordiamo Alberto Sordi, la voce italiana di Oliver Hardy.
Il film va considerato a buon diritto uno dei titoli di punta nella munita filmografia dei due comici, per diverse ragioni. Primo: perché è effettivamente, per sceneggiatura, recitazione e situazioni comiche visive, giochi di parole e canzoncina apposita cantata *live* da Ollio (*Honolulu Babe*), uno dei migliori lungometraggi della coppia. Secondo: il loro particolare approccio al giocattolo cinema, che li vede impegnati con il loro vero nome, personaggi di storie ma anche se stessi sempre (caso quasi unico nella storia del cinema), raggiunge l'apice nell'inventarsi un club fittizio – dallo scopo non meglio identificato – ad uso del soggetto del film, che poi diverrà un vero club a livello planetario, quello dei loro numerosissimi *fan*. Terzo e non ultimo: l'immagine di loro due insieme riempie lo schermo come non mai in *Sons of the Desert*, diventando di diritto una vera icona del '900, sullo stesso piano delle immagini – per dirne solo alcune – dei Beatles, del Presidente Kennedy, di Miky Mouse o di Marylin. Tutti eroi del media che distingue il Ventesimo Secolo dalle epoche precedenti.
Nel 1934 Laurel & Hardy hanno, rispettivamente, 45 e 42 anni e sono all'apice della carriera. Formano stabile coppia dalla comica *Duck Soup* del 1927, spadroneggiano alla corte del grande produttore

e loro pigmalione Hal Roach. Per questo film, come usuale nella fase sonora, rielaborano il soggetto di un vecchio cortometraggio muto (*We Fawn Down*, 1928) e costruiscono una divertente commedia *slapstick*, compatta e ben ritmata, su uno dei temi fondamentali della loro comicità, cioè il matrimonio come prigione da cui scappare. Infatti i due sono sposati e schiavizzati dalle mogli, contrariamente a quanto Ollio voglia far credere all'amico. Affiliati ad un club vagamente massonico – i Figli del Deserto, appunto – giurano, nella scena iniziale, di recarsi a Chicago per il raduno annuale. Sicuri di non ottenere il permesso dalle rispettive mogli, ideano un piano dei loro. Ollio si finge malato, ed il medico, che è d'accordo, prescrive un viaggio ad Honolulu. Stanlio, ovviamente, si offre di accompagnarlo. Le mogli ci cascano, fino a che non vedono in un cinegiornale la notizia del raduno annuale dei Figli del Deserto, con le simpatiche facce di Stan e Ollie in prima fila. Nel frattempo la nave che rientra da Honolulu naufraga, costringendoli a raccontare un mare di bugie al ritorno a casa. Finirà benino per Stan e male, ovviamente, per Ollie.

Il matrimonio come prigione, tema centrale di molti dei loro lavori, come detto. Ma se per le comiche mute esso era per lo più uno spunto, una costrizione fisica e scenica da cui far scaturire mirabolanti gag visive – il vero motore della loro arte – per i lungometraggi sonori l'intera faccenda si amplia, e va rimodellata secondo ritmi più pacati. Il tramonto della comica muta di due bobine (venti minuti al massimo) non fu per Laurel & Hardy, a differenza di altri attori comici, un trauma insanabile. Il distacco dalla furia distruttrice – di scenografie, ma costruttrice di linguaggio cinematografico – delle *slapstick*, inevitabile con l'avvento del sonoro, li proiettò verso una comicità spendibile in contemporanea su più registri (corporeo, spaziale e verbale), alla quale seppero adattarsi con intelligenza.

Mai accreditati come registi dei propri film, diretti principalmente da tecnici amici di Stan sin dai suoi esordi alle dipendenze di Hal Roach – primi anni Venti – come Leo McCarey e James Perrot (fratello del comico Charlie Chase), Laurel & Hardy si devono invero considerare autori in pieno delle loro pellicole, soprattutto Stan Laurel, che

ideava le gag, sceglieva i comprimari, controllava ogni fase delle riprese e del montaggio, ed in un certo senso dirigeva i propri stessi registi. Nei migliori lungometraggi, sono stati in grado, come nessun altro comico proveniente dal muto, di far si che la commedia americana si adattasse al loro mondo, riuscendo ad inserirvi le gag anarchiche dei primi tempi in modo che avessero anche un ruolo nella storia del film, coniugando la loro forza visiva con la continuità dello script.

Attori nati come pochi altri, Stan Laurel & Oliver Hardy parteciparono a tutte le fasi del cinema comico americano, dalle sue origini fino all'inizio della seconda guerra mondiale, dal 1927 in poi come coppia indissolubile. Rimasero all'apice della popolarità per oltre un decennio, intoccabili nella loro libertà creativa. In questo senso, gli unici accostamenti possibili sono quelli con altri due mostri sacri come Buster Keaton e Charlie Chaplin, di certo per la comune abilità di essersi inventati dal nulla con grande coraggio e creatività, e forse soprattutto per la bellezza così cinematografica della loro immagine, che rimarrà ancora a lungo nella memoria mediatico-collettiva così come nel cuore di milioni e milioni di spettatori.

**6 agosto 2014
Sessantesimo dell'uscita in sala di
La Finestra sul Cortile (Alfred Hitchcock, 1954)**

Il film *Rear Window* di Sir Alfred Hitchcock, noto in Italia col titolo per una volta azzeccato de *La Finestra sul Cortile*, è una delle poche autentiche pietre miliari della storia del cinema, sul quale intere biblioteche sono state scritte. Il motivo di tanta attenzione dovrebbe essere evidente anche ad occhi poco esperti: semplicemente, *La Finestra sul Cortile* è un film sul Cinema. Lo è in un modo più limpido dell'acqua e più chiaro del sole. Esso infatti mette in scena, in maniera ben visibile appena al di sotto della superficie narrativa di genere, l'innata natura voyeuristica del cinema, e di riflesso ci rivela quasi spudoratamente il nostro inconsapevole ruolo di guardoni. Come il fotografo protagonista del film guarda il cortile attraverso una finestra, noi assumiamo pellicole, in dosi e genere variabili a seconda della personale indole, bloccati su una poltrona e con tanto d'occhi incollati allo schermo, nel totale buio di una sala, affascinati, ipnotizzati, emozionati, spaventati, compartecipi, distaccati o divertiti da quanto vediamo.

Da non dimenticare poi che la finestra è stata, nella pittura occidentale anche molto prima della nascita del cinema (dall'opera di Albrecht Durer, 1471 – 1528, in poi), metafora di sguardo sul mondo e sulle umane vicende che in esso si dipanano, uno sguardo che le vuole narrare tutte, emblematicamente. Automatico che la nostra cultura, con l'avvento del cinematografo allo spirare del Secolo XIX, l'abbia identificata (la finestra) anche con l'inquadratura della macchina da presa.

La Finestra sul Cortile usciva in anteprima mondiale a New York il primo agosto del 1954, e veniva poi presentato in Italia alla serata inaugurale della Mostra di Venezia dello stesso anno. Ne ricordiamo quindi oggi i suoi sessant'anni, rilevando con ammirazione che si tratta di testo filmico tanto intelligente da non essere per nulla invecchiato. Ha ancora molto da dire e da mostrare, ad occhi solamente appassionati come a giovani volonterosi autori, e molto da

farci riflettere sui meccanismi di quel fantasmagorico giocattolo visivo chiamato cinematografo.

Tratto dal racconto del 1942 *It Had to be Murder* di Cornell Woolrich, scritto sotto lo pseudonimo di William Irish e reintitolato *Rear Window* in seconda edizione, il film hitchcockiano coglie dello script la parte di noir poliziesco un po' *sui generis*, ma sviluppa poi su quell'intreccio un'estetica assolutamente peculiare all'universo filmico del regista inglese. Come sosteneva Godard, Alfred Hitchcock è stato uno dei più grandi creatori di immagini della storia del cinema. Il suo stile, nelle opere migliori, simula quello hollywoodiano classico, ma di fatto, dietro il finto predominio della narrazione, ogni tassello della messa in scena (movimenti di macchina, tagli di luci e di ombre, angolazioni innaturali dell'inquadratura) costituisce una situazione di incertezza, di falsità esibita atta a smentire la leggibilità del racconto classico ed a spostare, soprattutto, la priorità del film dall'azione allo sguardo. Si può arrivare a dire che la sua intera opera, come quella di altri vecchi maestri, al di sotto del racconto ha per tema il cinema stesso, nel suo essere sguardo ed immagine.

Di tutto questo *Rear Window* è uno degli esempi migliori. Siamo di fronte ad un film prevalentemente classico, che però si sviluppa su due piani paralleli sovrapposti e contemporanei: su uno si racconta una storia mentre sull'altro si mostra l'atto del raccontare. È una sorta di saggio in corsa, che sottotraccia – ma nemmeno tanto – ci illustra i meccanismi del cinema stesso. Infatti i tre personaggi, che dalla finestra guardano il caseggiato di fronte, si comportano come gli spettatori di un giallo: raccolgono indizi e ne traggono le conseguenze, costruendo man mano la storia di un delitto che dapprima pare surreale ma poi si rivela fondata.

Si noti inoltre che il punto di vista della narrazione cinematografica (da non confondersi con quello della narrazione letteraria), cioè la macchina da presa, non esce mai dall'appartamento del fotografo per tutta la durata del film, se non per seguirlo cadere dalla finestra stessa quando l'intreccio noir è ormai risolto ed il film sta per finire. Scelta estrema, ma perfettamente funzionale all'idea base del film,

che Hitchcock stesso definì "una sfida", non soltanto dal punto di vista tecnico.
Dobbiamo infine al celebre libro intervista di Francois Truffaut, *Il Cinema Secondo Hitchcock* (prima edizione del 1967), il seguente scambio di battute, che meglio di ogni ulteriore commento chiarisce definitivamente l'essenza di un film complesso come *Rear Window*.
A.H.: "Abbiamo l'uomo immobile che guarda fuori. È una parte del film. La seconda parte mostra ciò che vede e la terza la sua reazione. Questa successione rappresenta quella che conosciamo come la più pura espressione dell'idea cinematografica. (….)" F.T.: "Perché l'atteggiamento di James Stewart è di pura curiosità" A.H.: "Diciamolo, era un voyeur. Mi ricordo di una critica a questo proposito. La signorina Lejeune, del *London Observer*, ha scritto che *La Finestra sul Cortile* era un film orribile, perché c'era un tipo che guardava costantemente dalla finestra. Penso che non avrebbe dovuto scrivere che era orribile. Sì, l'uomo era un voyeur, ma non siamo tutti dei voyeur?" E questo è, semplicemente, il Cinema.

Cinquanta Sfumature di Cinema

31 agosto 2014
Anniversario della presentazione
al Festival di Venezia di *Palombella Rossa* (Nanni Moretti, 1989)

Venticinque anni fa, nel fatidico 1989, veniva presentato al fuori concorso della Mostra di Venezia il film di Nanni Moretti forse più complesso, che negli anni si è però rivelato profetico. Testo filmico abilmente costruito sulle metafore e sui supporti mediatici della memoria individuale e collettiva, *Palombella Rossa* è infatti una pellicola fortemente allegorica e disseminata di elementi simbolici e incisi stranianti da teatro dell'assurdo, tipici dell'universo poetico ed estetico del suo autore. Ad un primo livello superficiale, il film narra la curiosa vicenda di Michele Apicella (Moretti), un dirigente del Pci che, in seguito ad un incidente d'auto, ha perduto la memoria individuale. Durante una partita amatoriale di pallanuoto, che occupa tutto il film, Michele, incalzato da vari curiosi personaggi, ritroverà man mano la memoria personale ed il senso collettivo del suo movimento politico, fino al finale nel quale, dopo aver sbagliato il rigore decisivo, si ritrova in compagnia della figlia a contemplare un finto "sol dell'avvenire", raffigurante – forse – il definitivo tramonto degli ideali più alti.

Il citato valore allegorico del film è principalmente rintracciabile nella piscina in cui si svolge la partita, chiaro simbolo spaziale e temporale del cervello di Michele. Il cervello qui inteso, soprattutto, come l'archivio personale della memoria. Infatti è nella piscina e nei suoi dintorni che assistiamo, nell'incedere della partita-film, all'accumulo di quegli elementi narrativi e simbolici cui si faceva cenno.

La narrazione non procede in senso tradizionale, si appoggia solo al sottile filo conduttore della partita, che serva da collante temporale per i vari eventi memoriali e mediatici che man mano vi compaiono. Il protagonista Michele ritrova così, a sprazzi ed in fasi successive, il ricordo del gesto eclatante fatto in una tribuna politica di qualche giorno prima; rivede un vecchio amico (Fabio Traversa) che gli ricorda una campagna elettorale di tanti anni prima; incontra una

giornalista (Mariella Valentini) che lo vuole intervistare, e che anche gli rammenta il gesto della tribuna politica; ha alcuni flashback di ricordi di se stesso bambino, tutti collegati al tema della piscina; incontra la figlia adolescente; è assediato da due persone che gli rendono merito del gesto della tribuna politica; incontra un vecchio sindacalista (interpretato dal padre di Moretti, il prof. Luigi) che pare rammentargli di continuo la "retta via" politica; incontra un teologo (il regista cileno Raul Ruiz), un cattolico petulante, un fascista cui anni prima ha fatto un torto. Sono questi tutti personaggi simbolo che compongono l'universo memoriale interrotto del protagonista, che in una prima lettura formano il senso ed il valore della ricerca della memoria, collettiva e sociale, del film: cioè la necessità del Pci dell'epoca di fare i conti col proprio passato (memoria) per interpretare il presente e rispondere ai cambiamenti sociali in atto.

Ma il film anche una lettura meno immediata, di carattere mediatico. La ricerca della memoria, più quella individuale che quella collettiva, che Michele conosce durante il film si basa infatti su diversi supporti tecnologico-mediatici. Troviamo così spezzoni di un conto in super-8 girato dallo stesso Moretti anni prima (*La Sconfitta*, 1973), nelle scene in cui il vecchio amico gli ripete un ossessivo "ti ricordi, ti ricordi?". Troviamo il film *Il Dottor Zivago* (D. Lean 1965, tratto dal capolavoro di Pasternak) che passa in tv al bar della piscina, simbolo di una sconfitta personale e politica, ma anche dell'idea che i media possano indurre pericolose ipnosi collettive sul pubblico, dato che gli spettatori della partita come i giocatori tutti si fermano davanti alla tv (appunto) rapiti dalle immagini del film. E poi: quando l'arbitro fa l'appello dei giocatori, Michele gli chiede di vedere la propria foto sul tesserino sportivo (la fotografia, altro supporto esterno della memoria). Anche la figura della giornalista, che si esprime per stereotipi linguistici contro cui Michele si scaglia con foga, ci appare di natura più simbolica che narrativa, evocatrice della superficialità e della pericolosità manipolativa dell'informazione mediatica, stampa e tv soprattutto.

Il film, come già evidenziato di struttura complessa, ad una lettura ancora più profonda appare costruito su velate citazioni filmiche; ed anche questo rientra nel complessivo discorso sulla memoria, poiché

la citazione è essa stessa memoria, in quanto traccia mnestica che la storia del cinema lascia ai posteri. La struttura simbolica del narrato per elementi che man mano affiorano attorno o dentro ad un luogo simbolo del cervello (la piscina) ricordano l'incedere narrativo e simbolico di *Shining* (S. Kubrick, 1980). Ci sono poi almeno due citazioni del cinema di Luis Bunuel. La scena in cui Michele, durante la partita, non riesce ad avanzare in contropiede nonostante sia libero da avversari, ricorda l'immobilità inspiegabile dei personaggi de *l'Angelo Sterminatore*, film di Bunuel del 1962 anch'esso fortemente allegorico e di argomento sociale. Poi la scena del sogno nel sogno, quando Michele adulto – a bordo piscina – sogna sé stesso bambino mentre fa l'incubo dell'allontanamento "in ciabatte" da parte dei genitori, ricorda una scena analoga ne *Il Fascino Discreto della Borghesia* (1972), altra celebre pellicola di taglio metaforico del grande regista spagnolo. Se la struttura mono-location alla *Shining* serve a Moretti per meglio elaborare la complessa matassa simbolica del soggetto, il richiamo al cinema bunueliano sembra invece evocare l'intrinseco valore sarcastico e beffardo dell'immagine, anche di quella tramite cui si vorrebbero veicolare le memorie più autentiche e positive, sia individuali che collettive.

Quindi, in sintesi, il film di Moretti si rivela un'allegoria sul tema dell'importanza della memoria e sull'affidabilità dei suoi supporti esterni (media), con almeno tre livelli di lettura. Il primo riguarda il destino di un partito e movimento politico che per procedere deve rivedere (quasi letteralmente) tutta la propria storia, quindi la propria memoria. Il secondo si interroga sul ruolo che i media – tv e giornali soprattutto – possono giocare nel guidare questo processo di revisione storica e memoriale, anche in veste di supporto, autentico o manipolativo, di tali memorie. Infine il terzo livello coinvolge il cinema stesso, cioè la sua capacità, o meno, di trattare argomenti di storia o di attualità sociale e politica secondo immagini per definizione virtuali, quindi per loro natura artefatte. Cioè: dato che il cinema è finzione, è possibile che le sue immagini raccontino un qualcosa di fattuale e storicamente attuabile, oppure esse per forza scadono nell'utopico e nel ri-visitato (quindi manipolato)? Non tutto questo apparato tematico viene assiso dal film con risolta lucidità,

ma *Palombella Rossa* ha comunque il merito di aver colto, già venticinque anni fa, il peso crescente dei media nel determinare memorie collettive (autentiche o manipolate) di supporto al potere politico dominante. Individua in questo sia una tendenza che comincia a divenire chiara in quegli anni, sia una caratteristica intrinseca ai mezzi mediatici; ma in un modo che ancora non può immaginare quanto tutto ciò diverrà poi di stretta e drammatica attualità nell'era dell'ultimo Ventennio.

**15 dicembre 2014
Quarantesimo dell'uscita in sala di
Frankenstein Junior (Mel Brooks, 1974)**

L'anniversario dell'uscita di *Frankenstein Junior* di Mel Brooks è l'occasione per celebrare la parodia comica più intelligente e riuscita della storia del cinema. Il film veniva infatti presentato negli Usa il 15 dicembre del 1974, e meritatamente diventava il campione d'incassi della stagione 1975 in tutto il mondo. *Frankenstein Junior* è anzitutto una parodia del genere horror cinematografico classico, con tutti i suoi elementi topici virati in senso comico, ma anche e forse soprattutto una sagace rivisitazione in chiave mista, a tratti di commedia degli equivoci ed a tratti di comico delle gag visive, dei vari testi – filmici come letterari – che ne costituiscono il soggetto.
Il tutto parte da un'idea di Gene Wilder, subito sposata da Mel Brooks e sceneggiata con la sua collaborazione: rifare la storia del romanzo *Frankenstein* di Mary Shelley (1818) in forma di film comico, guardando soprattutto al celebre omonimo film di James Whale del 1931, con Boris Karloff nei panni della Creatura (la cui maschera, copyright della Universal, è tutt'oggi fonte di grossi profitti). Quel film, come altri cui quello di Brooks fa il verso – *La Moglie di Frankenstein* (J. Whale, 1935) e *Il Figlio di Frankenstein* (R.V. Lee, 1939) – era certamente spaventevole agli occhi degli spettatori di allora, ma non esattamente a quelli di spettatori più recenti ed acculturati. Infatti a sguardi post rivoluzione moderna del cinema, esso pare già una sorta di parodia così com'è, con tanti attacchi già bell'e pronti per altrettante gag comiche. Specialmente le sequenze iniziali del classico di Whale, quella del cimitero e quella del furto del cervello sbagliato, sono colme di quei luoghi comuni dell'horror classico facilmente – a posteriori – invertibili di segno, tramutabili con poco sforzo in momenti comici. Non è un caso che il film di Brooks riproduca sapientemente lo stile del cinema anni Trenta, con una bella fotografia in bianco e nero di taglio "vintage" ed addirittura con gli stacchi "a tendina" tra una sequenza e l'altra, come usava allora. Tutti elementi di linguaggio utilizzati per

parafrasare sottilmente il genere horror delle origini, ancor prima che un film o una storia in particolare.
Sul piano narrativo invece il film mostra forse il suo aspetto migliore, perfino sorprendente. Brooks e Wilder arrivano infatti a fare una riscrittura del testo della Shelley in chiave di commedia degli equivoci, riuscendo nel mirabile intento di raccontare una vicenda universalmente nota in modo parzialmente nuovo, parodiando parallelamente due generi cinematografici in una botta sola (horror classico e *sophisticated comedy* alla Lubitsch o alla Frank Capra). La seconda parte del film, dal rapimento della fidanzata del prof. Frankenstein da parte della Creatura fino al finale lieto, ricalca infatti i tempi e i modi della commedia degli equivoci, facendone una parafrasi di comicità quasi pura partendo dai luoghi comuni del brivido. Il finale con lo scambio di cervelli, che dota la Creatura di intelletto e il prof. Frederick dello *schwanzstuck* – per la gioia delle rispettive nuove consorti – è insieme spassosissimo ed istruttivo di tale sapiente commistione a rovescio di generi, ea alchimia delle storie, messa in gioco dagli autori.
Indimenticabili poi i divertenti giochi linguistici, per lo più mantenuti anche in italiano da un buon doppiaggio (una volta tanto); la gobba del servo Igor (un fantastico Marty Feldman) che si sposta da destra a sinistra ad ogni diversa scena; il terrore che la domestica frau Blucher trasmette alle bestie del castello al pronunciare del suo solo nome, che in linea col finale quasi goliardico ci fa immaginare chissà quali cose abbia mai fatto ai cavalli. Tutti elementi che contribuiscono alla grande fama del film, diventato quasi subito, giustamente, un autentico *cult movie*, con tanto di fan club planetario.
Infine, da notare che altre parodie dei generi girate dallo stesso Mel Brooks sull'onda del successo di *Frankenstein Junior*, come quella del thriller hitchcockiano (*Alta Tensione*, 1977), o della fantascienza (*Balle Spaziali*, 1987), non hanno dato gli stessi risultati di gradimento del pubblico e di assenso della critica. Segno tangibile che è il genere horror, primariamente quello classico, ad avere già connaturata l'opzione a sé opposta, cioè quella del comico e del grottesco. Conferma ne è anche l'altro film di grande successo di

Mel Brooks, *Mezzogiorno e Mezzo di Fuoco* (1974, uscito in Usa appena prima del *Junior*), il quale è si una parodia dei *topoi* del western, ma soprattutto è un'abile lavoro di smascheramento dei meccanismi della finzione narrativa del cinema. Ma in tema di opposti, di ribaltamento degli elementi caratteristici di un dato genere, quindi di viraggio dal pauroso al ridicolo, nessuno è all'altezza di batte la raffigurazione filmica, spaventosa e comica al tempo stesso, dei luoghi e dei mostri dell'orrore. Come declama il volto sinistramente illuminato del nostro professor Frederick Frankenstein, discendente di ramo cadetto del Barone Victor e del fu Cinema dell'Orrore ... it – could – work!!!

Cinquanta Sfumature di Cinema

27 marzo 2015
Quarantesimo dell'uscita in sala di
***Fantozzi* (Luciano Salce, 1975)**

Usciva quarant'anni fa il primo *Fantozzi*, film campione d'incassi per la regia di Luciano Salce tratto dalle due raccolte di racconti che Paolo Villaggio pubblicò – per Rizzoli – nei primi anni Settanta. Villaggio, noto fino a quel momento per la conduzione, assieme a Cochi e Renato, Ric e Gian e Gianni Agus, del programma tv cult *Quelli della Domenica* (1968), ed in seguito per la mini-serie tv incentrata sul personaggio di Giandomenico Fracchia (1975), con questo film – e con il successivo *Il Secondo Tragico Fantozzi*, tratto dagli stessi racconti – diventa la principale novità italiana nel campo della comicità cinematografica del decennio, e la sua creatura, mostruosamente ordinaria, l'icona del perdente predestinato, commovente ed indistruttibile.

Va detto subito, a scanso di penosi equivoci, che del filone fantozziano, stirato fino all'impresentabile dopo il felice esordio, sono degni di attenzione critica solamente i due film sopra citati; sagaci, ben sceneggiati e portatori di un linguaggio comico parzialmente nuovo, non a caso gli unici *Fantozzi* con Salce alla regia. Tutto il resto non è altro che becera cassetta, secondo un costume produttivo italico ormai consolidato. Pertanto i caratteri di contenuto e di forma espressiva (un indovinato mix di comicità visiva e commedia di costume) che qui si indagano, ed i rimandi sociologici che queste opere comunque hanno, anche in via involontaria, sono da riferire solamente ai primi due film, anche laddove si fa ricadere il tutto genericamente sotto il nome proprio del personaggio, più spesso usato nella sua forma aggettivata. Le altre otto pellicole costruite sul protagonismo ipertrofico del personaggio Fantozzi, prodotte tra il 1980 e il 1999, hanno a loro volta un riflesso di tipo sociologico, ma solo come contro esempio: altro non fanno se non testimoniare la pochezza – di idee, produttiva, di regia, etc. – che il cinema italiano conosce da diversi anni a questa parte.

I primi *Fantozzi* procedono per episodi narrativamente autonomi ed

omogenei, che altro non sono se non la messa in scena dei racconti comici e grotteschi di Paolo Villaggio, scritti a cominciare dal 1968 – ai tempi di *Quelli della Domenica* – e pubblicati successivamente nelle raccolte già ricordate. Il personaggio, da lui stesso interpretato, è goffo e maldestro, ipocrita e servile, cafone con i deboli e terrorizzato dai potenti, succube dei mass media e della pubblicità, che gli propinano modelli sociali che lui ostinatamente persegue senza mai raggiungere. Sempre Villaggio, nelle chiose ai primi racconti, introduce il suo eroe con queste parole: "Fantozzi, come la maggioranza dell'umanità, non ha talento, e lo sa. Non si batte per vincere né per perdere, ma per sopravvivere. (…) La gente lo vede, ci si riconosce, ne ride, si sente meglio e continua a comportarsi come Fantozzi." Poi, attorno all'ineffabile protagonista ruota una serie di personaggi emblematici, implacabili componenti del mondo aziendale fantozziano, vivace e grottesco campionario di tipi italici vari, interpretati da bravissimi caratteristi (Gigi Reder, alias rag. Filini, e Anna Mazzamauro su tutti) che hanno fortemente contribuito al successo dei film.

Il Villaggio autore è anche, mirabilmente, l'inventore di un lessico tutto particolare, iperbolico, in parte derivante dal taglio aziendale/burocratico del suo personaggio, ma soprattutto perfetto per metaforizzare la visione fantozziana del mondo, ricavata com'è dai gradini più bassi della scala sociale. Nasce allora con Fantozzi una nuova maschera, che ha il pregio di essere relativamente originale per il panorama italiano – anche se sono chiare le influenze letterarie, dal *travet* francese ai racconti di Gogol' e Cechov – e che costituisce anche un tentativo, ben riuscito, di aggiornare le maschere tradizionali sul terreno del riflusso sociale che si è determinato dopo le illusioni del boom economico. Con Fantozzi, entra nel pantheon delle maschere della commedia italica la figura sociale che ancora mancava, tragicamente figlia dei tempi: quella dell'impiegato proletario che si crede piccolo borghese perché gliel'hanno fatto credere (e ci è cascato, poveraccio), e che senza successo tenta di comportarsi di conseguenza.

Sconfinando ora sul difficile terreno sociologico, paiono pertinenti alcune analisi di Pier Paolo Pasolini, quelle che evidenziavano come

la società capitalistica dei consumi, democratica (ma di una falsa democrazia), ha la naturale tendenza a fagocitare, ad omologare e ridurre ad un nucleo di termini minimi e banali (in peggio, il cosiddetto *trash*) qualunque forma di arte, di letteratura, di espressione mediatica in genere, soprattutto se all'origine nate con tutt'altro spirito, quello critico nei confronti della società stessa. Questa supposta democrazia, la migliore veste giuridica del capitalismo dal punto di vista dei padroni, è in grado di fare ciò – sosteneva Pasolini – con sotterranea violenza e con un'efficacia assoluta, che era sconosciuta perfino al regime fascista. Vale a dire: nemmeno il fascismo era riuscito ad omologare arte e cultura (facendone dei prodotti) allo stesso modo di come ci è riuscita la società dei consumi capitalistica, presupposta democratica. La maschera Fantozzi, essendo anche una grande intuizione socio-economica, c'entra con tutto questo. Infatti detto consumismo, ineluttabile, alla lunga ha fatto pure di Fantozzi un prodotto mediatico omologato, quindi un qualcosa di diverso dal suo genuino carattere originario, obbligandolo a tradire lo spirito feroce con cui è nato; lo troviamo alla fine pienamente fagocitato – quindi reso innocuo, alla stregua di una scimmiesca macchietta – dal piattume culturale che ha caratterizzato gli ultimi decenni. Basti ricordare le ultime apparizioni di Fantozzi/Villaggio nei programmi tv della domenica pomeriggio, dove l'attore genovese, nei panni ormai beceri del suo celeberrimo personaggio, veniva costretto dalla situazione tv a ridurre quest'ultimo (ed il proprio ruolo di comico, che un tempo fu di feroce rottura), alla stregua di un fantoccio da circo per bambini down (senza offesa), castrato e banalizzato all'inverosimile. Che scempio, che pena. Coraggio ragioniere, reagisca, siamo tutti con lei.

**6 maggio 2015
Centenario della nascita di
Orson Welles (1915 – 1985)**

Ricordiamo oggi, nel centenario della nascita, il magnifico Orson Welles come un gigante dello spettacolo mediatico di ogni tempo, un istrione capace di essere attore, scrittore e produttore radiofonico, teatrale e cinematografico; ma soprattutto come il regista americano – che trova il suo omologo europeo in Jean Renoir – precursore del cinema moderno ed autoriale. Attore, regista e sceneggiatore di importanza capitale nella storia del cinema, tanto da venire spesso associato – in combutta con pochi altri – all'idea stessa di cinema, Orson Wells è stato uno dei primi autori cinematografici ad essere massimamente consapevole del proprio mezzo espressivo, di tutte le sue implicazioni artistiche e linguistiche; soprattutto della naturale prevalenza del linguaggio visivo sulle altre istanze comunque presenti nel cinema, come quella teatrale (la recitazione) e quella narrativa (l'intreccio).
Le storie al cinema si scrivono con la luce, diceva qualcuno, e Wells fu uno dei primi ad onorare *in toto* tale elementare intuizione. Il suo filmare è stato un massiccio utilizzo di focali lunghe, che esasperano la profondità di campo, di giochi espressivi di luci e di ombre, solide come membra di corpi; il suo narrare, nell'insieme, un incedere secondo un compatto apparato stilistico, maturo fin già dalle prime regie, per dare spessore ad un testo filmico dal costrutto un po' barocco (cioè ridondante, la critica che più spesso gli è stata mossa) ma comunque volto a fare di ogni *frame* un quadro (visivo) massimamente significante e indelebile nella mente dello spettatore. Un cinema magniloquente, di larghi ambienti e personaggi distorti, in rilievo, molto fisici, che riempiono gli spazi indagati e percorsi da insistiti piani-sequenza; non solo bello da guardare (con Wells il cinema è goduria dell'occhio), ma anche sapientemente costruito secondo elementi funzionali alle tematiche, mai lineari né banali, e all'intreccio, a volte fortemente caratterizzato dal genere noir – non un noir qualunque, ma uno di quelli firmati Orson Welles.

Può la mente umana concepire un riassunto di sole ottocento parole capaci di ricordare una parabola artistica ricchissima come quella di Orson Wells? Ci si prova, in estrema sintesi.

Nato vicino a Chicago da un brillante ingegnere e da una pianista anche suffragetta, Wells ha un'infanzia felice. È un bambino di intelligenza precoce, stimolato dall'ambiente familiare propositivo, aperto a viaggi e contatti con artisti ed intellettuali, abituali frequentatori della casa dei genitori.

Le primissime esperienze teatrali le fa alla scuola elementare, dove già pare si elevasse dalla media, tanto che un giornale locale gli dedica un articolo dal titolo "Disegnatore, attore, poeta: non ha che dieci anni". I genitori muoiono prima dei suoi quindici anni; il giovane Orson è affidato alla tutela del dottor Maurice Bernstein, amico di famiglia ed importante figura della sua adolescenza (ispiratore del personaggio di Mr. Bernstein in *Quarto Potere*). Forse è questa, al netto del naturale dolore da distacco, la sua grande fortuna: impara presto a "stare al mondo", maturando quella forte personalità che poi riversa, lui persona dalla creatività innata, nei suoi poliedrici approcci artistici.

Gli esordi come attore e bozzettista teatrale avvengono a Dublino, dove si era recato in cerca di fortuna – con l'idea della pittura – e poi, tornato negli Usa nel 1933, continuano a Broadway l'anno successivo. Sono gli anni in cui l'America esce dalla depressione quelli che lo vedono molto impegnato in teatro e alla radio, per la quale scrive e recita diversi drammi. Celeberrimo l'episodio con il quale conquista improvvisa fama: la trasposizione radiofonica del romanzo di Herbert G. Wells *La Guerra dei Mondi*, che (siamo nel 1939) scatenò un'ondata di panico sulla costa Est degli Stati Uniti, dove la popolazione credette ad una vera invasione marziana. Il fatto, anziché una ramanzina dei produttori, gli procura un contratto con la RKO, che gli frutta un ingresso al cinema dalla porta principale, con la possibilità di lavorare in assoluta libertà e con budget illimitato. Così, dopo la sopravvenuta improvvisa impossibilità (causa scoppio guerra in Europa) di realizzare il progetto della trasposizione in cinema del conradiano *Cuore di Tenebra*, Welles può realizzare il suo capolavoro: l'immenso *Quarto Potere* (*Citizen Kane*, 1941). Il

film *più film* dell'intera storia del cinema registrò all'uscita uno scarso successo di pubblico, ma è rimasto di importanza epocale per una miriade di ragioni, e ancora in tempi recenti considerato – dalle varie classifiche all'uopo stilate – il miglior film mai realizzato. Dopo cotanto esordio, Wells non raggiunge più – forse – le vette del *Kane*, ma costruisce comunque un'opera complessiva ricca di fascino e di luce autoriale, che consta alla fine di tredici lungometraggi, l'ultimo dei quali realizzato nel 1978.

Sosteneva Wells in un'intervista del 1963 che "Nel cinema, come in qualsiasi mestiere, la tecnica s'impara in quattro giorni. Difficile, invece, è come servirsene per fare dell'arte. Per questo occorrono anni.". Pare che il nostro ci sia riuscito. I migliori film di Wells sono soprattutto dei fascinosi labirinti di immagini, dove i caratteristici tratti del suo stile – le distorsioni spaziali, i punti di vista innaturali, l'uso espressionista della fotografia – sono manifestazioni del suo essere autore al di sopra della storia. Per Wells prima di tutto c'è l'atto di proferire cinema, ovvero la dominanza del suo linguaggio e del suo autore su tutto il resto. Se il cinema è la più grande macchina delle illusioni che il mondo possa avere, Orson Welles è stato un suo impareggiabile mago illusionista.

Anche per questo, è stato uno dei pochi cui competeva – e continua a competere – un livello di importanza e di fama non limitata ed una o più dei suoi film, ma che abbraccia l'intera sua opera. Di lui non si sentiva dire "Wells è l'autore di *Citizen Kane*", oppure "è l'autore di *L'Infernale Quinlane*", ma piuttosto affermazioni del tipo "Orson Welles è il Cinema!". Evviva.

Cinquanta Sfumature di Cinema

24 giugno 2015
Quarantesimo dell'uscita in sala di
***Lo Squalo* (Steven Spielberg, 1975)**

Chiamami Steven. Nel senso di Steven Spielberg, anche se il regista americano non è accomunabile ad un novello Ismael, reietto personaggio di ispirazione biblica, unico tornato dalla caccia alla Balena Bianca per raccontarcene la storia, ma è piuttosto un narratore post-moderno, abilmente in bilico tra istanze d'autore e necessità dello spettacolo votato al mercato. Il suo *Lo Squalo*, di cui ricorre il quarantesimo compleanno, è queste due cose insieme, mentre tra di esse spicca chiaro il debito verso l'immenso *Moby Dick* di Melville. È un prodotto culturale ibrido e di confine, che testimonia assai bene l'epoca del passaggio dal cinema confezionato secondo logiche a se interne (soprattutto sul piano estetico) a quello del prodotto forgiato dal marketing. Non a caso il film, il terzo professionale per il ventisettenne Spielberg, registrò il maggior incasso della storia, superato pochi anni dopo da *Guerre Stellari* (G. Lucas, 1977); anche se il film con il maggior incasso reale (calcolando l'inflazione), quindi con il maggior numero di spettatori in sala, rimane e rimarrà – forse per sempre – *Via Col Vento* (V. Fleming, 1939). Già il citare questi tre film hollywoodiani molto celebri e visti praticamente da tutti – in sala, su tv generalista, pay-tv, home video o altro – traccia la rotta di quello che più preme sottolineare nel rammentare il primo grande successo di Spielberg: assumiamo *Lo Squalo* come il simbolo del suddetto passaggio epocale – dal cinema prodotto per sé al cinema orientato al mercato – e cerchiamo di sviscerarne le circostanze.
I tre film citati si dislocano lungo tre diversi momenti della storia del cinema americano, con riguardo in particolare al grado di mercificazione dell'industria culturale che li ha prodotti, che determina – tra l'altro – un diverso approccio al fenomeno (o strumento) della serialità. *Lo Squalo* ha avuto tre sequel, mentre *Guerre Stellari* due sequel ed addirittura tre prequel, è anzi il primo film per il quale è stata escogitata l'aberrazione mercantile del

prequel. *Via Col Vento* è rimasto invece unico esemplare, se mai ha inaugurato il filone del melodramma hollywoodiano magniloquente. Concludiamo quindi che tali differenze sostanziali indicano le diverse strategie produttive proprie delle diverse epoche: prodotto vs. mercato. Ma anche tra *Lo Squalo* e *Guerre Stellari* la differenza è significativa, visto che i sequel del primo sono venuti solo dal successo dell'originale – e diretti da altri – mentre *Guerre Stellari* è nato già come progetto che prevedeva altri episodi, tutti poi diretti da Lucas stesso (con il merchandising e i vari spin-off, l'intera macchina Star Wars ha fatto nel tempo un fatturato da multinazionale). Il film di Spielberg risulta essere allora, come già detto, un ibrido. Inaugura la tendenza al marketing dell'industria culturale cinematografica, non essendone però ancora schiavo del tutto.

Lo Squalo è infatti un film complesso, al di la dell'accattivante superficie spettacolare, che trae ispirazione per il suo materiale narrativo e tematico da almeno due diverse matrici letterario-culturali, tipicamente americane. La prima matrice pesca ad un livello alto, tra l'immaginario e il narrato tipici dei romanzi di avventura e di mare; in particolare, ed in modo diretto ed evidente, da *Moby Dick* (H. Melville, 1851). È infatti ripreso nel film di Spielberg il conflitto uomo/natura già presente nel romanzo, del quale, variamente declinato, rappresenta la principale linea simbolica. L'altra matrice, di più basso cabotaggio, deriva dalla narrativa di intrattenimento e dal cinema di taglio spettacolare, in primis il genere horror thriller e, in parte, un qualcosa di riconducibile al noir anni Quaranta e Cinquanta; dalla quale matrice il regista fa rivivere – adattata al soggetto del film – la magica triade tensione, spettacolo (visivo) e paura. Poi nello *Squalo* spielberghiano si rintraccia anche una matrice intermedia nel tema, non prevalente ma ben esplicitato nella seconda parte, dell'amicizia virile in contesti avventurosi: si risale con ciò al cuore della tradizione filmica americana, quella del western classico e del film di guerra di taglio "romantico", hollywoodiano anni Cinquanta. La forza de *Lo Squalo* è soprattutto quella di mixare tutto ciò con intelligenza, anche visiva, da parte di un giovane regista che mostra già piena padronanza dei

meccanismi spettacolari attrattivi, come di quelli raffinati da cinema d'autore – la crescente suspense della prima parte – già ben collaudati dai tempi di *Duel* (1971).

Col senno di poi, si può leggere il grande successo del film come un primo momento di presa di coscienza, da parte dell'apparato produttivo hollywoodiano, che il pubblico potenziale era vasto a sufficienza per essere attaccato, e segmentato, secondo strategie produttive di taglio mercantile.

Infatti lo Spielberg diventerà, dalla saga di Indiana Jones in poi (pensata fin dall'inizio in termini seriali, a differenza dello *Squalo*), il prototipo americano – insieme a Gorge Lucas – del regista e produttore post-moderno di abilità spettacolari e visivamente coinvolgenti ma superficiali nei contenuti, fautore di un prodotto parzialmente regredito all'originario cinema delle attrazioni di George Melies. Nonostante ciò, Steven Spielberg resta comunque regista di grande talento, che avrebbe forse fatto altro se non si fosse trovato nell'epoca della suddetta rivoluzione produttiva – si teme irreversibile – che il cinema non solo americano ha conosciuto tra gli anni Settanta e Novanta del secolo trascorso. E per nostra fortuna *Lo Squalo* è film ancora leggibile e godibile secondo altre logiche, presidia il limite ultimo prima della disgraziata virata epocale, e la matrice letteraria sopra ricordata ne fa certamente un'opera, anche visivamente, di elevato livello, a buon diritto entrata nell'immaginario "buono" del pubblico di tutto il mondo.

Cinquanta Sfumature di Cinema

30 settembre 2015
Sessantesimo anniversario della scomparsa
di James Dean (1931 – 1955)

Compie oggi sessant'anni l'evento iniziatico di un mito hollywoodiano, il mito giovanile per eccellenza. L'attore statunitense James Bayron Dean, da Marion, Indiana, sarebbe oggi un anziano signore di ottantaquattro anni, ovviamente se fosse sopravvissuto – principalmente ma forse non solo – all'incidente stradale che l'ha ucciso nel tardo pomeriggio del 30 settembre 1955, mentre con la sua auto da corsa si recava a Salinas, California, per una gara.

E chissà che carriera avrebbe avuto James Dean se avesse continuato a recitare. Di certo avrebbe col tempo perduto quell'aria da cagnolino bastonato, alla perenne ricerca di un qualcosa che lui stesso ignorava. Con ogni probabilità non sarebbe rimasto incastrato nel ruolo del giovane ribelle, bello e dannato, tenero e disadattato che il film di Elia Kazan *La Valle dell'Eden* (1955) e soprattutto il celebre *Gioventù Bruciata* (N. Ray, 1955) gli avevano cucito addosso. È abbastanza sensato immaginarlo in una lunga carriera da divo navigato, a metà strada tra un Marlon Brando, anche lui esordito nei panni di un giovane ribelle in t-shirt bianca e giubbotto di pelle, e un Paul Newman, il piacione dall'aria furba adatto a molti ruoli, anche di opposta appartenenza sociale. Quasi certamente non sarebbe diventato un mito, almeno nello stesso modo in cui lo è invece diventato.

Ma il destino ha disposto diversamente. Fermando la sua vita all'età di soli ventiquattro anni, ha fatto di lui una cosa sola con gli unici tre personaggi recitati in cinema, caratterialmente così simili da sembrarne uno solo. Bisogna allora scomodare il lessema "icona", odioso la sua parte – non per colpa sua, ma per il di lui ipertrofico utilizzo – ma ancora il più adatto a rendere il concetto di un'immagine diventata altro rispetto al suo referente più immediato. La morte violenta ce l'ha infatti consegnato integro nel ruolo del giovane ribelle emblema di una generazione, fissandolo per sempre in una sorta di perenne fermo-immagine. Effetto amplificato dal fatto

che due dei tre film in cui recitò uscirono nelle sale americane dopo la sua morte: *Gioventù Bruciata* solo un mese dopo e l'ultimo, *Il Gigante* di George Stevens, dovette addirittura terminare le riprese senza di lui.
James Dean detiene anche il record di due nomination postume all'Oscar per il miglior attore protagonista: una per *La Valle dell'Eden* nel 1956 e l'altra per *Il Gigante* nel 1957. Circostanza, quest'ultima, che fa molto riflettere sulla capacità onnivora dello star business hollywoodiano, che sfrutta in senso spettacolare e divistico anche la morte, specialmente quando coglie, inattesa, qualcuno di molto famoso, di molto giovane o di molto bello.
Ricorre nel mese di ottobre anche l'anniversario dell'uscita del fatidico *Gioventù Bruciata*, film che deve in parte la sua fama all'indissolubile ed inevitabile – quasi macabro – legame con la disgraziata sorte del giovane attore, per le ragioni già sviscerate. Il parallelo tra la morte in una corsa d'auto dell'antagonista di James Dean nel film e l'incidente di Dean stesso (come già ricordato, avvenuto poco prima l'uscita) fu impressionante nell'immaginario di tutti, e contribuì a rendere *Gioventù Bruciata* una pietra miliare del melodramma hollywoodiano classico. Se si ricorda poi che gli attori coprotagonisti di Dean, l'adolescente Sal Mineo e la spregiudicata Natalie Wood, persero la vita prematuramente in fatti drammatici (Mineo assassinato a 37 anni e la Wood annegata in circostanze mai chiarite a 43), il quadro iconografico appare completo.
Ma il film di Nicholas Ray non vive solo su questi "scandali". Sceneggiato da uno specialista a partire da un soggetto dello stesso regista, brilla comunque di luce propria, è pellicola ammirevole per la bellissima messa in scena e per la magica interpretazione di tutto il cast, genitori dei ragazzi ribelli compresa.
Il film voleva registrare parte di quanto la società americana stava vivendo nel secondo dopoguerra, in particolare la novità sociologica dei giovani insofferenti alle regole del buon vivere borghese, nonché l'incapacità da parte dei loro genitori di comprenderne il profondo disagio. Molo esplicativo in tale senso il titolo originale dell'opera. Si dovrebbe anzi dire *il* titolo del film, giacché quello dei distributori italiani dell'epoca fu ispirato, come sempre accadeva, da criteri più

da scoop giornalistico che filologico-testuali. Il vero titolo *Rebel Without a Cause* (ribelle senza una causa) rende infatti perfettamente il senso del tutto. Il tema sociale viene declinato molto bene dal regista nell'impostazione stilistica, nella quale spicca l'uso espressionista di un colore marcato, a tratti violento. Riportano le cronache che Nicholas Ray iniziò a girare il film in bianco e nero, ma ai primi "giornalieri" si accorse del taglio troppo documentaristico, quindi edulcorato, che tale fotografia conferiva al soggetto. Decise allora di cambiare in corsa, buttando diversi giorni di lavorazione già stampati pur di migliorare la resa estetica del suo film. E poi le inquadrature oblique, l'utilizzo del formato panoramico, quello molto rettangolare che distorce gli ambienti, le soggettive improvvise: tutti elementi per sottolineare il piglio ribelle dei protagonisti e l'atmosfera stranita della storia. Uno sguardo ambiguo, inquieto e violento (il colore) su una realtà altrettanto tale, almeno nella percezione della generazione dei più grandi, quelli che, in un certo senso, si sono incaricati di raccontarla. Stile da manuale, memorabile, e contenuti di spessore: queste le ragioni che fanno di *Gioventù Bruciata*, per citare il dizionario Mereghetti, "Un classico, allora in anticipo sui tempi, che non ha smesso di emozionare". Così come non smetterà mai di emozionare il ricordo del tragico destino che ha reso James Dean un immortale mito dell'immaginario cinematografico.

Cinquanta Sfumature di Cinema

31 dicembre 2015
Cinquantesimo dell'uscita in sala di
Il Dottor Zivago (**David Lean, 1965**)

La sera di capodanno di cinquant'anni fa usciva negli Stati Uniti *Il Dottor Zivago*, trasposizione cinematografica del travagliato capolavoro che valse, nel 1958, al poeta e romanziere russo Boris Pasternak (1890 – 1960) il premio Nobel per la letteratura. Il film, pur essendo un melodramma hollywoodiano scontato ed a tratti melenso, rispetta in buona misura il tracciato narrativo del romanzo, non tralasciando nessuno dei suoi episodi fondamentali. Dubbi invece si debbono avanzare sul taglio complessivo del film, che privilegia la questione sentimentale tra i due protagonisti a scapito degli altri aspetti tematici del romanzo, quelli che toccano con maestria le vicende della Storia russa tra la rivoluzione bolscevica, la seguente guerra civile e poi il tradimento degli ideali socialisti avutosi con l'avvento dello stalinismo. Di questo apparato di intrecci tra vicende private e eventi storici, che costò a Pasternak l'ostracismo dei vertici Urss di allora (il romanzo vide le stampe, clandestinamente, solo nel 1957 in Italia, pubblicato da Feltrinelli), il film mantiene per lo meno l'assunto di base, incarnato dalla figlia avuta da Lara in oriente dopo la separazione forzata da Zivago, figura che appare nell'incipit prima del lungo flashback che occupa l'intero film. Questa, operaia sovietica che non ha mai conosciuto il padre e si ricorda vagamente della madre, rappresenta infatti una chiara metafora dell'Urss del secondo dopoguerra, ormai in pieno regime comunista, che pare aver perso ogni memoria del grande paese, in termini culturali ed artistici ed umani, che è stato ai tempi degli zar. Ma in cinema questo aspetto emerge un po' debole, viene forse riconosciuto solo da chi già ne conosce la caratterizzazione dal romanzo; il solo film non ne da sufficiente rilievo. Anche la nostalgia per un'esistenza diversa, altro elemento chiave del romanzo (emblema del diverso contesto sociale in cui lo stesso Pasternak avrebbe voluto vivere), nel film risulta un po' stereotipata, limitata –

come già evidenziato – alla storia d'amore e non declinata negli altri ambiti della faticata esistenza del dottore poeta Jurij Zivago.

La messa in scena risulta invece molto valida nelle sequenze di massa e nei campi lunghi sulle grandi pianure, immutabili scenari della grande Storia. Sono così ben evidenziati i temi del soggetto che più si avvicinano alla poetica del regista, il britannico David Lean: la commistione di sensibilità, idealismo e amor proprio del protagonista; il disegnarsi di una vicenda privata tra gli eventi della Storia, cui gli esseri umani sono incapaci tanto di adattarsi quanto di sottrarsi.

Nonostante gli evidenziati limiti, con *Zivago* abbiamo comunque a che fare con uno dei film più visti di ogni tempo. Sono infatti a buon diritto entrate nella *hall of fame* della storia del cinema alcune delle sue scene cardine, anche se funzionali più allo spirito del kolossal che a quello del soggetto emergente dal romanzo. Ricordiamo soprattutto quella dello shock in tram che causa la morte di Zivago, povero e solo nella Mosca degli anni Trenta – che si merita anche una citazione in *Palombella Rossa* di Nanni Moretti (1989) – e quella del distacco, quando Lara parte per l'oriente in slitta, sulla steppa ai piedi degli Urali coperta di neve a perdita d'occhio, salutata dalle lacrime di Zivago sulle note del celebre "Tema di Lara" (motivo della nostalgia, opera del francese Maurice Jarre, per qualcuno più un tormentone che un capolavoro) che anticipano allo spettatore il finale melò della storia: i due innamorati non si incontreranno mai più. Nel romanzo invece la pagina più toccante è forse quella in cui Pasternak evoca la sorte misteriosa di Lara dopo la morte di Zivago, la sua dipartita verso un luogo remoto e sconosciuto; per fortuna sostituita, nel film, da un breve cenno nel racconto in flashback dell'ufficiale dell'Armata Rossa fratellastro di Zivago e voce narrante (non così nel romanzo). Una qualunque scena sarebbe stata inadeguata al lirismo del racconto.

Nonostante per larghi tratti denoti tutti i difetti del polpettone hollywoodiano, *Il Dottor Zivago* rimane uno dei più grandi successi di pubblico della storia del cinema, che coincide anche con una delle sue più celebri love story, e come tale va oggi celebrato senza sterili snobismi.

In presenza di tanto amore da parte di un così vasto pubblico, che pone il film di Lean nei primi dieci titoli più visti di sempre (a Roma rimase per la bellezza di seicento giorni nel programma di prima visione), non si può non riconoscere a tale opera una sua valenza di carattere assoluto, che va al di la dei dubbi espressi circa la sua qualità artistica (per così dire, semplificando). Cioè: la valutazione di quest'ultimo aspetto non può essere svolta a sé stante, separata dal fatto che un film ha come naturale destinatario il pubblico (indistinto), e quando esso ben risponde, alla stregua di una ipnosi collettiva come fu per *Zivago*, allora si deve prenderne onestamente atto. Il cinema è anche quel mezzo narrativo e visivo che semplicemente risponde al bisogno di conforto emotivo e spettacolare del grande pubblico, nei termini di un intrattenimento piacevole, facile da capire e in cui si può trovare evasione e immedesimazione. Siccome nel 1965 ancora non eravamo nell'era del marketing come forgiatore di puri prodotti dell'industria (culturale) dell'intrattenimento mediatico, come accade da un ventennio a questa parte (per i quali prodotti il discorso è un po' diverso), allora *Il Dottor Zivago* lo dobbiamo considerare, compiutamente, alla stregua di un capolavoro popolare. Inesorabile immortale potenza della settima arte.

Cinquanta Sfumature di Cinema

1 febbraio 2016
Cinquantesimo anniversario della scomparsa di Buster Keaton (1895 – 1966)

Il primo febbraio del 1966 Buster Keaton moriva nella sua abitazione di Woodland Hills, California, poco dopo aver tranquillamente terminato una partita a carte con gli amici, stroncato dal cancro ai polmoni di cui era ignaro. Aveva settant'anni, quasi tutti passati nel mondo dello spettacolo e del cinema. I suoi tratti biografici parlano infatti di un esordio a soli tre anni, nel 1899, sui palchi anonimi dove si esibivano i genitori, attori di *vaudeville* e proprietari di una compagnia viaggiante. Anni ormai molto lontani dall'attuale immaginario collettivo, quelli a cavallo dei due secoli precedenti il nostro, dove lo spettacolo popolare e l'intrattenimento d'arte varia (cosiddetto) era abitato da attori-personaggi, generi e caratteri ormai morti, di cui l'attuale pubblico popolare non si sogna neppure.
Keaton, nato Joseph Frank, deve il suo fortunato soprannome (*Buster*, cioè Distruttore) al celebre illusionista Harry Houdini, collaboratore e frequentatore della sua famiglia in quegli anni, straordinariamente ricchi di inventiva e amore per la messa in scena, quella più autentica, a cui nulla si riferisce se non a sé stessa. E dell'Invenzione del Secolo in questo campo, ovverosia del cinematografo, il nostro Joseph Frank "Buster" Keaton diventerà uno dei primi maestri, forse il primo vero autore, nel senso più pieno del termine.
Quando le sue performance con la compagnia di famiglia cominciano ad essere notate da pubblico e critica, verso la metà degli anni Dieci, Buster parte da solo in cerca di fortuna. Tramite la futura moglie Natalie Talmadge conosce il comico Roscoe "Fatty" Arbuckle, allora molto famoso. Come sua spalla e poi coprotagonista al suo fianco, Keaton interpreta, tra il 1918 e il '19, una quindicina di comiche del genere *slapstick*, affinando l'arte del saltimbanco – già sua per nascita – ed adattandola al cinematografico, apprendendo tempi e modi del *gag* comico visivo, scoprendo nel frattempo le immense, peculiari e ancora poco esplorate potenzialità della

macchina Cinema. Il passo naturale successivo è quello di diventare regista delle sue peripezie. Dopo una breve interruzione della carriera, per assolvere alla leva militare in Francia (1919), Buster Keaton scrive, interpreta e dirige, tra il 1920 e il '29, diciannove cortometraggi e dodici tra medio e lungometraggi. Questi film costituiscono il *corpus* della sua Opera. In essa, come tipicamente accade nel cinema comico dell'epoca, la lotta tra l'uomo e gli oggetti fa da motore a tutta l'azione. La narrazione è ridotta al minimo, la storia quasi non esiste perché non serve: il suo cinema è un balletto astratto di corpi e di cose nello spazio della scena e nel tempo cinematografico. Nel mezzo del tutto sta la sua maschera: impassibile, metafisica, un misto di inettitudine materiale ed intelligenza morale. Lo sguardo del suo cinema sulle cose appare preciso, geometrico, confinante con l'astratto ed il surreale (per questo molto amato dalle avanguardie e dai critici dei *Cahiers du Cinéma*); uno sguardo che, rifiutando il *phatos* che ammicca allo spettatore (come fa invece Chaplin), finisce per essere tragico.

Tra i corti da segnalare *Cops* (1922), nel quale inseguimenti e scene di massa assumono una precisione ed una dinamicità statica fatta di linee e di spazi vuoti e pieni da fare invidia (*ante litteram*) ad un Kubrick, un Tatì o un Antonioni. Tra i lungometraggi, un posto d'onore spetta a *Sherlock jr.* (*La Palla n. 13*, 1924) e *The Cameraman* (*Io e la Scimmia*, 1928), che contengono due tra le più intelligenti e godibili riflessioni sul cinema e sul suo nascente linguaggio, tanti anni prima di un Hitchcock, di un Godard o dello stesso Woody Allen, che nel suo *La Rosa Purpurea del Cairo* (1985) riprende pari pari lo spunto metacinematografico di *Sherlock jr.*

L'avvento del sonoro pone sostanzialmente fine alla carriera del Keaton regista. Il suo cinema, fatto di dinamiche visive quasi astratte, non sopravvive all'invasione della parola, che integra ed a tratti, purtroppo, sovrasta l'immagine. Come autore-produttore non riesce ad adattarsi ai nuovi mezzi ed ai crescenti costi che il mestiere del cinema impone, oppure non vuole farlo; o magari, più semplicemente, quando arriva il sonoro ha esaurito le forze, per la troppa passione creativa ed energia fisica profusa nel decennio d'oro degli anni Venti. Comunque sia, Buster Keaton non scompare del

tutto dalla scena. Lavorando per altri registi compare negli anni Cinquanta e Sessanta in molti film, come icona del cinema comico classico e imperturbabile maschera de "l'uomo che non ride mai". Piace ricordarlo accanto a Charlie Chaplin nella scatenata sequenza – una lotta contro gli oggetti dei due vecchi clown – con cui si conclude *Luci della Ribalta* (*Limelights*, 1952); come impassibile conducente di un treno – ovviamente – ne *Il Giro del Mondo in Ottanta Giorni* (M. Anderson, 1956); ma soprattutto nel capolavoro decadente di Billy Wilder *Viale del Tramonto* (*Sunset Boulevard*, 1950), dove lo vediamo giocare a carte con altre cariatidi della vecchia Hollywood nella villa della diva rediviva Norma Desmond (Gloria Swanson).

Nell'ultimo anno di vita interpreta *Film* (1965), singolare pellicola girata da Alan Schneider ma ideata e scritta dal celebre drammaturgo irlandese Samuel Beckett. Curiosa e insieme sontuosa uscita di scena di Keaton, che qui interpreta l'uomo che non vuole essere guardato da nessuno. Nell'opera e nella riflessione di Beckett, il linguaggio del cinema diventa un mezzo per nascondere anziché per mostrare, mentre uno dei massimi maestri e co-fondatori del medesimo linguaggio espleta impassibilmente la sua ultima, per questo commovente, performance interpretando sé stesso: Buster Keaton, nient'altro che un monumento della storia del cinema. A perenne gloria di uno dei suoi adepti più autenticamente geniali.

Cinquanta Sfumature di Cinema

15 febbraio 2016
Ottantesimo dell'uscita in sala di
Tempi Moderni (Charlie Chaplin, 1936)

Compie in questi giorni ottant'anni il capolavoro primo della cinematografia di Charlie Chaplin, *Tempi Moderni* (*Modern Times*, 1936). Costruito secondo la solita commissione tra comico e melodramma, tipica dei lungometraggi chapliniani, questo film è incentrato sul tema dell'alienazione come esito della modernità, e contiene una satira feroce, anche se in punta di *gag*, della società industriale del primo Novecento. A quasi dieci anni dall'avvento del sonoro, Chaplin ancora gira secondo gli stilemi del cinema muto (nei titoli di testa viene precisato che si tratta di una "pantomima"), scelta che potrebbe apparire leziosa o insensata, ma che corrisponde a una chiara cognizione del modo migliore per illustrare il tema suddetto. Si consideri inoltre che Chaplin era all'epoca un'autorevolissima figura del cinema hollywoodiano e mondiale, e diventato anche produttore si era messo nelle condizioni di poter fare esattamente il *proprio* cinema. E allora, con questo suo ultimo lungometraggio muto, utilizza a rigore gli schemi della pantomima per andare oltre al melo-comico giocato sulle singole *gag*: concepisce una sorta di balletto di corpi e di macchine, organizzato come un unico grande *pamphlet* visivo, portando nel suo mondo-cinema e attagliando al suo personaggio-maschera Charlot, qui alla sua ultima commovente apparizione, lo spunto tematico dell'Uomo in conflitto con la Società del Progresso, già peraltro presente in *A Me la Libertà* del francese René Clair (1931). Pur sotto una superficie comica in sé mirabile e spettacolare, le istanze sociali appaiono infatti chiarissime in *Tempi Moderni*, tanto che fu dai più bollato come comunista e sovversivo, e incassò a sufficienza solo nell'Europa più liberale (Francia e Inghilterra), mentre negli Usa fu un fianco al botteghino e in Germania subì l'ostracismo del regime.

Valutato con gli occhi di oggi *Tempi Moderni* risulta un testo filmico di importanza immensa, che va ben oltre le intenzioni immediate dell'autore riscontrabili nella citata critica sociale. Esso si colloca a

valle di una tradizione letteraria, ottocentesca, centrata sulla poetica (ed estetica) dell'Automa quale macchina prodigio di tecnica fatta dall'uomo a sua immagine e per il suo servizio, che parte sostanzialmente da *Eva Futura* (*L'Eve Future*, Villiers de L'Ise-Adam, 1886) e fa una tappa fondamentale ne *L'Automa Insanguinato* (*La Poupée Sanglante*, 1923, di Gaston Leroux, scrittore poliedrico, autore anche del Fantasma dell'Opera). Il film trova quindi le sue premesse immediate nel passo successivo di tale poetica: quello del primo Novecento relativo al problema della macchina che si ribella all'uomo creatore e lo fagocita, idea che consegue a quella dell'alienazione data dalla modernità industriale (si ricordi il Moloch di *Cabiria* – Pastrone, 1914 – ripreso da Fritz Lang in *Metropolis*, 1927). L'importanza del testo chapliniano arriva poi fino all'intuizione in lungimiranza di un'altra poetica, successiva e conseguente, quella che si svilupperà nel secondo dopoguerra sull'idea delle macchine come replicanti dell'uomo, da esso indistinte, vere e false insieme; idea che genera molteplici ricadute narrative, filosofiche ed etico-morali, e che prende le mosse da quella letteratura di genere di autori come Philip K. Dick, Jack Williamson e Isaac Asimov, e da tutto il cinema tratto da essa, soprattutto *Blade Runner* (R. Scott, 1982).

In questo ampio contesto il film di Chaplin si situa con forza, al contempo semplice – nella vicenda narrata – e complesso invece nei richiami simbolici (più evidenti nelle sequenze in fabbrica) dell'uomo schiavo dei meccanismi automatizzati, dell'uomo che viene risucchiato (letteralmente, in senso visivo) dagli ingranaggi della macchina, quindi del "sistema".

Oltre a ciò, in questo film forse più che in altri dello stesso periodo assistiamo a scene veramente – e giustamente – entrate nell'immaginario del Cinema di sempre. Esempio ne è la breve sequenza iniziale con l'analogia visiva tra una mandria di pecore e il flusso di uomini-corpo che esce dalla metropolitana; quasi un omaggio al cinema delle attrazioni del maestro Ejzenstejn, che vagamente richiama anche le scene in esterni de *La Folla* (K. Vidor, 1928, il quale su un piano personale propone lo stesso dilemma sociale del film di Chaplin: essere padroni o meno del proprio

destino). E poi ricordiamo la macchina per il pranzo che consente all'operaio di nutrirsi senza distoglierlo dal suo compito; ed infine la celebre corsa schizoide di Charlot con le chiavi inglesi in mano, pronto a svitare ogni bottone che trova sulla sua strada. Come già precisato, sono tutte *gag* visive che, collaudatissime nei loro meccanismi comici, servono sia di per sé, sia soprattutto per sostanziare i temi cardine del film.

Arriviamo con questo a riconoscere una caratteristica del regista ed autore Charlie Chaplin, che è forse quella che lo rende così importante nella storia della settima arte; la quale, lo ricordiamo per inciso, è l'arte tipica del Novecento soprattutto perché – unica fra tutte – è quella nata con la caratteristica a sé connaturata della riproducibilità tecnica (di cui al celebre saggio di Walter Benjamin del 1936). Chaplin è stato, come pochi altri, sia alto che popolare, secondo una sua precisa scelta di stile, molto intelligente quanto peculiare. Egli ha saputo parlare a tutti nello stesso modo, e nello stesso testo, tramite la polifonica maschera di Charlot, conciliare gli opposti apparentemente inconciliabili della cultura di massa e della cultura superiore. Soprattutto per questo dobbiamo oggi celebrare *Tempi Moderni* come il suo film più riuscito, il suo capolavoro, il suo più alto lascito alla Storia dell'arte cinematografica.

Cinquanta Sfumature di Cinema

13 marzo 2016
Sessantesimo dell'uscita in sala di
Sentieri Selvaggi (John Ford, 1956)

I sessant'anni dell'uscita di *Sentieri Selvaggi* (*The Searchers*, 1956) riuniscono in un'unica occasione il ricordo di due pilastri della storia del cinema: uno dei migliori western del periodo classico, che secondo alcuni (Scorsese, Cimino e altri della *New* Hollywood) coincide con uno dei più grandi film di tutti i tempi; ed uno dei migliori registi, l'americano del tipo *wasp* ma di origine irlandese John Ford (1895 – 1973). Impossibile raccontare di *The Serachers* senza imbattersi nell'inconfondibile marchio stilistico del suo celebre autore, senza restare immersi, coinvolti anche emotivamente nella poetica dell'eroe solitario che si sacrifica per gli altri, così americana e così tipica del maestro. Se, come sosteneva il critico dei critici Andrè Bazin, il western è il cinema americano per eccellenza, allora John Ford riveste un ruolo chiave nel panorama culturale novecentesco di quel Paese, soprattutto per quella cultura popolare che viene fruita con l'intrattenimento – ma sempre di alto livello stilistico – attraverso il media cinema. Ford è invero uno dei fondatori di quell'immaginario che prende forma dai vasti spazi delle praterie, dai canyon e dai grandi fiumi da attraversare, che si nutre di banditi e bari, di diligenze inseguite dagli indiani, di fiere donne da difendere o conquistare, di tutori della legge tristi e solitari; è il regista che più di altri (pur importanti come Hawks, John Sturges, Zinnemann, Arthur Penn, il primo Peckinpah) ha contribuito a fare del western uno strumento culturale di unificazione degli Stati Uniti d'America. Il cinema di John Ford porta infatti i valori fondanti l'unità nazionale, narra di individui orgogliosi soggetti/oggetto di diritti, responsabilità e doveri; ma è anche critico con la storia ufficiale, rigetta l'idea della civilizzazione come progresso morale e materiale automaticamente portato a tutti.

Alla poetica accennata si unisce in *The Searchers*, come in altre riuscite occasioni, una peculiarità stilistica in bilico tra classico e prefigurazione del moderno. Un montaggio con pochi primi piani e

lo sguardo in profondità di campo erano in genere evitati nel cinema classico perché complicazioni nella lettura del film, ma per Ford erano strumenti di stile fondamentali – classici e moderni insieme – per proporre la sua idea di cinema, che doveva essere portatore della complessità del mondo e della vita. Ed infatti il film si apre e si chiude con la stessa celeberrima inquadratura, nella quale il protagonista Ethan Edwards (un John Wayne in grande spolvero) è visto dall'interno di una stanza buia che si apre sul paesaggio: la sua sagoma si staglia su di esso mentre si avvicina (all'inizio), e poi quando (nel finale) si allontana verso il suo destino di orgogliosa solitudine. Ethan è un reduce dalla Guerra di Secessione, sconfitto nelle fila confederate, forse disertore e forse assassino, ma nondimeno eroe fondatore del "Grande Paese", in ciò figura fordiana per eccellenza. In mezzo la storia di una ricerca: Ethan ed il mezzosangue Martin (Jeffrey Hunter), adottato dalla famiglia del fratello di Ethan sterminata dai Comanche, cercano la piccola Debbie (Natalie Wood) rapita dagli stessi. Quando la ritrovano, dopo alcuni anni, Ethan in odio agli indiani la vorrebbe uccidere, considerandola ormai una di loro. Ma alla fine in lui prevalgono senso del dovere ed umana pietà: toccante il finale con Ethan che riporta in braccio la ragazza a casa, prima di riprendere la strada del suo ramingo destino. Celebre anche la scena del ritorno di Ethan e Martin alla fattoria degli Edwards violata dagli indiani, in fiamme (citata da George Lucas in *Guerre Stellari*, il primo della saga, quello del 1977), che costituisce l'incipit della vicenda del film ma anche di una ricerca che va oltre quella del film stesso: in parte riguardante il senso di famiglia che tocca le corde dell'immaginario più popolare, ed in parte simboleggiante i temi già ricordati, cari alla poetica del regista.

La regia, in questo film di spazi e di memoria, è molto abile nel rendere il senso del trascorrere del tempo e il mutamento delle stagioni, metafore di un Paese che cambia e procede verso la "nuova frontiera" per ferrea volontà di eroi ordinari, portatori di personali imperfezioni ma votati ai grandi valori della Libertà e della Giustizia.

Il film, che all'uscita ebbe svariate reazioni anche di segno diametralmente opposto, soprattutto per la maggior complessità tematica rispetto ad altre prove più lineari di Ford, prestò il fianco ad

accuse di sotterraneo razzismo nei confronti del popolo indiano; idea che dopotutto permea – anche se più come uno stereotipo narrativo che come una effettiva posizione civile – l'intero genere del western classico. Invero, mentre per molto del western pre revisionismo in stile *New* Hollywood questo è abbastanza assodato, tale visione non si applica al cinema di John Ford. Se in altre storie gli indiani sono massa indistinta ed incarnano i nemici della civiltà, per lui non è quasi mai così; gli indiani di Ford sono invece i vecchi e nobili abitanti dell'America, rappresentano "i Troiani di un *Iliade* moderna" (Bernardi 2007), i perdenti ma leali portatori di una cultura di valori rispettabili. Il suo cinema, prima di esaltare gli epigoni della nuova America, rende l'onore delle armi agli eroi sconfitti di quella vecchia.

22 maggio 2016
Quarantesimo anniversario della Palma d'Oro di Cannes a *Taxi Driver* (Martin Scorsese, 1976)

In attesa di conoscere i premiati dell'edizione del Festival di Cannes che si conclude questa sera, ricordiamo il quarantesimo anniversario di una Palma d'Oro notevole sia nella storia del concorso francese che del cinema, quella assegnata a *Taxi Driver* di Martin Scorsese nel 1976. Il film, diventato negli anni un *cult movie* soprattutto per l'ambientazione notturna newyorkese e per la paradigmatica figura interpretata da Robert De Niro, impose all'attenzione mondiale lo stesso attore allora trentaduenne ed il regista Martin Scorsese (che ne aveva trentatre), come due dei più interessanti e promettenti adepti del rinnovato cinema americano.
Il film racconta di Travis Bickle (De Niro), ex marine reduce dal Vietnam che, insonne, lavora come taxista notturno a New York. Vive una solitudine alienata, abita solo, di giorno scrive un diario e guarda la tv, di notte guida il taxi in una New York oscura e tentacolare. Incontra e corteggia Betsy (C. Shepherd), impiegata dello staff elettorale di un senatore candidato alle presidenziali. Quando viene da lei rifiutato, compra delle armi e si prepara ad uccidere il senatore. Ma il bersaglio è difficile e Travis cambia idea. Rivolge allora il suo zelo vendicatore, a suo modo puro, contro il protettore della prostituta minorenne Iris (J. Foster), che uccide liberando lei dalle "mansioni" della strada e rendendola ai genitori. Rimasto moribondo dopo la sparatoria, tenta il suicidio, che però non gli riesce. Rimessosi, incontra ancora Betsy, la quale si è ora ricreduta sul suo conto. Ma alla fine Travis rifiuta il rinnovato interesse di lei, rimanendo orgogliosamente alieno in una società ormai irrimediabilmente inospitale, spaventato anche – forse – dalla violenza che la guerra gli ha messo dentro e che nulla può più levargli.
Quando *Taxi Driver* veniva girato, tra il giugno e il settembre del 1975, era appena terminato il lungo e sofferto impegno degli Stati Uniti nella guerra del Vietnam. Entrava allora con forza nel cinema

americano il tema dei reduci dalla "sporca guerra" (perché persa) e del loro difficile reinserimento nella competitiva società statunitense, restandoci per oltre un decennio e dando corpo a numerose pellicole – poche di esse in vero notevoli – tra cui spiccano alcuni capolavori come *Il Cacciatore* (M. Cimino 1978, ancora con protagonista De Niro) ed altri buoni film come *Tornando a Casa* (H. Ashby 1978).
Il tema della tragedia personale di un reduce del Vietnam che vira nel dramma collettivo di una Nazione che impiegherà anni, se non decenni, a rimarginare una cotale ferita sociale è uno degli assi portanti del film di Scorsese, il quale però costruisce su tale idea di fondo un percorso testuale autonomo, distinguibile dagli altri film di quella stessa risma, imperniato su una messa in scena dal forte taglio allegorico. Il personaggio di De Niro è ossessionato dalla sporcizia materiale e morale che vede girando in taxi nella New York notturna. Una volta scelto di impostare una narrazione in senso debole, secondo il moderno cinema dello sguardo, allora il regista ha il modo di dipingere, con l'aiuto della magnifica fotografia di Michael Chapman, una New York giocata sui motivi dell'acqua come simbolo allegorico del lavacro purificatore di cui la società americana avrebbe bisogno; delle luci artificiali notturne come specchio di una vita ormai (appunto) artificiale. Il tutto confluisce poi nel forte motivo del sangue, quello versato copioso della sparatoria finale che funge anch'esso da lavacro morale; quel sangue trasfigurato in una fotografia dalla colorazione desaturata, funzionale al valore metaforico dello stesso, sia quello dei carnefici (i papponi della minorenne) come quello del vendicatore solitario (Travis), vittima sacrificale prima della "sporca guerra" e poi della società che lo ha escluso.
Allegorico, ma in modo più velato e intimista, anche l'incontro di Travis con le due donne del film, diversissime tra loro ma egualmente irraggiungibili. Simboli (anche) di quel poco che resta ad un reduce solitario e disadattato come lui: la prostituta Iris (J. Foster, allora tredicenne e reduce da diversi film per famiglie prodotti dalla Disney, cosa che all'epoca destò scalpore), e Betsy la borghese impegnata politicamente, graziosa, benpensante, che evoca in Traves famiglia e normalizzazione sociale, ma proprio per questo

personificazione di una chimera irraggiungibile.

L'impianto narrativo del film origina invece da due fonti precise. Come dichiarato in più occasioni dallo sceneggiatore Paul Schrader, il soggetto di *Taxi Driver* trae ispirazione – indirettamente – dal romanzo *Lo Straniero* dello scrittore esistenzialista francese, Premio Nobel, Albert Camus (1913 – 1960); nonché, in maniera evidentemente più diretta, dai diari dell'aspirante omicida Arthur Bremer, che nel 1972 tentò di uccidere il candidato Democratico alle presidenziali George Wallace, esperienza poi raccontata nel libretto *An Assassin's Diary* pubblicato nel 1973.

Alcuni critici vi hanno letto anche una parafrasi urbana di *Sentieri Selvaggi* di John Ford (1956), forse perché l'ossessione di Travis nel salvare Iris dalle mani del suo protettore (che pare un indiano d'America) somiglia a quella di Ethan (John Wayne) nel ritrovare la nipote rapita dagli indiani nel citato capolavoro di John Ford, visione a mio modesto avviso un po' forzata.

Comunque sia, quella di *Taxi Driver* che rammentiamo oggi fu allora una Palma d'Oro meritata per un *must* della storia del cinema, uno di quei film che non si può non aver visto almeno una volta, anche solo per farne un paragone – per sottrazione – con i videogiochi odierni; nonché importante per onorare due personaggi (il regista e il suo attore preferito) entrati poi nel gotha del segmento contemporaneo della Settima Arte.

Cinquanta Sfumature di Cinema

20 novembre 2016
Duecento anni dalla nascita
del personaggio di *Frankenstein* (di Mary Shelley)

La celeberrima Creatura letteraria nata dalla fantasia di Mary Wollstonecraft Shelley ha quest'anno compiuto la bellezza di duecento anni. La peculiarità dell'anniversario sta nel fatto che la storia della Shelley, per le tematiche universali che contiene, anche se in parte asservite alle convenzioni del romanzo di genere, è ancora oggi spaventosamente attuale, e ancora lo sarà per lungo tempo, fino a quando l'umanità non avrà imparato che la diversità è ricchezza e non pericolo, che l'accoglienza dell'Altro – chiunque sia – dovere morale prima che dettame politico e/o religioso. La poetica del romanzo *Frankenstein (o del Moderno Prometeo)* è dunque semplice quanto profonda, la sua genesi storica è invece singolare. In quell'estate tempestosa del 1816 i casi della vita radunano, in una villa presso il lago di Ginevra, i già famosi poeti romantici Lord Byron e Percy Shelley, amante non ancora marito di Mary; la sorellastra di Mary Claire Clairmont, ex amante di Lord Byron, di lui ancora infatuata e tornata in auge per l'occasione; nonché tale John William Polidori, giovane medico personale di Byron e aspirante scrittore. Le fonti narrano di una tenzone letteraria. Nella prefazione alla prima edizione del 1818 la stessa autrice annota: "Passai l'estate del 1816 nei dintorni di Ginevra. Il tempo era freddo e piovoso; la sera ci raccoglievamo attorno al caminetto acceso e ci divertivamo a leggere storie tedesche di fantasmi, che ci erano capitate per caso tra le mani. Queste letture destarono in noi un burlesco desiderio di emulazione. Due altri amici (una storia dei quali riuscirebbe al pubblico di gran lunga più gradita di tutto quello che io potrò mai dare alle stampe) e io decidemmo di scrivere ognuno un racconto che si fondasse su qualche evento soprannaturale. (…) Il racconto che segue è il solo che sia stato portato a termine." I due "altri amici" cui si fa cenno erano ovviamente Byron e Shelley, che abbandonarono la tenzone senza aver prodotto nulla di pubblicabile. Vide invece la luce delle stampe – nel 1819 – il racconto del dilettante John W.

Polidori titolato *The Vampyre*. Opera minore, che poco aggiunge alla tradizione del gotico anglosassone, semplicemente infoltisce quel sottobosco letterario nel quale, anni dopo, trova ispirazione Bram Stoker per il suo *Dracula* (1897), romanzo polifonico di ben altro spessore. Invece la storia della Shelley ha fatto il giro del mondo varie volte. Il suo personaggio chiave a tutt'oggi sopravvive nella cultura occidentale, più volte reincarnatosi in forme diverse nei testi mediali e non dell'industria culturale contemporanea (nei fumetti soprattutto). Romanzo molto popolare già all'esordio del 1918, diventato nel corso del XIX secolo un apprezzato spettacolo teatrale (nell'adattamento di Peggy Webling e con Thomas Potter Cooke nei panni del mostro), la storia e la figura – soprattutto – di *Frankenstein* sono rese definitivamente immortali dal cinema nel XX secolo.

Il classico della Shelley vantava già tre adattamenti in epoca pre-sonoro, i primi due prodotti in Usa (omonimo, 1910; *Life Without Soul*, 1915), l'ultimo realizzato in Italia da Eugenio Testa nel 1920 (*Il Mostro di Frankenstein*). Ma l'immaginario collettivo sul mostro che ha rubato il proprio nome al suo creatore si fissa per sempre con il film, omonimo, di James Whale del 1931. Indimenticabile la maschera con cui Boris Karloff da volto e corpo alla Creatura, ancora oggi un copyright della Universal. Fenomeno iconografico tutto novecentesco, dato che il romanzo della Shelley non contiene dettagliate descrizioni: l'orrore legato alla Creatura da lei partorita a Ginevra appartiene più all'immaginario legato al cinema che allo specifico del testo letterario, il quale tratta più di eventi sovrannaturali che di vicende orrorifiche e sanguinose in senso stretto. Prevale in esso il tema, etico, della scienza che travalica i confini del consentito (il sottotitolo lo indica chiaramente, evocando il mito di Prometeo che, avendo rubato il fuoco agli dei per donarlo agli uomini, si ritrova da Zeus incatenato ad una rupe ai confini del mondo); nonché l'idea, come conseguenza dell'inavvedutezza del dott. Victor Frankenstein, di una Creatura innocente ma repellente, con una sorta di innocenza primordiale, corrotta dall'uomo che la respinge.

Pertanto, nella Shelley, più etica e filosofia che horror. Le migliori trasposizioni cinematografiche del *Frankenstein* (il citato Whale del

1931, il seguito *La Moglie di Frankenstein* del 1936, e altri classici) sono quelle che privilegiano i passaggi del romanzo meglio narrabili secondo il visivo specifico del cinema, come la celebre scena della creazione durante un romanticissimo (quindi gotico) temporale. Meno validi sono invece i film che tentano di riproporre anche il contenuto filosofico del romanzo, poiché tali temi necessitano per loro natura di verbosità, di ragionamento e di discorso, mentre il cinema con la verbosità, per suoi caratteri strutturali (poetici ed estetici), male si sposa. Un esempio per tutti: il film di Kenneth Branagh del 1994, con un mostro (stranamente impersonato da Robert De Niro) troppo umanizzato e ciarliero. Meglio funzionano le produzioni a basso budget e di taglio popolare, ma con un apparato visivo di grande spessore cinematografico. In questo segmento, celebri sono le produzioni della britannica Hammer Film, specializzata nell'horror fantasy, i cui film hanno spesso l'aspetto di un esotico fumettone (magnifici!). Di questa si contano cinque titoli con la Creatura, girati dal bravissimo Terence Fischer tra il 1957 e il 1973; *La Vendetta di Frankenstein*, del 1958, il migliore. E poi – *last but not least* – il cambio di registro, cosa che ben testimonia la suddetta circolazione della Creatura in rivoli culturali di vario livello. Da segnalare senz'altro la parodia metaforica degli adepti di bottega di Andy Warhol (*Il Mostro è in Tavola .. Barone Frankenstein*, di Paul Morrissey, 1974); e poi il totale ribaltamento di senso, riuscitissimo, del capolavoro di Mel Brooks *Frankenstein Junior* (1974).

Una così vasta trasposizione cinematografica, di vario segno come sintetizzato sopra, testimonia in definitiva, meglio delle molte analisi critiche o sociologiche esperite, quanto il testo di partenza sia importante – almeno per la nostra cultura – e profondo. Con esso Mary Shelley ha davvero dato vita ad una Creatura letteraria e cinematografica immortale.

Cinquanta Sfumature di Cinema

26 febbraio 2017
Sessantesimo anniversario dell'Oscar Miglior Film Straniero a *La Strada* (Federico Fellini, 1954)

Nella notte degli Oscar 2017, l'ottantanovesima della serie, ricordiamo i sessant'anni del primo Oscar di Federico Fellini, quello a *La Strada*. Premiato come miglior film in lingua straniera nel marzo del 1957, è l'opera che ha imposto il regista riminese all'attenzione del mondo, forse quella che più di ogni altra, pur essendo solo il suo terzo (e mezzo) lungometraggio, ha dato corpo al significato del termine felliniano, utilizzato soprattutto dalla critica di oltre oceano per indicare alcune peculiari caratteristiche della sua filmografia, e del quale lo stesso Fellini si diceva lusingato, da un lato, confessando dall'altro di non avere una precisa idea del suo significato. I geni non hanno necessità di apparire, essi sono. Conoscono prima di sapere, spesso con limitata coscienza della valenza universale della propria ispirazione.

La Strada racconta di Zampanò, un artista girovago rozzo e istintivo, e della sua assistente Gelsomina, ragazza mite e graziosa, strappata alla famiglia dalla necessità. I due girano le piazze in motocarro, eseguono in coppia spettacoli di forza e di arte comica. Quando Zampanò uccide accidentalmente il Matto, funambolo circense divenuto amico di Gelsomina, unico a trattarla con gentilezza ed affetto, questa prima si ammala e poi fugge da Zampanò. Tempo dopo, quando questi scopre che la ragazza è morta di malinconia, sinceramente affranto – nel celebre finale notturno sulla spiaggia – piange la propria animalesca stoltezza.

La storia affonda le radici in quell'Italia povera e popolana dell'immediato secondo dopoguerra, scenario di massima che consente a Fellini di disegnare la poetica toccante di un quotidiano quasi fiabesco, di un universo narrativo bastante a sé stesso abitato da personaggi emblematici. Il tutto filmato secondo uno sguardo che deve molto al neorealismo, da poco tramontato ma la cui eredità rimarrà viva ancora a lungo nel nostro cinema, sia in quello d'autore che nella grande ispirata stagione della commedia all'italiana. Il film,

senza scadere nel melenso, riesce a commuovere con sincerità e candore, col tocco lieve di uno sguardo moderno, caratteristiche che ne decretano il successo mondiale e la comparsa nel lessico critico, come detto, dell'aggettivo *fellinesque*.

La genesi della storia è composita, come sempre sarà nella carriera del regista. Lo spunto principale viene dallo sceneggiatore Tullio Pinelli, suo collaboratore fisso da oltre un decennio, il quale, nei suoi viaggi in auto di ritorno da Roma alla nativa Torino, assiste nelle piazze dei paesi appenninici che attraversa (non esisteva ancora l'Autosole) a spettacoli di girovaghi, saltimbanchi e arte varia. Su questa base Fellini innesta le sue leggendarie fantasie sul mondo del circo e sui personaggi che lo animano. Da questo connubio nasce il singolare soggetto del film. Il trattamento, cioè lo script contenente la storia e una descrizione dei luoghi e dei personaggi, è pronto già nel 1952. Fellini ha alle spalle un solo film interamente suo (*Lo Sceicco Bianco*, 1951; l'esordio del 1950 con *Luci del Varietà* è una co-regia con Lattuada), cosa che, unita alla citata singolarità del soggetto, desta non poche perplessità nei produttori Dino De Laurentiis e Carlo Ponti, tanto che impongono a Fellini di scrivere e girare una commedia, passaggio di più sicura riuscita presso il pubblico prima di affrontare il "salto" verso *La Strada*. A questo dobbiamo la genesi del film precedente, *I Vitelloni* (1953), che da episodio interlocutorio, nato per consolidare il nome del giovane regista presso il grande pubblico, è divenuto invece uno dei capisaldi della sua produzione, per tematiche e soluzioni visive forse superiore a lo stesso *La Strada*. Come dire due (quasi)capolavori al prezzo di uno.

Così il progetto momentaneamente accantonato prende il via nell'ottobre del 1953, con l'inizio delle riprese. Secondo costume, che diverrà poi una costante nella sua carriera, Fellini fa un ampio giro di provini, soprattutto per i ruoli secondari, al solo scopo di nutrire il proprio immaginario, avido di volti vecchi e nuovi, salvo scegliere alla fine chi già aveva in mente fin dall'inizio. Nessun dubbio per Anthony Queen, scelto subito per il protagonista Zampanò, del quale riveste l'esatto *physique du role*. Poi, con la mite Gelsomina, regala alla moglie Giulietta Masina il ruolo più importante della sua carriera, quello per il quale ancora è ricordata in

tutto il mondo e per il quale ha ricevuto, all'epoca, lusinghieri complimenti niente meno che da Charlie Chaplin, che paragonò il personaggio ad uno "Charlot in gonnella". Invece per il Matto, prima di scegliere l'americano Richard Basehart, Fellini visiona anche Alberto Sordi, controvoglia e dietro insistenza della produzione, poiché il regista già sapeva che non l'avrebbe mai scelto – causa eccessiva notorietà sopravvenuta – e che questo avrebbe, come in effetti avvenne per diverso tempo, allontanato i due amici.

La Strada viene presentato in concorso alla Mostra Internazionale d'Arte Cinematografica di Venezia del 1954, suscitando reazioni critiche di segno opposto ma aggiudicandosi il Leone d'Argento. Invece il pubblico lo ha amato incondizionatamente fin dalla premier di Milano, dove il film esordisce in sala la sera del 23 settembre 1954, dopo il contrastato passaggio veneziano. Buon merito di tale successo va anche ascritto al tema musicale di Nino Rota, una delle sue migliori composizioni per cinema, negli anni divenuto l'inno del lato più malinconico e poetico dell'immaginario felliniano, secondo per celebrità e bellezza solo all'immortale tema di *Amarcord*. Forse è questo il vero capolavoro dell'abilità felliniana: fissare per sempre musica, immagini, volti e situazioni in un mondo a parte, rivisitabile infinite volte con immutato piacere. Il magico e sognante mondo del cinematografo.

Cinquanta Sfumature di Cinema

26 marzo 2017
Quarantesimo anniversario dell'Oscar Miglior Film a *Rocky* (John G. Avildsen, 1976)

Parziale sorpresa nella notte degli Oscar di quarant'anni fa, che allora si celebrava nella seconda quindicina di marzo. *Rocky*, spettacolare film sulla boxe dalla struttura semplice, scritto e interpretato dal poco più che esordiente Sylvester Stallone, allora trentenne, sbaragliava un'agguerrita concorrenza (i filmoni *Tutti gli Uomini del Presidente* di Alan J. Pakula, *Taxi Driver* di Martin Scorsese e il buon *Quinto Potere* di Sidney Lumet) e si aggiudicava l'Oscar per il miglior film. Completavano il suo trionfo le dorate statuette per la miglior regia (al classicista John G. Avildsen) e per il miglior montaggio. Cominciava così la leggenda, e la sequela filmica, di Rocky Balboa, il burbero pugile dal cuore tenero, col volto ebete da garzone di bottega ma con la tenacia del perdente sull'orlo del riscatto personale e sociale.

Il primo *Rocky* rappresenta soprattutto l'ennesima ben calibrata parabola del mito americano del *self-made man*. Il protagonista (Stallone stesso) è un perdente che si riabilita cogliendo con coraggio l'occasione della vita, col sudore e la fatica del giusto. Si narra che Stallone, ispirato dal match tra il campione Muhammad Alì e il semisconosciuto Chuck Wepner del marzo 1975, abbia scritto una prima stesura del film in tre giorni, poi diventata lo script definitivo in successive migliorie, anche sollecitate dai produttori Chartoff e Winkler, che per primi hanno creduto nel progetto Rocky. Molto più di un progetto, per Stallone, il quale mette in scena – scrivendo il film – qualcosa che conosce bene, e la parziale sovrapposizione tra l'autore della storia ed il suo personaggio, quel Rocky pugile italo-americano proletario, desideroso di emergere come il suo artefice ed interprete, è quanto di più in linea con il suddetto mito si trovi nella Hollywood di allora, ragione non ultima del grande successo di *Rocky*. Sylvester Stallone nei panni di Rocky Balboa è credibile, ci mette la faccia e l'anima, il pubblico capisce e lo ama. Inoltre la particolare circostanza di essere candidato all'Oscar come attore

protagonista e autore/sceneggiatore dello stesso film, cosa che accadde solo a grandissimi del Cinema come Charlie Chaplin e Orson Welles, trasformò in breve Stallone da attore secondario a star di prima grandezza hollywoodiana.

Come la quasi totalità dei film sportivi, anche *Rocky* non si sottrae – anzi, ne fa un punto interpretativo fondante – al *cliché* secondo cui il vincere o perdere un match (o una gara, una partita) è metafora del vincere o perdere nella vita. Sempre, in tali storie di campi da gioco, piste assolate e palestre cadenti, il perdere con onestà e coraggio, dando tutto fino all'ultima stilla di sudore, ha come contraltare l'essere vincenti nei fondamentali valori della vita. Rocky Balboa non fa eccezione. Pur perdendo il match con il campione Apollo Creed, vince, anzi trionfa su chi lo riteneva incapace, su chi gli disse "non sarai mai un campione", conquista definitivamente l'amore ed infine, cosa più importante di tutte, vince anche su sé stesso.

Se pur di ricercato impianto spettacolare, il film procede gradevole, il suo racconto di taglio classico calibra con mestiere i vari passaggi, alternando i momenti intimi a quelli collettivi. Contiene almeno un paio di sequenze entrate nella storia del Cinema: l'urlo finale di Rocky dopo la sconfitta non-sconfitta, a chiamare con sé l'amata Adriana; la sua corsa in tuta grigia, che termina in cima alla scalinata del Philadelphia Museum of Art sulle note del celeberrimo tema musicale *Gonna Fly Now* (di Bill Conti).

Quel sorprendente Oscar ci pare allora senz'altro meritato, non fosse altro che per la messa in scena di uno spettacolo onesto, ben costruito, di empatica presa sul pubblico, aspetti che non vanno mai sottovalutati. Il cinema è arte e linguaggio ma anche spettacolo ed intrattenimento, facce congenitamente inseparabili della stessa medaglia (mi si perdoni la sempiterna metafora). L'arte settima, il cinematografo, nasce nell'epoca della riproducibilità tecnica delle opere, unica tra tutte: le altre, nate molto prima, ci si son dovute adattare, costrette in alcuni casi a cambiare drasticamente pelle. Per il cinema la diatriba arte (artigianato, pezzo unico) vs. spettacolo (industria) è parte della sua natura. Le principali opere lungo tutta la sua storia assumono *de facto* la valenza di arte popolare molto prima che Warhol ne tracci i confini estetici e ne detti i contenuti, e *Rocky*

ne è un illustre esempio.
Realizzato con un budget ridotto e in soli ventotto giorni di riprese, il film ebbe un clamoroso successo di pubblico, e non trascurabili apprezzamenti anche dalla critica. Visto l'immenso differenziale tra costi e ricavi prodotto, oltre all'immediata acritica (in senso buono, perché sincera) affezione del pubblico al personaggio, non potevano mancare diversi sequel. Ben cinque i film derivati della storia originaria: *Rocky II* (1979), *Rocky III* (1982), *Rocky IV* (1985), *Rocky V* (1990) e *Rocky Balboa* (2006), tutti diretti da Stallone tranne il IV, diretto dallo stesso regista premio Oscar del prototipo, John G. Avildsen. Nel 2015 è stato realizzato addirittura uno spin-off, titolato *Creed – Nato per Combattere*, dove un anziano Rocky Balboa insegna al figlio dell'antico rivale Apollo Creed come vincere sul ring. Già il fatto che per indicare una tale operazione – prevalentemente commerciale – si usi un termine del lessico economico-aziendale la dice lunga sul valore del cinema odierno. Comunque sia, un personaggio come Rocky travalica tutti i confini, supera le definizioni, è ormai parte di un Cinema fuori dal tempo. La sua parabola, disegnata dai diversi film ricordati, riflette molto bene i meccanismi di nascita e di persistenza delle icone nella società dello spettacolo. Come direbbe simpaticamente l'ineffabile Gianni Minà: Rocky, un mito, un eroe!

Cinquanta Sfumature di Cinema

15 aprile 2017
Cinquantesimo anniversario della scomparsa di Totò (Antonio De Curtis, 1898 – 1967)

Alle tre e trenta del 15 aprile 1967, ora in cui era solito coricarsi, spirava nella sua casa di Via dei Monti Parioli a Roma il Principe Antonio Focas Flavio Angelo Ducas Comneno De Curtis di Bisanzio, in arte semplicemente Totò. Aveva da poco compiuto sessantanove anni. Nonostante la sua volontà di esequie semplici, ebbe addirittura tre funerali, il principale dei quali nella sua Napoli. Era il pomeriggio del 17 aprile quando l'intera città si fermava per l'ultimo accorato saluto al suo illustre figlio, che come pochi altri l'aveva portata nella sua maschera di grande attore. Come disse l'amico Nino Taranto nell'elogio funebre, "(…) la tua voce è nel mio cuore, nel cuore di questa Napoli, che è venuta a salutarti, a dirti grazie perché l'hai onorata."

Attore di poliedriche capacità mimico facciali, di ampia versatilità interpretativa, comprendente tutta la gamma dei generi, Totò è soprattutto noto al pubblico per i suoi numerosi film comico-commedia, girati dal finire degli anni Trenta fino all'anno della morte. Per questi amatissimo da tutte le italiche genti, trasversale a tutte le culture locali ed a tutti gli strati sociali attraverso tutta la Penisola. Quando capita di imbattersi, nelle tante vetrine che offre la tv odierna, in una di queste vecchie commedie, un po' obsolete per quasi tutto tranne che per la sua funambolica presenza, è netta la sensazione di trovarsi di fronte a qualcosa di unico, irripetibile. Arduo trovare un comico odierno che gli stia almeno al pari per mimica, recitazione corporea, inventiva lessicale, capacità di muoversi sulla scena, improvvisazione e interazione con gli altri interpreti secondo i perfetti tempi del comico. Ancora oggi, nei sondaggi, Totò e l'attore comico italiano più popolare, più amato, più seguito, che sta davanti a mostri sacri come Alberto Sordi e Massimo Troisi.

Totò forgia la sua maschera sui palcoscenici dell'avanspettacolo negli anni Venti, prima imitando le macchiette del comico

napoletano Gustavo De Marco, poi inventando un personaggio tutto suo, una dinoccolata marionetta con ampio frac e bombetta nera. Già nel 1931 quello di Totò è nome di successo, che fa cartellone e grossi ingaggi, richiesto nelle tournée teatrali in tutta Italia. Poi arriva la ruggente stagione dello spettacolo di varietà. Totò recita nelle commedie e nelle riviste di Eduardo Scarpetta; nella compagnia di Michele Galdieri fa coppia con Anna Magnani e terzetto con i fratelli De Filippo, tutti attori e amici che ritroverà, assieme ad altri grandi come Vittorio De Sica, Aldo Fabrizi, Nino Taranto, Macario, Mario Castellani (la storica "spalla") nella stagione del cinema. Eccezion fatta per la Magnani, con la quale girerà un solo film, memorabile (*Risate di Gioia*, Monicelli 1960, tratto da due racconti di Moravia).

Sul concetto di maschera ci sarebbe da scrivere libri, limitiamoci a ricordare che sono in molti a definirlo l'ultima maschera della commedia dell'arte, proprio lui in persona, senza bisogno di tanto trucco, così, con quella sua particolare fisicità che seppe usare per aggiungere qualità poetica ed estetica a testi (filmici, soprattutto) altrimenti poveri.

L'esordio al cinema è del 1937 con *Fermo con le Mani!*, di tale Gero Zambuto, ma i primi film importanti sono del decennio successivo, a cominciare da *San Giovanni Decollato* (A. Palermi 1940, sceneggiato da Cesare Zavattini). Tutte commedie con trovate comiche disimpegnate e popolari, cui la critica a stento riconosce un qualche valore. Lo stesso Totò, più in la con gli anni, riterrà di aver fatto solo "un ammasso di schifezze", soprattutto perché si considerava uomo di teatro e non amava tanto il cinematografo, che faceva soprattutto per i lauti compensi.

Solo sul finire della carriera, nel 1966, l'incontro con la poliedrica personalità di Pier Paolo Pasolini ci svela un lato inesplorato della sua verve recitativa. Lo troviamo infatti in tre pellicole, *Uccellacci e Uccellini* (1966), *Le Streghe* (1967, episodio *La Terra Vista dalla Luna*) e *Capriccio all'Italiana* (1968, episodio *Che Cosa Sono le Nuvole?*), scevro da quella maschera che lo stesso poeta e regista friulano considerava costrittiva, non tanto per l'attore Totò in sé ma per il modo in cui una certa cinematografia nostrana ne aveva utilizzato i caratteristici tratti. Va annoverato tra i meriti di Pasolini

quello di aver provato – con risultati sorprendentemente alti – a strappare il personaggio Totò al codice dell'italiano medio piccolo borghese, culturalmente inerte, volgare e persino aggressivo, con cui l'attore napoletano era normalmente proposto al pubblico. Con Pasolini, Totò non è più il teppista che fa sberleffi alle spalle altrui, diventa invece indifeso e poetico, un personaggio colmo di dolce umanità e sorprendente candore.

Nel parlato comune si dice correntemente "film di Totò" anche se si dovrebbe dire "con Totò". Errore veniale, che non fa altro che riconoscendogli, per via popolana e spontanea, quell'autorialità che gli spetta di fatto, anche se quasi mai accreditata. In effetti dobbiamo considerare Totò alla stregua di un autore a tutto tondo, per le sue intrinseche abilità interpretative capace di dare un taglio unico e fortemente caratterizzato ai suoi personaggi, e di riflesso ai film in cui recitava. Ma il pubblico lo capiva e anche per questo lo amava. In questo cinquantennio molte cose sono mutate, nel mondo del cinema come dello spettacolo in genere, ma una figura come quella di Totò rappresenta ancora – e lo farà per lungo tempo – un prototipo di recitazione, uno standard qualitativo e di tecnica comica – e non solo comica – difficile da emulare.

Totò era di ascendenze nobili, in quanto figlio naturale di un marchese (Giuseppe De Curtis) e adottato nel 1933 da un principe (Francesco Gagliardi Focas di Tertiveri), cosa di cui sempre andò orgoglioso. Sosteneva però che "(...) il mio vero titolo nobiliare è Totò. Con l'altezza imperiale non ci ho fatto nemmeno un uovo al tegamino. Mentre con Totò ci mangio dall'età di vent'anni. Mi spiego?" L'uomo Antonio De Curtis riconosceva così nel lavoro, nell'impegno e nell'arte dell'attore il proprio animo più autentico, l'attività per cui si sentiva nato e che ha onorato fino ai massimi livelli, ancora insuperati, da autentico genio dell'arte comica, la più difficile – a detta di tutti – tra le arti del palcoscenico. Totò si nasce, non si diventa, e lui lo nacque, modestamente.

Cinquanta Sfumature di Cinema

21 maggio 2017
Cinquantesimo anniversario della Palma d'Oro
di Cannes a *Blow Up* (Michelangelo Antonioni, 1967)

È in corso in questi giorni la 70° edizione del Festival Cinematografico di Cannes. Con l'occasione celebriamo il cinquantesimo anniversario della Palma d'Oro a *Blow Up* di Michelangelo Antonioni, uno dei nostri mostri sacri. Uscito in prima visone mondiale nel dicembre 1966 in Usa, paese di co-produzione, *Blow Up* è il solo film di Antonioni ad avere avuto un significativo successo di pubblico, a motivo soprattutto della sua ambientazione londinese negli anni della *swinging London*, del boom mediatico dei Beatles e delle modelle in stile Twiggy. *Blow Up* è anche, probabilmente, il film di Antonioni più famoso nel mondo, ed il più premiato, associato per lunghi anni all'idea stessa di cinema moderno, identificazione in vero un po' limitante, che peraltro ha accompagnato l'opera di Antonioni fin dalla trilogia cosiddetta "dell'incomunicabilità" (*L'Avventura*, 1960; *La Notte*, 1961; *L'Eclisse*, 1962). Ma sotto la superficie fascinosa questo film rivela un testo complesso, che – appunto – deve la sua fortuna di pubblico agli elementi più immediati, essendo invece incentrato su una riflessione quasi filosofica circa il valore di verità dell'immagine cinematografica.
Ispirato al racconto *Le Bave del Diavolo* dello scrittore argentino Julio Cortàzar (1914-84), sceneggiato dal regista con il fidato Tonino Guerra, il film di Antonioni racconta, tra molti silenzi e azioni sospese, di un fotografo di moda (David Hemmings) che, rubando degli scatti ad una giovane donna (Vanessa Redgrave) mentre amoreggia con un uomo maturo in un parco, si accorge, dagli ingrandimenti delle foto, che nascosta tra le fronde c'è una pistola, rivelata dallo sguardo della donna stessa. Tornato nel parco, ma senza macchina fotografica, scopre un cadavere nascosto tra le stesse fronde. Cerca allora un amico cui raccontare il fatto, ma si perde nella Londra notturna, ora sulle tracce di una donna che sembra quella del parco, scorta per caso, poi in un locale *live rock* ed infine

ad una festa con modelle e marijuana. Il mattino seguente torna al parco, ma solo per constatare la scomparsa del cadavere. Il film termina con il fotografo che assiste ad una partita di tennis immaginaria, mimata da ragazzi in costumi clowneschi.

L'idea di utilizzare il procedimento fotografico dell'ingrandimento per arrivare ad una verità più profonda contenuta nelle immagini, fulcro del racconto di Cortàzar, ispira ad Antonioni, oltre al soggetto di *Blow Up*, anche una riflessione sull'impossibilità del cinema di asserire il vero, nonché sui rapporti complessi tra arte (cinematografica, in questo caso) e realtà, tra ciò che si percepisce visivamente e ciò che si può comprendere. Lo stesso Antonioni chiarì in parte il senso del film affermando che "il fotografo di *Blow Up*, che non è un filosofo, vuole vedere le cose più da vicino. Ma accade che, ingrandendo troppo, l'oggetto si decomponga e sparisca. Di conseguenza c'è un momento in cui cogliamo la realtà, ma è un momento che passa."

Blow up nel gergo fotografico anglosassone significa "ingrandimento". Se ciò che appare in immagine è per sua natura veritiero, poiché prodotto da uno strumento "neutro" che per forza riprende la realtà per come la vede, per come gli appare senza filtri e senza inganni, allora ingrandire un'immagine significa coglierne il contenuto di verità ancora meglio. Il film smaschera questa rassicurante illusione. Il ragionamento potrebbe anche filare, se non fosse che esso contiene in sé, in modo evidente, il suo opposto: proprio perché l'immagine è frutto di un meccanismo, sono mille i modi nei quali questo frutto può essere manipolato; anche perché è la fotografia stessa, nel suo procedimento tecnico, ad essere simulacro della realtà. Quindi: l'immagine, fotografica e cinematografica, riproduce la realtà/verità *ipso facto* oppure ha come referente primario solamente sé stessa? Per cogliere sinteticamente i termini della questione, basti ricordare un simpatico aneddoto attribuito a Pablo Picasso. Pare infatti che il celebre pittore, criticato da un signore che gli mostrò la foto della moglie come esempio di immagine realistica, abbia ribattuto: "allora vostra moglie è alta cinque centimetri, bidimensionale, senza braccia né gambe, e senza colori tranne sfumature di grigio?".

Il cinema moderno è caratterizzato dalla narrazione debole, che sfrutta, anche in senso tematico, la polifonia di significati che l'immagine, sottratta ai doveri del racconto classico e del montaggio trasparente e continuo, è più libera di esprimere, di esplorare, di evocare. Questo film di Antonioni, pur non essendo un capolavoro assoluto, ne è uno splendido esempio. Arrivò ad essere quasi un *cult movie*, apprezzato specialmente negli ambienti culturali alla moda – di allora – della vecchia Europa. Oggi un film simile, con scarno sviluppo narrativo ed un spettro di significati di non immediata comprensione, ma comunque di grandissimo fascino visivo, a mala pena troverebbe un finanziatore, senz'altro preoccupato del riscontro al botteghino. Notevoli le differenze con l'epoca strettamente contemporanea, che chiamano una riflessione sulla mutazione, quasi di portata antropologica, che il pubblico ha subito negli anni, a forza di vedere *reality* dementi e serie tv reiterate all'estremo. Ma il discorso ci porterebbe troppo lontano, limitiamoci a ricordare *Blow Up* come uno dei grandi film del cinema italiano nel pieno del suo periodo d'oro (il decennio Sessanta del Novecento), giustamente premiato come il migliore alla kermesse francese dell'ormai, aimè, lontano 1967.

Cinquanta Sfumature di Cinema

**26 maggio 2017
Quarantesimo dell'uscita in sala di
Guerre Stellari (George Lucas, 1977)**

Il venticinque maggio 1977 esordiva nelle sale americane *Guerre Stellari* di George Lucas, un film destinato a segnare, secondo modalità fortemente emblematiche, la storia recente della settima Arte. Innanzitutto è il film che ha saputo battere il record di incasso (in valore assoluto) di *Via col Vento* (V. Fleming, 1939), che resisteva da trentotto anni, anche se la celebre epopea tratta dall'omonimo romanzo di Margaret Mitchell rimane a tutt'oggi il film con più spettatori in sala di ogni epoca.

Poi *Guerre Stellari* è l'opera che la storiografia tutta pone sulla soglia d'inizio della fase contemporanea della storia del cinema, quella che con la forza della sua spettacolarità, e l'evidenza di un immenso successo di pubblico, ha certificato il cambiamento di rotta già inaugurato da altre pellicole (quelle di Steven Spielberg soprattutto). Nel contemporaneo stretto, ed in parte nel postmoderno, il grosso delle produzioni si caratterizza, da un lato, per il regresso a storie semplici di taglio favolistico, e dall'altro per il totale disinteresse per i problemi del mondo reale. Entrambi elementi ben presenti nel film di George Lucas, immessivi sapientemente dai suoi autori poiché riconosciuti vincenti. La narrazione è avvincente, lo script segue pedissequamente il cosiddetto "paradigma del viaggio dell'eroe", messo a punto dalle scuole di buona sceneggiatura dei primi anni Settanta. E poi tutto sta sulla superficie luccicante delle cose: lo stile è simile a quello della modernità, ma non usato per approfondire temi e/o dare spessore a personaggi, ma unicamente in chiave ludica, per esaltare l'aspetto più dinamico e spettacolare del film. Lo spettatore viene allora ridotto a puro e semplice consumatore, come mai prima nella storia.

Infine Lucas inaugura, consapevolmente, la serialità come cifra narrativa e stilistica del contemporaneo, i cui proseliti si vedono in massa soprattutto oggi, nelle tante serie tv di taglio cinematografico super-spettacolare – e super-digitale – come nel cinema più facile e

popolare. Infatti quello del 1977 è un episodio della saga che Lucas aveva immaginato fin dall'inizio composta da nove film, già stabiliti in linea di massima nella lunga fase di stesura del soggetto e del trattamento, dal 1973 in poi. Per motivi tecnico-produttivi, non meglio precisati, il primo film realizzato racconta il quarto episodio della saga, infatti rieditato nel 1997 con il titolo *Star Wars IV – Una Nuova Speranza*. Subito dopo Lucas produce, affidandoli però ad altri registi, i due sequel del primo: *L'Impero Colpisce Ancora* (1980), *Il Ritorno dello Jedi* (1983). Dopo un quindicennio di stop procede alla realizzazione dei primi tre episodi nell'ordine cronologico della vicenda: *La Minaccia Fantasma* (1999), *L'Attacco dei Cloni* (2002), *La Vendetta dei Sith* (2005). Tutti e tre mirabili esempi di tecnologia asservita allo spettacolo cinematografico, con scenari mozzafiato realizzati al computer e decine di personaggi virtuali che interagiscono con quelli reali. Emozionante il finale dell'ultimo, con l'aggancio narrativo allo *Star Wars* originario, cioè la trasformazione di Anakin Skywalker in Dart Fener (citazione del *Frankenstein* di J. Whale, 1931), seguita dalla nascita e separazione dei gemelli Leia e Luke, che cresceranno ignari l'uno dell'altra su pianeti diversi.

Ora la Lucas Film è stata acquisita dal colosso Disney, il quale provvederà a terminare il progetto seriale che George Lucas ha pensato più di quarant'anni fa (il settimo episodio è già uscito nel 2015 col titolo *Il Risveglio della Forza*). Più prodotto dell'industria culturale di così si muore.

Ma nonostante tutte le cautele critiche esposta, *Star Wars*, sia il capostipite che la saga tutta, ci piace da impazzire. È costruito apposta per "fregarci", consapevolmente lo sappiamo bene, ma ci lasciamo volentieri coinvolgere lo stesso. Ritorniamo adolescenti di fronte a un tanto mirabile mix di elementi del racconto di sempre, quello epico e poi cavalleresco medievale (origini del romanzo moderno), ben amalgamati con i *topoi* della fantascienza più favolistica (alla *Flash Gordon*). In questa ennesima fanciullesca rivisitazione della eterna lotta tra il Bene e del Male, come non immedesimarsi e parteggiare per gli adepti della parte buona della Forza, guidati dal mentore vecchio cavaliere Jedi Obi-Wan Kenobi?

E come non essere comunque affascinati dal carismatico Dart Fener, ex cavaliere Jedi passato al lato oscuro della Forza? Anche per questo il film funziona come un orologio, alla stregua di un immenso giocattolo spettacolare, nel quale anche le diverse citazioni servono, soprattutto, a collegare meglio il tutto all'immaginario collettivo del pubblico. E così, il ritorno di Luke alla casa in fiamme degli zii viene da *Sentieri Selvaggi* (J. Ford, 1956), l'attacco con i caccia della resistenza alla Morte Nera è ispirato a *Squadriglia 633* (W. E. Grauman, 1964), i festeggiamenti finali ricordano le parate de *Il Trionfo della Volontà* (L. Riefenstahl, 1935), mentre il droide D-3BO, con Anthony Daniels al suo interno, è palesemente ricalcato dal robot femminile di *Metropolis* (F. Lang, 1927).

Guerre Stellari è dunque un film spartiacque, da molteplici punti di vista. La storia del cinema non è stata più la stessa dopo la sua comparsa: molte delle soluzioni tecniche escogitate nei vari capitoli per dare forma alle visioni adolescenziali (in senso buono) di George Lucas hanno poi fatto scuola, hanno tracciato un sentiero di sviluppo che una parte non secondaria dell'industria cinematografica ha poi seguito con profitto.

Nella sempiterna diatriba, vecchia quanto la macchina inventata dai fratelli Lumiere, tra cinema inteso come arte e cinema fatto per intrattenimento, Hollywood è sempre stata, e più che mai lo è ora, più dalla parte del secondo che non della prima. Nulla di particolarmente grave, sono comunque le due facce del medesimo mirabile sogno ad occhi aperti che è il Cinema; e *Guerre Stellari*, sia il prototipo che la saga che ne è seguita, è stato senz'altro uno dei sogni hollywoodiani meglio riusciti di ogni epoca. Che la Forza sia sempre con voi.

Cinquanta Sfumature di Cinema

2 aprile 2018
Quarantesimo anniversario dell'Oscar Miglior Film a *Io e Annie* (Woody Allen, 1977)

Gli Oscar di quarant'anni fa premiavano, inaspettatamente, una singolare commedia frutto del genio inquieto di quel poliedrico autore che risponde al nome – fittizio, come si addice al vero Cinema – di Woody Allen. *Io e Annie*, uscito nelle sale Usa nell'aprile del 1977, risultava infatti il miglior film nella kermesse-Oscar dell'anno successivo, dove si aggiudicava anche i premi per la miglior regia, sceneggiatura originale e attrice protagonista – una splendida Diane Keaton. Il film segnava, oltre all'infrequente trionfo di una commedia (solo parzialmente sentimentale) nella sacra notte hollywoodiana degli Oscar, anche il "cambio di passo" nella carriera del suo ispirato autore. Infatti da qui al successivo decennio, almeno, Allen infilerà una decina di film uno più riuscito dell'altro (salvo il quasi plagio felliniano di *Stardust Memories*, 1980), evolvendo il suo iniziale cinema comico-commedia, fatto di parodia, dialoghi fulminanti e battute divenute storiche, in un cinema narrativamente più strutturato e visivamente impostato secondo dettami moderni, che gli ha consentito di affrontare – sia pure attraverso la consueta lente dell'ironia – tematiche di ampio spettro: culturali, generazionali, addirittura esistenziali. Con *Io e Annie* Woody Allen diventa definitivamente uno degli autori del rinnovamento americano, per la parte di esso che opera lontano da Hollywood sulla costa est del Paese, con epicentro New York, dove troviamo anche altri cineasti notevoli – all'incirca suoi coevi – come Martin Scorsese, Francis Ford Coppola e John Cassavetes.

Il film si apre con un inusuale monologo del protagonista/autore (le due figure volutamente indistinte), che guarda in macchina e dà il là al racconto, accompagnato nei brani iniziali dei ricordi dalla sua voce *over*. Segue la vicenda, singolare quanto paradigmatica, del rapporto sentimentale tra l'attore comico tv Alvy Singer (Allen) e Annie Hall (Keaton), impacciata aspirante cantante, tipica WASP della New York medio borghese. Il rapporto pare beneficiare soprattutto Annie,

che acquista fiducia e viene notata da un produttore musicale californiano (uno spassoso Paul Simon), mentre Alvy è geloso e irritato dalle aspirazioni di superficiale (secondo lui) successo della compagna. Dopo separazioni e riconciliazioni, la definitiva scelta di Annie di tentare il successo musicale a Los Angeles decreta la fine del rapporto con Alvy. Lui ne scrive in una commedia autobiografica, riversando nell'arte i dispiaceri della vita, prevedendo però un lieto fine forzato. Trascorso qualche anno, esauritosi il sogno californiano di Annie, i due si ritrovano ancora a New York, ma ormai non resta loro che l'amicizia.

Allen non esita a mettere a nudo, in una commedia dal chiaro spunto autobiografico, i principali temi del suo cinema. In *Io e Annie* le già esplorate dicotomie arte/vita, uomo/donna, New York/Los Angeles assumono uno spessore mai conosciuto prima, diventando una sorta di paradigma espressivo che supera il particolare per diventare assoluto, esce dalla macchietta e dalla gag dei primi lavori per diventare Cinema. Il tutto in un film che, proprio per questa poetica dell'osservazione di costume, quasi sociologica ma ben camuffata nella leggerezza di una narrazione fluida e coerente, può benissimo essere indicato come la summa della commedia americana degli anni Settanta.

Le cronache raccontano di una laboriosa fase di preparazione, conseguenza del fatto che Allen vuole il film della svolta: il primo film non comico, il primo sul contemporaneo e per di più così vicino all'autobiografia esplicita. Forse in cerca di nervosa ispirazione, Allen gira una gran quantità di materiale, in parte ripetitivo e caotico, che poi il montatore trova difficile ridurre ad una pellicola di solo un'ora e mezza. Ma il risultato appare subito di qualità, equilibrato e significativo.

In un'intervista europea del 1980, Allen confessa di aver scritto il film appositamente per la sua compagna (di allora) Diane Keaton, attrice – per sua ammissione – versatile e istrionica, capace di ridere, piangere a comando, cantare, recitare con lo sguardo. Una sorta di dichiarazione d'amore sotto forma di sceneggiatura cinematografica.

Il film segna anche la prima tappa della lunga collaborazione di Allen con il direttore della fotografia Gordon Willis, il quale riesce a

caratterizzare le due città in cui si svolge l'azione con una diversa luminosità: piena e calda quella di New York, a bagliori strani quella di Los Angeles. Un tocco di stile per significare il differente peso delle due città nell'immaginario del protagonista, nonché l'opposto senso che esse assumono nella già citata dicotomia tematica del film. È questa anche una attenzione per la forma inedita per il cinema di Woody Allen, che testimonia la sua ferma e definitiva intenzione, come autore, di esplorare nuovi territori.

Il successo e il consenso della critica attorno a *Io e Annie*, sia prima che dopo gli Oscar, sono tali che Allen, con il successivo *Interiors* (1978), può permettersi un esperimento nel melodramma intimista, esplorando, sulle tracce del suo idolo Ingmar Bergman, qualcosa di molto lontano dal solito ambito. Visto il non felicissimo esito – di questo come degli altri suoi "esperimenti drammatici" – si direbbe che ogni autore-regista abbia un suo "passo naturale", come accade agli atleti: c'è chi è portato per costituzione naturale – anche se poi affinata con l'esercizio – a correre i cento metri piuttosto che la maratona. Così c'è chi è di natura un comico, chi un melodrammatico, difficile riuscire con la stessa forza in entrambi i registri, forse il solo Chaplin è stato in grado di farlo.

Dichiarava Allen nel 1995, quasi vent'anni dopo il successo del film – il maggiore della carriera – che più volte gli era stato chiesto di farne un sequel, o concederne i diritti ad altri per farlo, ma di aver sempre rifiutato, pensando che i sequel non siano altro che sfruttamento economico, una sorta di tradimento dell'idea del film originale. Gli siamo grati anche per questo.

Cinquanta Sfumature di Cinema

13 maggio 2018
Cinquantesimo dell'uscita in sala di
***2001: Odissea nello Spazio* (Stanley Kubrick, 1968)**

Il programma odierno della 71-esima edizione del Festival di Cannes, in svolgimento dall'otto al diciannove maggio al tradizionale *Palais des Festivals et des Congres*, prevede la proiezione di *2001: Odissea nello Spazio* nella versione recentemente restaurata. A cinquant'anni dall'uscita – la premiere si registrò il 2 aprile 1968 all'Uptown Theatre di Washington, più di un anno prima dell'uomo sulla luna – il capolavoro di Stanley Kubrick viene così celebrato dalla principale rassegna cinematografica della vecchia Europa, proposto nello splendore dell'originale 70 mm rieditato dai negativi originali senza manipolazioni digitali, grazie al progetto di restauro della Warner Bros. Picture curato dal regista britannico Christopher Nolan. Allo stesso il Festival ha anche affidato una lezione magistrale, nella quale il regista analizzerà il film ab-soluto di Kubrick, oltre a riassumerne la impareggiabile carriera.

Cosa resta da dire di un film tanto celebre quanto straordinario, uno dei massimi risultati espressivi mai raggiunti dalla settima arte? Intanto si possono trarre interessanti generalizzazioni partendo dal particolare delle dichiarazioni che lo stesso Kubrick fece all'epoca. A proposito di *Odissea* il regista ebbe infatti a sostenere che "il cinema opera a un livello più vicino alla musica o alla pittura che alla scrittura, i film offrono l'opportunità di veicolare concetti complessi e idee astratte senza servirsi in modo tradizionale della parola. (In *2001: Odissea nello Spazio*) in due ore e quaranta minuti di pellicola ci sono solo quaranta minuti di dialogo"; ed anche che "ognuno è libero di speculare a suo gusto sul significato filosofico e allegorico del film. Io ho cercato di rappresentare un'esperienza visiva, che aggiri la comprensione per penetrare con il suo contenuto emotivo direttamente nell'inconscio." Concetti più che condivisibili, che permeano quasi tutto il cinema di Kubrick come quello di tanti altri autori della modernità.

2001: Odissea nello Spazio è innanzitutto l'esaltazione dello sguardo cinematografico, ma non tanto quello voyeuristico dello spettatore del cinema classico, scrutatore passivo di una storia confezionata ad immagine mimetica del mondo reale, piuttosto quello del fruitore di audiovisivi moderni. Uno sguardo rinnovato, cosciente e indagatore, figlio legittimo delle novità stilistiche del cinema europeo del secondo dopoguerra.

Il film è il compimento del progetto più ambizioso di Kubrick, immaginato a partire dal 1964 subito dopo la realizzazione di *Dr. Strangelove*. Ha la rara caratteristica di essere al tempo stesso una produzione ad altissimo budget ed un film sperimentale. Secondo costume, riprende un genere del cinema classico – la fantascienza – per rimodellarlo ad immagine del suo geniale autore. Al centro della vicenda, tratta da tre racconti di Arthur C. Clarke (che collaborò alla sceneggiatura) scritti tra il 1948 e il '50, ci sono i rapporti tra l'Uomo e lo scenario spazio-temporale in cui si ritrova a vivere, nonché l'uso che Egli fa della tecnologia e della scienza. Ma la riflessione su queste tematiche non si basa, se non minimamente, su un intreccio più o meno ampiamente strutturato, essa trova piuttosto il suo significato nella rappresentazione visiva di questi concetti. In questo senso il film è un pilastro del cinema moderno, in quanto riduce al minimo la narrazione, comunque presente e carica di significati allegorici, per esaltare al massimo le istanze visive e descrittive della vicenda.

Allora lo spettatore di *Odissea*, tra una pausa e l'altra del racconto, si ritrova a guardare incantato ora le evoluzioni delle astronavi nello spazio nero, ora i percorsi acrobatici degli astronauti nella navetta *Discovery*; e nel mentre è a sua volta guardato. Dapprima dal computer HAL 9000 con il suo rotondo occhio rosso. Poi dall'astronauta sopravvissuto dopo la ribellione di HAL, che sulla soglia del viaggio oltre Giove verso l'infinito si trova a vivere un'esperienza psichedelica, raffigurata come un susseguirsi di luci e colori, secondo lo stile della cultura della droga e delle neoavanguardie della Beat Generation di moda in quegli anni (che noi guardiamo con lui); ed infine, dopo l'uscita dal predetto percorso psichedelico, dal primissimo piano del suo occhio. Ma il passaggio

che colpisce ed emoziona più di tutti è quello dallo *Star Child* appena rinato, che alla fine del film, volteggiando accanto alla Terra, ci rimanda uno sguardo liquido con i suoi immensi occhi da bambino, concludendo così quella sorta di percorso evolutivo dell'Umanità intera condotto dall'atto del guardare (il Cinema) che è *2001: Odissea nello Spazio*.

La celebrata versione restaurata sarà distribuita nelle sale americane a partire del prossimo 18 maggio, un evento per onorare l'immortale capolavoro di Stanley Kubrick nel cinquantesimo della sua uscita. Il film arriverà anche in Italia il 4 e 5 giugno, imperdibile occasione anche per il nostro pubblico di vedere lo splendore di *Odissea* nella forma più filologica possibile, quella del buio in sala e del grande schermo. Buona visione.

19 maggio 2018
Quarantesimo anniversario della Palma d'Oro
di Cannes a *L'Albero degli Zoccoli* (Ermanno Olmi, 1978)

L'edizione del Festival di Cannes che si conclude questa sera ci riporta indietro di quarant'anni, alla meritata Palma d'Oro assegnata nel 1978 a *L'Albero degli Zoccoli*, capolavoro padano del compianto Ermanno Olmi. Il regista bergamasco si imponeva nella kermesse francese, la più in vista del panorama europeo, con un film antispettacolare e coraggioso, vincendo una Palma d'Oro significativa perché giunta nel mezzo di una fase di riflusso per il cinema italiano, rimasta infatti l'unica al nostro movimento per i successivi 23 anni (fino al morettiano *La Stanza del Figlio*, 2001).
L'Albero degli Zoccoli, oltre ad essere diventato con gli anni un *cult*, costituisce una sorta di punto d'arrivo estetico e tematico della prima fase della carriera di Olmi, quella contigua alle sue origini di documentarista operaio, nonché un capolavoro assoluto della poetica del sacro nel quotidiano. Scelte inusuali ma consapevoli, di forte segno autoriale, contraddistinguono la sua genesi e la sua lavorazione: segnatamente, i dialoghi in dialetto bergamasco e l'utilizzo di attori non professionisti. Soprattutto la prima di queste scelte gioca un ruolo centrale nel taglio stilistico del film. Coraggiosa in quanto lontana dalle più strette esigenze di mercato – ma alla lunga vincente anche su quel piano – è storicamente e filologicamente la più corretta: i plebei contadini di allora, filmati da Olmi con tanta disincantata poesia, parlavano così. Una lingua di tradizione popolare senza uno standard scritto ma con fortissimi marchi di significato, che diventa il principale veicolo della *pietas* che avvolge tutto il film. Un topos del cinema di Ermanno Olmi: la *pietas*, che nella parola latina, maggiormente che nella *pietà* dell'italiano, conosce una ampiezza di significati che comprende quella gamma di atteggiamenti umani, amorevoli e autentici verso il prossimo, la famiglia, il lavoro, la propria terra, il sentire divino. Una concezione sacra della vita e della sua rappresentazione in cinema che Olmi ha sempre posseduto, e che ne *L'Albero degli Zoccoli*

esprime con straordinaria maturità.
Il film racconta le vicende di quattro famiglie di contadini della bassa bergamasca tra l'autunno del 1897 e i moti milanesi del maggio 1898. Tutto quello che i contadini abitano e utilizzano per il lavoro appartiene al padrone, così come i campi, gli alberi e gran parte delle bestie. A lui spettano due terzi del raccolto. Le faccende si susseguono al ritmo delle stagioni. Si sgrana e si insacca il granturco, si scanna il maiale, si vendono i pomodori al mercato delle primizie. Quando si ammala una vacca, le si fa bere dell'acqua benedetta, e questa guarisce. Quando qualcuno trova una moneta preziosa, la nasconde sotto lo zoccolo di un cavallo. Si chiede consiglio al prete del paese, don Carlo, per mandare i figli (della vedova) in orfanatrofio o (degli altri) a scuola. Le donne adulte della cascina aiutano la più giovane a partorire. Due giovani, un contadino e un'operaia della filanda, si corteggiano timidamente. Poi fanno il viaggio di nozze in barcone sui navigli, verso Milano, dove si trova il convento di cui è superiora una loro zia. Qui sono indotti ad adottare un orfano neonato. Uno dei contadini taglia un albero di nascosto per rifare gli zoccoli al figlio, che li ha rotti tornando dalla lontana scuola. Il padrone se ne accorge, e la famiglia del contadino deve lasciare la cascina. Partono una mattina portandosi le loro povere cose, mentre tutti gli altri osservano in silenzio.
La storia de *L'Albero degli Zoccoli* parte da lontano, come disse lo stesso Olmi "scrissi quel soggetto a metà degli anni Cinquanta, e avrei voluto esordire con quella storia, ma era troppo impegnativa, non ero pronto". Se a metà dei Cinquanta Olmi non possedeva ancora i mezzi espressivi per filmare adeguatamente una storia così delicata, lo ha fatto magistralmente anni dopo, alla fine di un percorso artistico che prende le mosse da film esteticamente essenziali, in sentore di neorealismo, per questo più densi di suggestioni come *Il Tempo si è Fermato* (1959), *Il Posto* (1961) e *I Fidanzati* (1963), *La Circostanza* (1974). Qualcuno (la giornalista e critica Lietta Tornabuoni) si è anche spinto a dire che la nostra cultura è o prima o dopo *L'Albero degli Zoccoli*, che quindi il film rappresenta (anche nel senso dell'etimologia greca della parola) il passaggio dal mondo contadino a quello industriale successivo. Un

carico di responsabilità forse eccessivo, per un film che non vuol essere altro che un accorato, struggente omaggio alla gente fiera e generosa, onesta e lavoratrice che ci ha preceduto sulle terre che oggi abitiamo, padani come lucani, pedemontani come salentini.

Personalmente, per quanto può valere, sono sempre stato grato ad un grande autore come Ermanno Olmi – ed in un certo senso orgoglioso – di poter fruire di un film così peculiare senza bisogno dei sottotitoli in italiano. Perché la povera gente della sua storia parla esattamente la lingua dei miei genitori e dei miei nonni, così come di molti degli spettatori che lo hanno veduto ed amato. Siamo grati a lui, in ultima analisi, per aver portato quella gente e quella cultura dentro il grande Cinema.

Cinquanta Sfumature di Cinema

15 dicembre 2018
Quarantesimo dell'uscita in sala di
Il Cacciatore (Michael Cimino, 1978)

Pochi registi hanno saputo rappresentare in un unico frammento di cinema il *mood* di una generazione circa un determinato evento storico come Michael Cimino ha fatto con la sequenza finale de *Il Cacciatore* (*The Deer Hunter*, 1978), di cui ricorre oggi il quarantennale. Mike (Robert De Niro) ha riportato a casa la salma dell'amico Nick (Christopher Walken, Oscar per il miglior attore non protagonista), morto suicida in Vietnam causa gli strascichi psichici della "sporca" guerra. Dopo le sue esequie, gli amici si ritrovano per il pranzo, e nel commosso silenzio intonano *God Bless America*, spontaneo orgoglioso omaggio all'amico scomparso, simbolo di una generazione sacrificata sull'altare dell'imperialismo e della politica militaresca dei tempi della guerra fredda. Il lutto per una morte violenta e giovane, immotivata – in parte rappresentato da Cimino per spirito critico –, si trasforma così anche in una speranza, in un finale quasi ottimista e aperto sul vitalismo della cultura americana più autentica.

Con *Il Cacciatore* Michael Cimino, un sovversivo di Hollywood al secondo film professionale, mette in scena soprattutto le ferite che la guerra del Vietnam ha lasciato nel tessuto umano della civile America. Non intende raccontare la guerra, ritenendola – come sostengono tutti i reduci di tutte le guerre – esperienza incomunicabile per chi l'ha vissuta e incomprensibile per chi no; piuttosto intende dare conto di una sconfitta, generazionale e sociale prima che militare. Singolare infatti, per un film sulla guerra di oltre tre ore, la scelta di non mostrare nessuna vera e propria scena di battaglia.

Magniloquente, a tratti enfatico, ma capace di momenti di sincera partecipazione emotiva, il film ruota attorno ad alcuni episodi, realistici nella linearità del racconto ma capaci di diventare allegorici per conferire al tutto il vago sentore di un sogno ad occhi aperti, spesso confinante con l'incubo. La lunga sequenza iniziale del

matrimonio tra Angela (la quale, si capirà poi, aspetta un figlio da un altro) e Steven (John Savage) evoca la vita gioiosa di una comunità e poi, quando due gocce di rosso vinsanto cadono furtive sul bianco vestito della sposa, l'imminente tragedia.

La caccia al cervo in montagna, cui i cinque amici si dedicano dopo il banchetto nuziale, assume le sembianze di un duello uomo-natura ad armi pari ("un colpo solo"), che perciò induce ad un parallelismo per sottrazione con la guerra, insensato arbitrario e amorale gioco al massacro.

Anche il macabro rito della roulette russa, momento tra i più forti del film, rimanda ad altro: è questa la metafora principale: cioè la guerra è come la roulette russa, il semi-conscio suicidio di una generazione. Infatti Nick trova alla fine quella morte tanto inseguita, dopo il crollo nervoso debito delle fortissime emozioni della prigionia nella palude infestata dai topi. La sua reiterazione del gioco-roulette altro non è che l'impossibilità di superare il trauma della guerra, da quelle gabbie di giunchi e bambù lungo la palude Nick non è mai realmente uscito.

I tre della compagnia che partono per il Vietnam all'inizio del film diventano anche, ognuno con la propria diversa sorte, dei simboli delle diverse situazioni/condizioni cui si ritrovano i reduci – e con essi una intera generazione – dopo la sconfitta. Colpito nel fisico Steven, che perde le gambe; colpito nella psiche Nick, che impazzisce e poi persegue la morte sfidando ad oltranza la sorte con la roulette russa; colpito nel morale Mike, che non riporta ferite visibili nel corpo o nella mente ma cui l'esperienza del Vietnam e della perdita dell'amico Nick segnerà il resto della vita.

Tra le interpreti femminili si segnala Meryl Streep, qui al suo primo ruolo importante. Nella parte di Linda, amante di Nick e poi di Mike, la Streep ha modo di profondere a più riprese la sua azione recitativa preferita: il pianto.

Fa strano oggi ricordare come in Italia *Il Cacciatore*, uscito nell'aprile 1979, sia stato giudicato reazionario da buona parte degli intellettuali di corrente comunista dell'epoca, per la presunta immagine negativa che il film proponeva dei Vietcong e del loro leader Ho Chi Minh. Come sosteneva il grande Gianni Brera, la più

grossa invenzione degli italiani è la propria – di sé medesimi – intelligenza.

Meritati i due Oscar principali – film e regia – per un'opera che, come alcune altre dello stesso taglio, ribadisce il potere dell'arte cinematografica come, anche, veicolo di denuncia sociale e memoria storica. Anche se Michael Cimino ha avuto problemi a continuare nel *mainstream* hollywoodiano la sua carriera dopo il fiasco del terzo film (*I Cancelli del Cielo*, 1980), gli tributiamo oggi un omaggio – a due anni dalla scomparsa – per averci regalato *Il Cacciatore*, capolavoro di azione e di riflessione, con un finale di ammirevole misura e commovente bellezza.

Cinquanta Sfumature di Cinema

24 febbraio 2019
Ventesimo anniversario dell'Oscar Miglior Film Straniero a *La Vita è Bella* (Roberto Benigni, 1999)

Nel ventesimo anniversario della mirabolante notte degli Oscar che ha consacrato Roberto Benigni come mattatore internazionale dello spettacolo leggero, unico italiano – finora – ad aggiudicarsi la dorata statuetta riservata al miglior attore protagonista, celebriamo, con il dovuto spirito critico, il film che tanto successo gli ha consegnato. Osannato ovunque, soprattutto nel Nuovo continente, *La Vita è Bella* è il film italiano che ha incassato di più nel mondo, è quello che ha vinto più Oscar, è quello più visto al suo primo passaggio in tv. Tanti record che, oltre la pura statistica, testimoniano la grande popolarità di un film coraggioso e ben scritto, il fatto indiscutibile che sia stato una lieta sorpresa per il cuore e la mente di milioni di spettatori in tutto il mondo. Ma questo come si concilia con la considerazione critico-storica che vorrebbe un tale argomento (i campi di sterminio nazisti) per sua natura irraccontabile con un'opera di finzione? Il punto chiave lo evidenzia – involontariamente – il film stesso, nelle parole con cui la voce over del protagonista bambino avviano il racconto: "questa è una storia semplice, eppure non è facile raccontarla. Come in una favola c'è dolore, e come una favola è piena di meraviglia e di felicità". Esattamente: tutti coloro che hanno vissuto quell'esperienza, e sono stati fortunati al punto da poterla raccontare, dicono di quella storia tutto – o meglio, di quel frammento della nostra Storia recente – tranne che sia stata una favola. Il cinema, essendo di per sé finzione e solo in seconda battuta documento, poco si adatta a narrare eventi tanto tragici quanto veri. Non verosimili o mimetici del mondo reale, ma proprio veri, accaduti davvero.
Infatti quando alla fine della seconda guerra mondiale fu chiesto a diversi registi di Hollywood di montare in un documentario le immagini girate in Germania durante la liberazione del campo di Dachau, la risposta fu sola e chiara: non si può fare. Quello che di inspiegabile, assurdo, inguardabile la macchina da presa aveva

registrato in quel campo non poteva proprio diventare nulla di fittizio, manipolato o ricostruito: restava per sua natura un documento puro. Materiale filmato con cui non era possibile effettuare un montaggio, cioè contrapporre punti di vista diversi, operare dei tagli, scegliere cosa mostrare e cosa no. Esso poteva solo rimanere intatto, come grezzo documento a futura memoria. Infatti quelle immagini rimasero non montate e sostanzialmente sconosciute fino al processo Eichmann del 1962.

Nonostante ciò, il film che un ispirato Benigni ha magicamente cavato dal cilindro, con il fondamentale apporto dello sceneggiatore Vincenzo Cerami, ha indubbi meriti. La scelta di narrare l'orrore indicibile dei campi di sterminio attraverso una sorta di ribaltamento di senso, cioè il gioco collettivo che il protagonista fa credere al figlioletto, coglie nel segno. Consente agli autori di evitare gli stereotipi scontati e patetici di altri film sullo stesso tema, e giustifica la goliardia leggera della sua prima parte, rendendolo equilibrato e narrativamente più coerente nel suo incedere complessivo.

Sul piano visivo invece *La Vita è Bella* sconta una messa in scena elementare, a tratti approssimativa, debito dal suo regista allo scarso mestiere specifico. Come è ormai consuetudine nel cinema italiano, a partire dai primi anni Ottanta, a firmare la regia di quest'opera è un attore-autore che non nasce nel cinema, ma altrove. Benigni lavora molto nel teatro leggero, nei recital del tipo *one man show* (è probabilmente il più grande attore italiano di sempre nello specifico ruolo dello *stand-up comedian*), nel cabaret, e poi in televisione al seguito della "banda Arbore" prima di approdare al cinema. Tutti ambiti linguisticamente lontani da quello della settima arte, con altre consuetudini formali, altre sensibilità e/o esigenze sceniche – non necessariamente di ordine inferiore – ma fatalmente diverse dallo specifico visivo dell'arte, o anche soltanto dell'artigianato, cinematografica.

Appare inoltre ambigua la scelta di fare un film di tipo comico-melò, alla stregua dell'illustre inventore di tale peculiare genere Charlie Chaplin. Se da un lato questa forma consente a Benigni di evitare i più lacrimosi luoghi comuni sulla materia, dall'altro il costruire su quel tragico tema un film di finzione secondo gli stilemi del comico-

melò, che gli conferisce una struttura da commedia leggera che vira in melodramma per concludersi poi con un parziale lieto fine, è operazione cine-culturale per lo meno discutibile.

Siamo di fronte, nella maniera più eclatante che mai, alla sempiterna diatriba tra cinema come spettacolo di intrattenimento ovvero al cinema come particolare forma d'arte visiva, in tal veste attenta anche alle istanze socio-storiche. Nonostante gli elogi che la comunità ebraica internazionale tributò al film ed al suo autore, la questione di fondo rimane irrisolta: è lecito fare spettacolo sul dramma dell'Olocausto? La materia è delicatissima, per le tante ragioni che ognuno può immaginare. Tuttavia il cinema è anche un mezzo per raggiungere la sensibilità e la memoria di milioni di persone. Se l'obiettivo è nobile, come il tramandare il ricordo dell'evento più tragico del Novecento, o favorire una serena, per quanto possibile, riflessione su di esso, allora anche *La Vita è Bella* è film degno di essere annoverato tra i migliori mai realizzati su quella nerissima pagina della nostra Storia.

Cinquanta Sfumature di Cinema

19 dicembre 2019
Ottantesimo anniversario dell'uscita in sala di
Via Col Vento (Victor Fleming, 1939)

Compie oggi ottant'anni un film che incarna, per fama ed importanza, la storia stessa del cinema hollywoodiano. Parliamo di *Via col Vento* (*Gone With the Wind*, Victor Fleming 1939), che uscì in anteprima ad Atlanta il 15 dicembre 1939, poi il 19 successivo nel resto degli Stati Uniti (in Italia solo nel marzo del 1949, per intuibili motivi legati al regime e poi alla guerra).

Via col Vento è parte della storia del cinema per splendida classicità della sua narrazione, una sorta di melodramma archetipico e spettacolare, affresco epico e storico dell'America al tempo della guerra civile; adattamento fedele, per quanto consentito dalle intrinseche differenze tra i due mezzi (cinema vs. letteratura), dell'omonimo best seller del 1936 di Margaret Mitchell (1900 – 1949), scrittrice e giornalista nativa di Atlanta – come molti dei suoi personaggi – cui questa sua (quasi) unica opera valse nel 1937 il premio Pulitzer. È la storia del cinema perché rimane a tutt'oggi il più grande successo di pubblico di tutti i tempi, contando le presenze in sala, superato nell'incasso – in valore assoluto – solo da pochi film più recenti, a cominciare dal *Guerre Stellari* del 1977.

È un film che ha fatto la storia anche, forse soprattutto, per la presenza in scena di personaggi e interpreti indimenticabili, corpi e volti che hanno saputo magistralmente dare linfa vitale alla epica vicenda immaginata e scritta dalla Mitchell. Come non restare ammaliati dai caratteri dei protagonisti, l'indomita orgogliosa Rossella O'Hara (Vinien Leigh) e l'ineffabile Rhett Butler (Clarke Gable), poli opposti della storia d'amore-odio più riuscita al cinema. Come non ricordare la bravura dei coprotagonisti, soprattutto dell'attore inglese Leslie Howard nei panni del diafano Ashley, l'amore triste e impossibile di Rossella; o di Mami, la governante di colore sempre con la battuta pronta (interpretata da Hattie McDaniel, la prima afroamericana a vincere un Oscar, come miglior attrice non protagonista). Come non commuoversi all'arrivo dei nordisti ad

Atlanta, al fascino romantico dell'incendio della città; come non partecipare al pathos di Rossella, costretta a scappare di notte, su un fragile calesse con Melania e il di lei neonato, aiutata da un impertinente Rhett; come dimenticare il loro bacio in siluette scura sullo sfondo rosso sangue dell'incendio. Come non innamorarsi di Tara, la tenuta della famiglia O'Hara, la terra che il padre di Rossella le raccomanda di curare come l'unica cosa di valore nella vita, che lei stessa difenderà con ogni espediente fin oltre le proprie forze. Come dimenticare le celebri battute che punteggiano i passaggi chiave della vicenda, tutte riportate pari pari dal testo del romanzo.

L'immensa fortuna del film, oltre alla ricordata solidità dei personaggi disegnati dalla Mitchell e dalle notevoli capacità degli interpreti, si deve anche alla tenacia e alla lungimiranza del produttore David O. Selznick, che già nel 1936 acquistava i diritti del romanzo, intravedendone gli scenari di un grande film. La stesura della sceneggiatura, affidata inizialmente – e poi accreditata – a Sidney Howard, passò infatti di mano in mano (compreso in quelle del non accreditato Scott Fitzgerald) nel tentativo di ridurla ad una lunghezza più gestibile dalla regia. Quest'ultima fu affidata a George Cukor, con cui Selznick aveva svolto la pre-produzione del film. Cuckor iniziò le riprese nel gennaio del 1939 per essere licenziato dopo sole tre settimane. Al suo posto venne chiamato Victor Fleming, regista di punta della MGM, casa di produzione con cui Selznick aveva l'accordo per la distribuzione del film. Fleming riuscì a finire la lavorazione nei tempi stabiliti, nonostante le intrusioni poco gradite del produttore, che gli procurarono un esaurimento nervoso. Anche il cast fu il frutto di interminabili travagli: per il ruolo di Rossella ci vollero oltre mille provini, mentre Clark Gable, oggetto di una corte spietata da parte di Selznick, tergiversò non poco prima di accettare il ruolo di Rhett Butler, per il quale si rivelò poi perfetto e divenne uno step fondamentale della sua carriera.

Insomma, uno dei non rari casi nei quali le difficoltà produttive e i "casi della vita" nella scelta del cast hanno prodotto un autentico capolavoro dell'industria hollywoodiana del cinema classico, splendente nella sua fotografia in tecnicolor, di avanguardia per l'epoca. E poco importa se risulta, agli sguardi di taglio moderno, un

po' razzista e maschilista: gran parte dei filmoni della Hollywood dell'epoca lo sono, senza per questo soffrirne nella loro bellezza narrativa, nell'imponenza scenica come nell'importanza storica. Vinse otto Oscar, tra cui tre dei quattro principali (film, regia, attrice protagonista).

Tanta la fama di questo eterno film, che esiste un cinema ad Atlanta, il *CNN6 Centre*, il
 quale dal 1939 riserva una sala per proiettarlo due volte al giorno, senza che il pubblico protesti o si stanchi mai, perché dopotutto – come suole ripetere Rossella O'Hara – domani è un altro giorno.

Cinquanta Sfumature di Cinema

23 ottobre 2020
Ottantesimo anniversario dell'uscita in sala di
Il Grande Dittatore **(Charlie Chaplin, 1940)**

Usciva ottant'anni fa nelle sale cinematografiche Usa il settimo lungometraggio di Charlie Chaplin *Il Grande Dittatore*, uno dei più celebri dell'intera storia del cinema. Svariati ed in parte singolari ne sono i motivi. Prima di tutto il soggetto. Si tratta infatti di una parodia dei dittatori europei dell'epoca, punzecchiati nei loro tratti vanagloriosi e puerili in una ben calibrata commedia-farsa degli equivoci, che finisce col ribadire l'ideologia umanitaria e pacifista del suo autore. Chaplin, però, dichiarò in seguito che se avesse saputo allora cosa succedeva veramente agli ebrei in Europa non avrebbe avuto il coraggio di girare un film di taglio comico farsesco. Comunque sia, un contenuto di così stretta e tagliente attualità, per allora, richiese una buona dose di coraggio da parte del regista – stante anche l'elevato costo di produzione –, poiché la limitata distribuzione che un tale soggetto imponeva (anche la Gran Bretagna, inizialmente, non lo accettò, temendo di peggiorare i rapporti con la Germania) poteva ben determinarne il fiasco commerciale, dal quale forse la sua casa di produzione indipendente non si sarebbe sollevata facilmente. Fu invece il maggior successo commerciale della lunga carriera di Charlie Chaplin.
Poi, *Il Grande Dittatore* è l'ultimo film di Chaplin nel quale compare l'immortale maschera di Charlot, il vagabondo-clown con movenze da lord che tutti abbiamo ammirato e amato, che ha fatto la fortuna artistica del suo inventore ed interprete. È questo anche il suo primo film parlato, sia dell'attore che della sua maschera (il precedente *Tempi Moderni*, del 1936, era anch'esso sonoro ma non parlato, ancora recitato secondo i canoni della pantomima muta), e come tale traccia una netta linea di demarcazione nella carriera del regista inglese.
Poi ancora, la presenza di almeno tre sequenze magistrali, entrate nell'immaginario collettivo del cinema di sempre: la danza del dittatore Hynkel con il grande mappamondo aerostatico; il barbiere

ebreo – sosia del Dittatore – che sbarba un cliente al ritmo della *Danza Ungherese n. 5* di Johannes Brahms; infine il monologo dello stesso barbiere (il canto del cigno di Charlot) che, sostituitosi al suo sosia dittatore Hynkel, conclude il film con un accorato discorso intriso di fratellanza, speranza e pace. Finale poco apprezzato dai critici, per eccesso di retorica dovuta anche al repentino cambio di registro rispetto al resto, ma che convinse e commosse il grande pubblico. A favore di Chaplin va ricordato che il finale previsto dallo script originale doveva essere un altro, ma il precipitare degli eventi bellici (la sceneggiatura era pronta già dal novembre del 1938 mentre le riprese cominciarono nel settembre 1939) lo convinse a modificarlo in corsa. Visto sotto questa prospettiva, la celebre conclusione del film va indubbiamente rivalutata per sincerità di intenti.

Una formidabile parodia del dittatore nazista si ebbe anche con il film di Ernst Lubitsch *To Be or Not to Be* del 1942 (in Italia titolato *Vogliamo Vivere!*), il quale, pur non raggiungendo la fama del *Dittatore*, presenta risultati comico-grotteschi altrettanto apprezzabili, in alcune specifiche scene forse superiore al capolavoro chapliniano.

Proibito durante il fascismo – per ovvie ragioni, allorché il Minculpop dispose di "ignorare la pellicola propagandistica dell'ebreo Chaplin" (che ebreo non era) – *Il Grande Dittatore* uscì in Italia solo nel 1961 con tagli alle scene che riguardavano la moglie di Napoloni (per non urtare donna Rachele, vedova del Duce allora ancora vivente) ed un doppiaggio discutibile, che storpiava i nomi di alcuni dei personaggi. Rieditato nel 2002 con il reintegro delle scene soppresse nel 1961, ma con un doppiaggio ancora approssimativo, il film è stato definitivamente restaurato di recente a cura del progetto Cinema Ritrovato della Cineteca di Bologna, e presentato in sala nel gennaio del 2016 in versione originale con sottotitoli.

Alla morte di Chaplin, avvenuta la notte di Natale del 1977, ebbe a dichiarare Federico Fellini "è scomparso nella stessa atmosfera natalizia in cui lo vidi per la prima volta. (…) Da bambino lo vedevamo come un omino cui dovere gratitudine e lo si accettava come un fatto naturale, come la neve d'inverno, il mare d'estate,

Gesù bambino. È una specie di Adamo, il progenitore da cui tutti si discende". Giudizio sul filo dei sentimenti che ci sentiamo di condividere. Molti saranno coloro che ricordano con nostalgia gli anni in cui l'immancabile appuntamento natalizio con i film di Charlot era una sorta di dono atteso con impazienza, quando la tv era in bianco e nero ed esistevano solo i canali della Rai. Tantissimo ci distanzia ora, sia in termini di linguaggi che in termini di contenuti sociali, dai tempi della tv generalista di qualità e da quelli del magnifico cinema classico di Charlie Chaplin, ma ricordare oggi criticamente quei tempi e rivedere capolavori come *Il Grande Dittatore* non è affatto operazione di sterile nostalgia, ma Conoscenza e Cultura.

www.ingramcontent.com/pod-product-compliance
Lightning Source LLC
Chambersburg PA
CBHW051308220526
45468CB00004B/1259